디어 아마존
—인류세에 관하여

KB163395

디어 아마존
― 인류세에 관하여

글
뱅상 노르망
T. J. 데모스
박범순
마비 베토니쿠
팀 슈츠
조나타스 지 안드라지
이름가르트 엠멜하이츠
이영준
주앙 제제
조주현
최유미
포레스트 커리큘럼
솔란지 파르카스

일민미술관이 현실문화연구와 공동으로 출간한 『디어 아마존—인류세에 관하여』는 일민미술관이 2019년에 《Dear Amazon: 인류세 2019》를 기획하고 진행하던 중 국내에서도 '인류세'와 관련해 문화예술적 시각의 전문 서적을 필요로 한다는 판단에서 일궈낸 성과물이다. 전시 도록을 확장한 이 단행본은 관련 서적이 거의 출간된 적이 없고 대중적으로 알려지지 않은 개념이라 용이한 작업은 아니었으나 다행스럽게도 주제와 필진을 입체적으로 구성할 수 있었다.

'인류세'는 네델란드의 대기화학자인 파울 크뤼천이 2000년에 본격적으로 언급한 지질학적 용어로, 지질학, 생물학계는 물론, 인문, 사회과학 분야로까지 확산하며 전 지구적으로 주목받는 담론이 되었다. 아직 우리에게는 낯선 이 개념을 풀어줄 실마리는 미디어를 통해 가끔씩 접하는 장면에서 찾아볼 수도 있을 것이다. 바다거북이가 코에 빨대가 꽂힌 채 숨쉬기 어려워하는 모습, 물고기의 뱃속에 가득 찬 플라스틱 쓰레기를 찍은 사진과 영상은 순간적으로 우리의 숨을 막히게 한다. 뭔지 모를 죄책감에서부터 어디서부터 잘못된 것일까 하는 후회와 두려움이 한순간에 덮치지만, 우린 이미 익숙해진 문명의 이기를 포기할 수 없는 상황이다. 앞만 보고 달려온 근대화의 과정은 점점 더 빠르고 강하고 편리한 것만을 추구해왔고, 인간은 살아 있는 다른 것들을 외면해왔다. 지각변동이나 자연의 변화에 의해 구분되던 지질 시대에 인간의 활동으로 인해 영향받는 인류세라는 시기가 등장했고, 여기에 인간의 이익을 우선시하는 배려 없는 인간중심주의적 사고가 켜켜이 쌓이고 있다.

일민미술관은 작년 여름, 환경 훼손, 생태계 위기 등의 문제들을 예술적 상상력으로 이해하고 상기하며, 인류세에 대한 대화와 토론의 장을 마련해보고자 《Dear Amazon: 인류세

2019》를 개최했다. 지구 정반대편에 위치한 아마존 열대우림은
지구에 산소의 1/3 이상을 공급하는 세계의 허파로 알려져
있으나, 개발의 유혹과 분쟁도 끊임없이 뒤따르는 곳이다.
이 전시는 지구 생태 문제가 첨예하게 대립하며 논의되고 있는
브라질 출신의 젊은 작가들을 초청해, 남아메리카의 탈식민주의
모더니즘 운동과의 연관성을 통해 인류세를 살펴보았다. 서구
지식인과 예술가 중심으로 전개되어온 인류세 담론을 차치하고,
한국 사회가 이에 주체적으로 다가서기 위해서는 우리 고유의
텍스트가 필요하다. 브라질 모더니즘 운동에서 볼 수 있듯,
우리의 역사와 문화적 전통 속에서 재사유할 수 있는 고유의
인류세 담론들, 그리고 이를 체현한 예술가들의 정치적, 철학적,
생태적 사고 실험이 절실하다.

국내외 유수 인류세 연구가, 기획자, 활동가, 아티스트
등 열세 명의 글을 담은 이 책은 전시에 출품되었던 작품들의
이미지를 함께 활용하면서도 단행본의 전문적 성격에
충실하고자 했다. 일민미술관 학예실장 조주현, 비데오브라질
디렉터 솔란지 파르카스, 포레스트 커리큘럼의 푸지타 구하,
아비잔 토토는 전시와 필름에 관련해 탈식민주의 문화사적
관점에서 접근했고, 참여작가인 주앙 제제, 마비 베토니쿠,
조나타스 지 안드라지는 전시의 문맥을 현장감 있게 안내한다.
저명한 미술비평가 T. J. 데모스와 뱅상 노르망, 이름가르트
엠멜하인츠는 시각성과 이미지, 근(현)대 미술관의 전시 모델과
역할의 근본적 변화에 대해 깊이 있게 다루었다. 한편, KAIST
인류세연구센터장 박범순과 기계비평가 이영준은 인간과
비인간 행위자 사이의 네트워킹을 위해 신화와 개인적 기억의
역할을 강조한다. 사회과학 연구자 최유미는 해러웨이의 사상을
경유해 인류세를 비판적으로 고찰하였으며, 문화인류학자
팀 슈츠는 지역 사회의 데이터 인프라를 구축해 인류세를

아카이빙하는 실천적 방법론을 제시한다.

2020년 현재의 지구촌은 바이러스 전염병 쓰나미로 휩싸여 있다. 이처럼 혹독한 상황이 되어서야 우리는 비로소 존재하는 모든 것들이 살아 있다는 사실을 깨닫는다. 인간이 사물, 동물, 지구 환경 등 비인간으로 지칭해온 다양한 행위자들과 연결되어 있음을 확인할 수 있는 계기임이 분명하다. 유난히 예측하기 힘든, 그러나 이제까지와는 다를 것임이 확실한 미래를 앞두고『디어 아마존—인류세에 관하여』가 탈서구주의, 탈인간주의 정신을 성찰한 한국적 인류세 연구와 실행을 위한 한 축이 되기를 희망한다.

일민미술관 관장
김태령

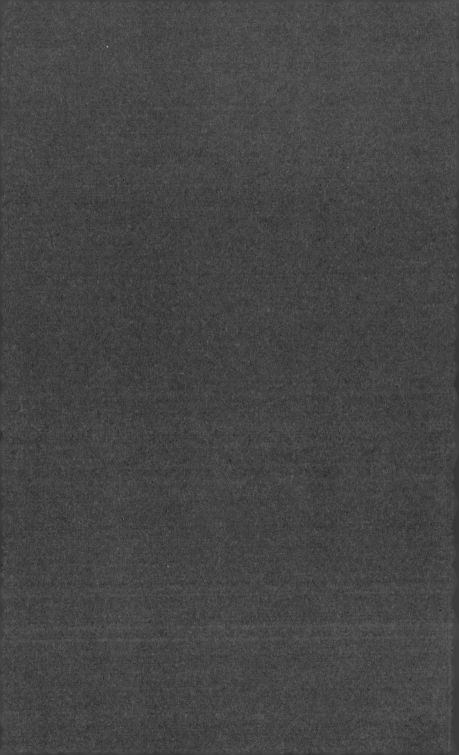

땅끝 곳에서 시작하는
인간의 역사들에 반대하며
—《Dear Amazon: 인류세 2019》*

조주현

Tupi or not tupi, that is the question.

— 오스왈드 지 안드라지, 「식인주의 선언」, 1928

사르디냐 주교를 삼킨 지 374년 되는 해,
그리고 100년 후 인류세

햄릿의 유명한 문구 "To be or not to be, that is the question"에서 "To be"는 포르투갈어 '투피' Tupi와 발음이 비슷하다. '투피'는 브라질 지역의 가장 대표적인 원주민 투피족Tupi을 가리킨다. 1920년대 초 브라질의 사상가이자 문화운동가였던 오스왈드 지 안드라지Oswald de Andrade는 'Tupi or not tupi'(원주민이냐, 문명인이냐)를 묻는 인용 문장으로 「식인주의 선언」 Manifesto Antropófago[1] 을 시작했다. 이로부터 약 100년이 지난 지금도 이 질문은 여전히 브라질 정치 사회에서 첨예하게 대립하는 두 세력 간 이항관계를 대표할 뿐 아니라, 개발 논리를 둘러싸고 아마존 숲에 개입한 서구 열강 등 국제사회와 브라질 정부의 증폭되는 갈등을 역설적으로 함축한다. 2020년 한 해 동안 이 햄릿의 딜레마는 세계 각지에서 무수히 많은 '투피'들을 향해 수많은 버전으로 변용되어 반복 재생되었다. 마스크로 표정을 가린 채 재빠르게 걸음을 재촉하는 각 도시의 사람들은 서로의 바이러스 감염

＊ 이 전시는 세 개의 파트로 구성되었다. 열한 명의 브라질 동시대 예술가들의 작업을 선보이는 'Dear Amazon' 섹션을 중심으로, 여덟 팀의 한국 작가와 디자이너, 문학인, 애니메이션 감독, 환경운동가, 가드닝 스튜디오 등이 참여하여 브라질 작가와 한국의 관객 사이 대화를 유도하는 라운지 프로젝트 'Dear Tomorrow', 인류세를 주제로 한 브라질 비디오 작품 아홉 편을 선보이는 스크리닝 프로그램 '비데오브라질 히스토리 컬렉션'(Videobrasil Historical Collection) 등의 다각적인 구성으로 이루어져 관객들이 자신의 신체적, 공동체적 경험을 통해 날씨와 환경 변화에 대해 새로운 방식으로 이야기할 수 있도록 유도했다. 이 글은 주로 아메리카 원주민의 사상에 그 기반을 둔 브라질의 문화사적 특수성에 주목한 열한 명의 브라질 작가들의 작업을 분석하여 전시의 기획의도를 밝히고자 한다.

1. Oswlad de Andrade, *Revista de Antropofagia*, Sao Paulo, 1(1), May 1928. 원문 번역은 오스왈드 지 안드라지, 「식인종 선언」, 이성역 옮김, 『트랜스라틴』 9호 (서울대학교 라틴아메리카연구소, 2009): 104~113쪽 참고.

인자를 의심하고 경계하며 상호간 차별과 혐오에 휩싸여
이렇게 질문한다. "동양인이냐 아니냐. 그것이 문제로다."
그러나 이제는 우리도 질문한다. "외국인이냐 아니냐… (입국을
금지하라!)."

「식인주의 선언」(1928년)에서 오스왈드 지 안드라지는
위 인용을 서구 제국주의 역사가 구실삼아 온 이분법적
사고방식의 표본으로 제시하며 원론적으로 비판했다.
전통적으로 식인 풍습을 지닌 브라질 원주민을 '야만'의 대표
격으로 지칭해온 유럽인에게 '식인종'은 자신들의 우월한
문명으로 계몽시켜야 할 대상이었으며 제국주의적 식민 지배를
정당화할 훌륭한 명분 거리로 여겨졌다. 공교롭게도 브라질
식민의 역사는 「식인주의 선언」이 발표되기 374년 전 브라질로
파견된 포르투갈의 첫 주교였던 사르디냐Sardinha가 브라질
원주민들에게 잡혀 먹힌 '식인 사건'에서 비롯된다. 포르투갈
왕실은 즉시 군대를 파견하여 식인 행위를 한 것으로 추정되는
이들을 야만인이라는 이유로 섬멸했고, 이후 300여 년 동안
이 사건을 구실로 브라질을 식민 지배했다. 식인풍습이 사라진
지금도 남아메리카 원주민들은 유럽인들이 덧씌운 '야만인'의
프레임을 벗지 못한 채 인류학적 '타자'로 분류되고, 이들의
땅에서는 자본주의적 개발의 논리로 다국적 기업에 의해 자원
수탈과 전쟁이 지속되는 신 식민주의의 역사가 이어지고 있다.

그러나 서구 합리주의 사상으로 제도화된 아메리카
원주민들에 대한 '야만인' 프레임은 1920년대 초 브라질의
모더니즘의 기틀을 마련했던 지 안드라지에 의해 전혀 다른
방향으로 해체되는 내부적 계기를 맞이했었다. 그는 식인풍습을
자국의 고유한 문화적 전통으로 고양시키며, 브라질 모더니즘의
기틀이 되는 주요 사상으로 재해석하는 식인주의Antropófago를
주창해 당대 브라질의 진보적인 젊은 예술가들과 지식인층을

중심으로 한 새로운 문화운동을 이끌었다. 물론 여기서
식인주의는 '식인'食人 풍습 그 자체를 뜻한다기보다, 서구에서
유입되는 문화적 영향을 사대주의적 태도로 받아들이거나
무조건 외면할 게 아니라 적극적으로 흡수하여 브라질 고유의
문화로 빚어내자는 선언이었다. 실제로 1차 세계대전이
종식되고 전 세계가 새로운 근대적 삶을 향한 열망이 충만하던
당시 브라질 사회에서 야만인의 상징인 '식인풍습'을 자신들의
사상적 근원으로 재조명한 그의 시도는 매우 충격적인 것이었다.

일민미술관에서 〈인류세 동시대 예술 프로젝트〉를
시작하며 브라질이라는 특정 지역의 인류세 담론을 탐구하고자
했던 이유는 무엇보다 비서구, 비근대, 비인간과 같이 "인류학의
주체가 아닌 것들"을 원주민들이 가졌던 범우주론적 관점
아래 분석할 수 있는 사상적 기반을 둔 브라질의 문화사적
특수성에 주목했기 때문이었다.[2] 전술했듯, 브라질 모더니즘의
역사는 20세기 초 브라질 작가들과 지식인들이 유럽의 문화를
말 그대로 "잡아먹고 소화시켜" 관계 맺기를 체현함으로써
나와 타자의 구분을 마술적으로 승화시킨 과정이었다.
이후 식인주의는 20세기 중반 고급과 저급, 전통과 현대,
국가적인 것과 국제적인 것이라는 문화적 산물들의 이항
대립을 해체하고 다양한 양식의 혼성화를 추구하며, 당대
브라질 문화 전반에서 저항적 태도 및 인종, 젠더, 성, 개인의
자유에 관한 담론이 등장하는 동력이 되었던 '열대주의
문화운동' Tropicalismo이나 신영화운동 '시네마노부' Cinema Novo
등을 형성시키는 데 밑바탕이 되었다. 뿐만 아니라, 아메리카
원주민의 사유는 다양한 가능성이 존재하는 모든 세계의

2. 원주민 관점주의에 관해서는 브라질 리우데자네이루 출신의 인류학자 에두아르두
비베이루스 지 까스뜨루의 연구를 참고. 에두아르두 비베이루스 지 까스뜨루,
『식인의 형이상학』, 박이대승, 박수경 옮김(서울: 후마니타스, 2018).

집합으로서 '가능세계'에 대한 이론이나 '사변적 실재론'Speculative
Realism 등 새로운 철학적 방법론을 뒷받침하는 선구적 사상으로
소개되어왔다.[3] 2000년대 이후에도 이는 동시대 인류학자,
철학자들에게 지속적으로 영향을 끼치며 비서구 중심의 인류세
담론에 기여하고 있다.

이와 같은 사상적 기반을 토대로 《Dear Amazon: 인류세
2019》에서 집중하고자 했던 지점은 세계 역사를 다시 쓰는
거대 담론으로 발전한 '인류세'라는 개념 안에 '소외'되어 있는
주체agency에 대한 관심이었다. 철저히 인간 중심으로 세계를
재편해온 '인류세'의 결과로서 2020년 전 세계가 직면한
코로나-19 집단 감염은 에볼라, 사스, 메르스에 이은 인수공통
감염병이다. 인구 급증과 도시 개발에 따른 자연 파괴로
서식지를 잃은 야생동물이 인간과 직접 접촉하게 되면서
전이된 이 신종 바이러스는 인류가 엄격히 구분지었던 인간과
동물의 경계를 무색하게 만들었다. 인간의 관점이 아닌 미생물,
바이러스의 관점에서 사태를 바라보면 인간과 동물은 동일한
개체일지 모른다. 매년 구제역으로 살처분되는 수백만 마리의
소, 돼지, 닭 등의 동물들처럼 이탈리아에서 하루 500~600명씩
발생하는 코로나 사망자 시신을 군용트럭에 싣고 나르는
행렬은 "인수공통"이라는 말을 잔인하게 실감시킨다. 인수공통
바이러스의 전 지구적 감염 확산은 세계자본주의의 경로를 따라
LTE의 속도로 퍼져나간다. 그럼에도, 미국인들이나 유럽인들은
전염병 확산으로 자신들이 받는 고통의 근원을 항상 멀고 먼
아시아에서 찾는다. "질병이란 우리가 타자로 정의한 자들이
만들어낸 거라는 오랜 믿음"[4] 때문일까.

언제나 그렇듯, 전 지구적 재난 상황은 모든 인간에게

3. 같은 책, 30 참고.
4. 율라 바스, 『면역에 관하여』, 김명남 옮김(파주: 열린책들, 2019), 238.

공평하게 주어지지 않는다. 2019년 여름, 전시 종료를 닷새
앞두고 아마존 밀림에서 수개월째 지속되는 대형 화재가
전 세계 미디어를 통해 생중계되었고, SNS에서는 세계 각지에서
시시각각 화재 정보를 공유하며 '#prayforamazonia'와
같은 해시태그 운동이 진행되었다. 문제는 아마존의 화재는
단순히 생태적 파괴와 환경 보전의 차원을 벗어나 원주민을
포함한 브라질 빈곤층 다수가 겪고 있는 일상의 수많은 사회적
부정의와 연결된다는 것이다. 아마존 밀림에서 벌어지는
이 문제들이 2000년대 중반 이후 가시화된 것은 1990년대
이래의 신자유주의 체제가 불러일으킨 단면이다. 지구 산소의
20%를 생산하고 있는 아마존 생태계의 파괴는 분명 전 지구적
문제이고, 전 지구인들이 피해자임은 분명하다. 그러나
강대국의 권력자들 간 갈등과 자본가들의 이기주의가 빚은
이 재난으로 가장 직접적인 곤경에 처한 이들은 누구인가.

　　100년의 시간 동안 다른 모습으로 변모하며 끊임없이
반복되는 제국주의의 역사적 숙명을 예견하듯 오스왈드 지
안드라지는 식인주의 선언 을 끝맺으며 다음과 같이 말했다.
"땅끝 곳에서 시작하는 인간의 역사들에 반대하며." Contra as
históras do homem que começam no Cabo Finisterre[5] 이 문장을 자세히
들여다보면, 그는 1421년 포르투갈의 해양 탐험과 식민지
개척의 출발점이 된 포르투갈 남단의 "땅끝 곳"에서 시작된
서구 제국주의의 역사를 단수가 아닌 복수의 "역사들"[6]이라고
지칭했다. 뿐만 아니라, 그곳에서 시작된 식민제국주의 역사를
표현함에 있어서 '시작하다'라는 뜻의 동사 'começar'의
과거 시제가 아닌 직설법 현재시제를 사용함으로써, 서구

5.　　박원복, 「오스바우지 지 안드라지의 탈식민주의 시각과 언어적 형상화」,
　　　『이베로아메리카연구』 제21권 2호(2010), 108~109 참고.

6.　　같은 책.

식민제국주의가 역사의 어느 시점이든 다시 시작될 수 있고, 시대마다 예측 불가능한 상태로 진화되는 변종 바이러스처럼 지구촌 곳곳에 재빠르게 스며들어 전 인류를 감염시킬 것을 감지하고 경고한 것이었다.

인류세는 동시대 작가들의 작업에 빈번하게 다뤄져온 주제로서, 공교롭게도 지금껏 유럽이나 미국 등 서구 미술계에서 주로 소개되어왔다. 이 거대한 흐름은 '모든 인간'을 지구 생태계 파괴의 주범으로 지목해 그 책임을 나누면서, 또다시 첨단 과학기술 등 인간의 힘으로 생태계를 복원할 수 있다는 오만함으로 문제의 핵심에 다가가지 않는다. 인류세의 재난 속에서 펼쳐진 이 전시는 지금까지의 역사가 외면해온 매우 근원적인 질문을 과감히 던져보고자 한다. 인간이란 무엇인가? 인간을 정의하는 기준은 어떻게 정해진 것인가?

인류세에서 '비주류'들의 신체, 공동체, 문화

20세기 서구 방법론으로서 인류학은 모든 대상을 구별할 근본적 기준이나 특성을 규정하는 데 몰입해왔다. 그들의 구별 기준의 대상은 "비서구적인 것, 비근대적인 것 또는 비인간적인 것"[7]이었다. 그렇다면 이 기준으로 유추해볼 수 있는 주체의 조건은 '자본주의, 합리성, 개인주의의 정신을 지닌 인간' 정도가 될 것이다. 이러한 인류학적 기준은 '인간종'을 생물학적 서구 유사성으로 인지하게 만들고, 서구와 다른 인간 집단을 모두 결핍을 나타내는 공통된 타자성으로 뒤섞어버렸다. 이를 근거로 인류의 역사는 "세계의 형태를 구성하는" 서구인과

7. 에두아르두 비베이루스 지 가스뜨루, 20.

[도판1] 〈군중〉(Multitude)

"세계를 거의 갖지 못한 가난한" 타자라는 이분화된 구도를
통해 만들어져왔다.[8] 열한 명의 동시대 브라질 작가들이 참여한
《Dear Amazon: 인류세 2019》는 브라질의 지역 특수성을
경유한 생태적 상상으로 지구의 새로운 역사를 재구성하려는
시도를 선보였다. 브라질은 그 특유의 문화예술이 역사적으로
탈식민화를 위한 자국의 문화적 정체성을 확립하는 과정에서
서구 백인 남성 중심의 모더니티로부터 자율적인 형식을 만들기
위해 그들의 인디오 전통, 자연, 특유의 혼성성을 중심으로
발전시켜온 예술의 역사가 강하다. 이러한 배경은 브라질
작가들이 '비주류'를 대변하며 타자와의 관계에 대한 근본적인
문제들에 집중하게 하는 발판이 되었다. 사회적 배제, 편협,
소외를 주제로 질문을 제기하는 브라질 현대미술은 그 역사
자체로 인류세 담론을 배태하고 있다고 해도 과언이 아니다.

　　브라질 하층 계급을 이루는 한 무리의 군중이 실제 크기로
전시실에 투사되어 관객들과 대면한다. 루카스 밤보지Lucas
Bambozzi의 〈군중〉Multitude[도판1]에 등장하는 일군의 사람들은

8.　　같은 책, 22 참고.

슬로 모션으로 어두운 도시의 슬럼가 한복판에 모여들어 두려움
섞인 의심의 시선으로 정면을 응시한다. 그들은 자신들이 어떤
상황에 직면했는지, 그리고 이 상황에 직면했을 때 무엇을 할
수 있는지에 대해 확신하지 못한 상태다. 마주보던 관객들을
뒤로한 채 천천히 흩어지는 사람들은 이 시대에 공동체란
무엇인지에 대해 무언의 질문을 남긴다. 미디어의 발전에도
불구하고 지식이나 정보는 모든 집단에게 공유되지 않는다.
어떤 집단은 자신도 모르는 사이 재난의 중심에 서 있다.
밤보지가 인식하는 공동체란 공통의 장소를 공유하거나 더불어
살아가며 상호 작용하는 사람들의 그룹이기보다 유사한 사회적
'공포를 공유할 가능성이 큰 집단'이다. 이 작업은 지역의
청소부나 건설 노동자 등 서비스 제공자에 대한 다양한 해석의
여지를 열어두고, 네그리Antonio Negri와 하트Michael Hardt가 사유한
다중의 조건을 넘어 개인 대 집단의 상호작용 속에서 인류세를
살아가는 인간과 공동체의 개념을 되돌아보게 만든다.
　　　브라질 북동쪽 연안 마을 헤시피Recife에서 태어나 그곳에
살고 있는 작가 조나타스 지 안드라지Jonathas de Andrade는
브라질의 근대 도시화의 과정을 탐구하며, 간과되기 쉬운
브라질 북동쪽 지역의 사회문화적 이슈들을 다뤄왔다.
지 안드라지 작업의 주 무대인 헤시피 지역은 식민지 시절의
낡은 건물들이 현대식 고층 건물들 사이에 자리 잡고 있으며
열대지방의 근대 유토피아가 실패한 흔적이 현실로 와 닿는
해안가 도시다. 작가는 근대화 과정에서 자연과 인간이
이리저리 뒤섞여 잠식되어 있는 이 도시의 서사를 끈질기게
추적해왔다. 지 안드라지의 〈열대의 후유증〉Tropical Hangover
[도판2]은 헤시피 지역의 쓰레기 더미에서 발견된 누군가의
오래 전 일기와 사진들, 그리고 공적 아카이브를 혼합해
구성한 작업이다. 1970년대 이 도시에 살았던 개인의 일상이

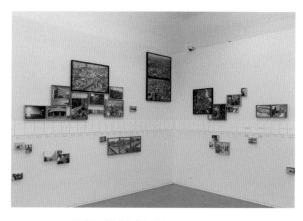

[도판2] 〈열대의 후유증〉(Tropical Hangover)

담긴 일기 파편들을 따라가다 보면 그의 은밀한 사생활을 엿보는 듯 느껴지지만, 전체적으로 이 작업은 근대적 '도시란 무엇인가'에 대한 거대한 픽션이다. 이 픽션에서 헤시피라는 도시는 그야말로 모더니즘의 논리에서 벗어나 이질적인 것들이 혼합되고 변동되는 과정에서 새로운 가능성이 열려 있는 포스트유토피아로서 라틴아메리카 도시의 표상으로 드러난다.

　　지 안드라지의 또 다른 작업 〈물고기〉O Peixe [도판3]는 헤시피 원주민 어부들의 특별한 의식을 다룬 작업이다. 물고기를 잡은 직후 잡힌 물고기를 그들의 가슴팍에 안고 쓰다듬는 이 마을 사람들의 의식과 애정 어린 행동은 권력과 폭력에 물든 인간과 피지배종의 관계를 새로운 관점에서 보여준다. 타자를 규정짓는 기준과 마찬가지로 인류의 역사에서 인간중심주의는 의심의 여지없이 정당화되어왔다. 그러나 클로드 레비스트로스Claude Levi-Strauss가 언급한 바에 따르면, "남아메리카 원주민은 인척 관계라는 일반 개념을 인간적인 것과 신적인 것, 친구와 적, 친족과 이방인같이 대립하는 두 가지 사이에 경첩을 만드는

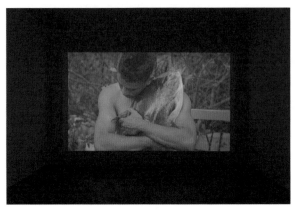

[도판3] 〈물고기〉(O Peixe)

것으로서 이해한다."[9] 이러한 잠재적 인척 관계에 대한
원주민들의 사고는 이들의 관계적 상상력 어디에나 존재하는
모티브, 즉 식인풍습의 기호에서 나온 것이다. 조나타스 시
안드라지의 〈물고기〉는 비인간으로 규정된 존재들 또한
비가시적인 측면으로 인격을 지닌다는 원주민적 실천과 발상을
전제로, 무분별하게 생태계를 파괴해온 인간중심주의적
사고에 대해 비판한다.

9. 같은 책, 26.

아메리카를 발견하고 몇 년이 지난 후,
대 안티야스Antillas 제도에서 스페인인들이 원주민에게도
영혼이 있는지 탐색하려고 조사단을 파견하는 동안,
원주민들은 백인의 시체도 썩는지를 오랜 관찰을 통해
검증하려고 백인 포로들을 물에 빠뜨리는 데 열중했다.

— 클로드 레비스트로스[10]

10. 같은 책, 32에서 재인용.

원주민의 관점주의: '피'인가 '맥주'인가?

브라질 인류학자 비베이루스 지 가스트루Eduardo Viveiros de
Castro가 『식인의 형이상학』에서 레비스트로스를 인용해
소개한 이 우화는 서로 다른 '관점'이 인류의 역사에서 무엇을
소외시켰는지 잘 보여준다. 안티야스 제도에서 벌어진
이 사건에서 스페인인은 신체를 지닌 모든 생명체 중 인간만이
영혼을 지녔다는 생각에 원주민이 과연 인간인지 아닌지를
의심했던 것이다. 반대로 아메리카 원주민은 모든 존재가
영혼을 가지는 것을 당연시 여겼지만, 유럽인의 신체가
자신들의 것과 물리적으로 유사한 신체인지 의심했다. 아마
처음 본 유럽 백인의 모습에 혹시 신이 나타난 것은 아닐지
궁금했던 것 같다. 이전에 몰랐던 타자의 존재를 대면하고
보인 서로 다른 두 태도는 유럽인이 가졌던 인간중심적 사고와
원주민이 가졌던 범주주론적 관점의 근본적인 차이를 드러냈다.
지 가스트루는 아메리카 원주민이 이렇게 신체와 영혼에 관한
기호학적 기능의 측면에서 서구인의 관점과 정반대의 체제를
갖는 바로 그 지점부터 '인간' 존재를 인식하는 차이가 발생하게
된 것이라고 분석한다.
　　근본적으로 아메리카 원주민의 사유는 동물을 비롯한
우주의 다른 존재자도 모두 인간이라고 여기는 것이다.
지 가스트루에 따르면, '하나의 존재자란 하나의 관점'이라는
것이 원주민 우주론의 전제다. 즉, 존재자 사이의 차이는 관점
간 차이이며, 이러한 차이는 영혼이 아니라 신체적 다양성에서
유래한다. 인간, 신, 동물, 죽은 자, 식물, 기상 현상, 천체,
인공물 등 모든 존재자는 같은 종류의 영혼을 가지지만 신체적
차이 때문에 제각각 다른 관점을 갖게 된다는 것이다. 여기서
같은 종류의 영혼을 가졌다는 것은 무엇보다 "모든 존재자가

24

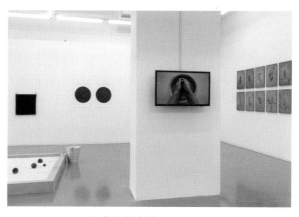

[도판4] 〈흙과 물〉(Terra e Agua)

자신을 인간처럼 보고, 다른 존재자를 비인간처럼 본다"[11]는
의미다. 예컨대 우리는 우리를 인간으로 보고 재규어를 포식자
동물로 보지만, 재규어는 자신을 인간으로 보고 우리를
자신이 잡아먹는 동물로 볼 것이며, 우리가 '피'라고 부르는
것이 재규어의 '맥주'일 수도 있는 것이다. 이런 식의 사유를
받아들인다면, 누군가에게 '자연'이라는 것은 다른 이들에게
'문화'일 수 있다는 주장은 충분히 설득력이 있어 보인다.[12]

　　빛, 철, 숯, 흙, 과일 등의 원재료가 지닌 고유의 존재
방식과 그것들의 변형 가능성을 민감하게 다루는 알렉산드리
브란덩Alexandre Brandão의 작업에는 자연적이고 문화적인
요소들이 서로 얽혀 있다. 〈흙과 물〉Terra e Agua, 2015 [도판4]은
진흙으로 만든 비누로 손을 씻는 과정이 담긴 영상 작업이다.
교양을 갖춘 시민이라면 누구나 자신의 몸에 묻은 흙이나 먼지
등을 화학재료로 만든 비누로 제거하여 청결을 유지해야 한다.
그러나 이 영상에 등장하는 인물은 자연의 요소인 진흙으로
손을 씻는 문화적 행위를 반복한다. 자연의 현상과 문화적

11.　　같은 책, 43.
12.　　같은 책, 53 참고.

[도판5] 〈멈춘 정원〉(Jardim Suspenso)

[도판6] 〈코트〉(Cancha)

행위가 전도된 이 행위는 우리의 직관적인 이해를 순간적으로 벗어난다. 그 밖에도 브란당은 다양한 작업을 통해 자연을 합리화하고 이에 질서를 부여하려는 인간의 시도가 실패했다는 것을 이야기한다. 상파울루 공원의 시멘트 포장도로에 우연히 새겨진 나뭇잎 자국을 찍은 사진 〈멈춘 정원〉Jardim Suspenso, 2015 [도판5]이나, 모든 결과에는 원인이 있다는 전제와 논리를 거부하며 원인 없는 결과를 가져오는 아슬아슬한 게임을 제시하는 대형 설치 작업 〈코트〉Cancha, 2013 [도판6]는 본 기능을 상실하고 다시

[도판7] 〈수퍼 수퍼피셜〉(Super Superficial)

새로운 기능이 부여되는 과정 사이에 관객을 표류하게 하여 낯선 순간을 경험하게 한다. 작가는 이러한 요소의 의미를 이해하기 위해서는 우리의 신념과 이론을 뒤로하고, 이미 정형화된 세상의 지식에 반하는 태도를 지녀야 함을 강조한다.

시몽 페르난데스Simon Fernandes는 예술을 통해 사물에 영혼을 불어넣음으로써 사물과 인간 사이에 정해진 이분법을 파괴하고자 한다. 〈수퍼 수퍼피셜〉Super Superficial, 2019 [도판7]은 인간과 사물의 관계를 탐구하기 위해, 물질성과 비물질성을 오가며 현대 소비주의와 고대 애니미즘을 함께 배치한 작업이다. 이러한 작업은 환경과 도구에 대한 상황 전환을 모색하는데, 특히 그는 다양한 디지털 매체를 이용하여 사물을 본래의 상업적 맥락에서 벗어난 시적 상황에 놓이게 한다. 그가 사용한 레이저 빔은 천정에 겹겹이 매달린 사각 투명 비닐을 통과해 반대편 벽에 그 빛으로 비물질 사각형 드로잉을 만든다. 또한 페르난데스는 영혼과 삶의 개념을 은유적으로 표현하는 요소로 전기를 주로 사용한다. 여기에서 레이저 빔은 영혼을 뜻하며, 레이저 빔이 투사된 겹겹의 비닐은 영혼이 부여된 인간화된 사물을 말한다.

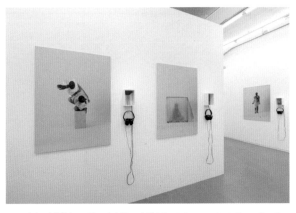

[도판8] 〈게임으로 보는 타자성—서울〉(The Otherness As A Game Seoul)

원주민의 다자연주의 관점에서 우주는 인류가 상상해온
것보다 훨씬 더 많은 세계를 품고 있다. 이러한 다우주에서는
자연에 존재하는 "모든 관계가 사회적"[13]이다. 구이 폰데Gui
Pondé의 작업은 서구의 형이상학이 규정해온 인간성과 타자에
대한 관념으로 인해 인간이 다양한 세계와의 상호작용에 실패한
결과가 어떻게 인류를 위협하고 변형시키는지 잘 보여준다.
현대사회를 살아가는 인간 내면의 고독하고 왜곡된 정체성을
일곱 개의 캐릭터로 제시한 구이 폰데의 작업 〈게임으로 보는
타자성—서울〉The Otherness As A Game Seoul [도판8]에서 우리가
마주하는 낯선 신체는 붕괴되기 직전의 빌딩을 그린 드로잉과
병치된다. 작품의 이미지들은 포스트아포칼립스를 살아가는
인간의 고립된 상황에 대한 상징성이 결부된 형태다. 관객은
이 일곱 개의 캐릭터로 표현된 기이한 신체 사진들을 바라보며,
작품 옆에 연결된 헤드폰에서 각 캐릭터를 묘사한 짧은 시를
시리SIRI의 음성으로 듣게 된다. "내 신체는 나에게 낯설다, 나는
당신에게 감염되고 싶지 않다, 내 면역체계를 보호해야 하니

13. 같은 책, 54.

나와 거리를 유지해주기를."(구이 폰데) 기계음이 들려주는
일곱 편의 시는 인간의 정체성을 규정하는 일이 얼마나 취약한지
여실히 드러낸다.

낯선 타자들과 대화하기:
이야기, 퍼포먼스, 상호 거래, 허그

서구 중심의 인류세 담론에는 필연적으로 발생하는 소외의
문제가 있다. 기술과 문명의 사각지대, 자신들의 천연자원이
개발에 이용될 기회가 많은 지역들, 또 다른 버전의 산업혁명을
바라보는 한국 등 아시아 국가들에서는 여전히 글로벌 기업들의
네트워크를 견고하게 만드는 데 일조하는 역할에 더 큰 관심을
기울인다. 상파울루에서 만난 젊은 브라질 작가들의 관심은
한국에서 상상하는 인류세와는 매우 다른 방향의 고민들이었다.
예를 들면, 광산 개발이 세계 자본을 어떻게 재편하고 자신들의
삶과 모더니티 기획이 어떻게 유리되어 있는지 보여주는 시각이
그것이다. 《Dear Amazon: 인류세 2019》는 지구 정반대 쪽에
위치한 브라질의 인류세 문제를 한국 관객이 공감할 수 있도록
개인적이고 대화적인 톤으로 우리의 환경 변화를 이야기하는
전략을 구사했다. 또한 지구상에 존재하는 모든 존재자들의 위계
없는 관계 맺음을 제안하는 의미로, 전시를 보는 관객이 낯선
타자에게 먼저 말을 건네길 요청했다.
　　마르셀 다리엔조Marcel Darienzo의 퍼포먼스 〈제3차 세계대전
중 당신의 삶: 집단적 트라우마〉YOUR LIFE DURING WW3: COLLECTIVE
TRAUMA, 2019 [도판9]는 트위터에서 일어나는 공개 시위와 라운지
VIP 파티, 긴장 완화 기법과 후기자본주의 이론을 종횡하며
다양한 인물과 상황을 차용하는 과정에서 발생하는 일종의

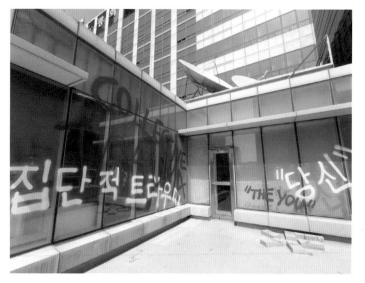

[도판9] 〈제3차 세계대전 중 당신의 삶: 집단적 트라우마〉
(YOUR LIFE DURING WW3: COLLECTIVE TRAUMA)

대화 플랫폼이다. 여기에는 여러 환경적 요소와 함께 관객의
반응에 의한 예기치 못한 상황이 뒤섞이는데, 이를 통해 작가는
인간과 인간 주변 환경의 관계에 대해 주의를 환기시킨다.
열 명의 한국인 퍼포머가 관객 무리에 다가가 "우리는 바로
살인자이며, 그 우리를 구성하는 당신은 대체 누구냐?"The we is a
murderer, Who the fuck is The you?고 묻는다. 우리가 사는 현실이 이미
3차 세계대전과 다름없다는 가정하에 만들어진 그의 퍼포먼스
시나리오는 그 공간에 함께 있는 이들 서로가 불편함을
마주하는 동시에 동질감을 느끼는 파국의 순간을 재현한다.
　줄리아나 세르쿠에이라 레이체Juliana Cerqueira Leite의
〈연결통로—주전원〉Vestibule Epicycle, 2017 [도판10]은 환경에 대한
인간의 인식이 극적으로 변하는 순간과 그 신체적 실존을
연결해 인간 스스로 지구상 자신의 위치를 재조정하는 방법을
탐구했다. 140년경 그리스 천문학자 프톨레마이오스는

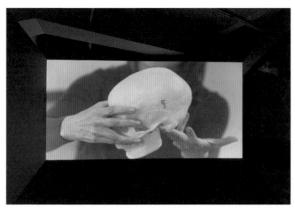

[도판10] 〈연결통로─주전원〉(Vestibule Epicycle)

행성들이 지구를 중심으로 일정한 크기의 원을 따라 일정한 속도로 돈다고 주장했다. 지구가 우주의 중심이라 여겼던 인류는 갈릴레오가 밝혀낸 지동설로 인해 큰 혼란을 경험하며 인식론적 전환을 겪었다. 많은 전문가들이 지금의 코로나 사태 이후 세계가 경제, 정치 등 각 분야에서 어쩔 수 없이 큰 지각 변동을 겪을 것으로 예측한다. 이 작업은 현재 지구 시스템의 위기적 변화를 감지한 인간이 삶과 죽음의 경계에서 자신들의 신체 기능을 회복하여 환경 속에서 몸의 움직임을 더 자유롭게 하는 방법을 모색하는 퍼포먼스를 다룬다.

20세기 초 유행했던 SF 소설이나 영화에 나온 상상들은 20세기 중반 놀랄 만큼 많은 부분 현실화되었다. 마비 베토니쿠Mabe Bethônico의 〈기이한 광물 이야기〉Extraordinary Mineral Stories, 2017 [도판11]는 공상과학 소설과 구전된 이야기들을 브라질 광물 개발의 역사적 기록 및 사실과 결합해 제작한 렉처 퍼포먼스 작업이다. 스위스 역사 속의 세 인물인 지리학자 오베르 드 라 뤼Aubert de la Rüe, UFO 연구자 빌리 마이어Billy Meier, 과학 소설 박물관 '메종 다이외르'Maison d'ailleurs의 창립자인 피에르 베르생Pierre Versins의 실제 연구와 삶에서 영감을 받은

[도판11] 〈기이한 광물 이야기〉(Extraordinary Mineral Stories)

SF 형식의 이 내러티브는 지리학과 UFO학, 픽션의 경계를
넘나든다. 이 작업의 내러티브는 광물 개발에 대한 인류의
야심과 신화, 발명에 초점을 맞춘 것으로, 주인공 '광물'은 마치
전설 속에서 영웅이 탄생하는 것처럼 여러 단계를 거치며
성장한다. '광물'이 땅속뿐만 아니라 우주에서도 탐색과 상상의
대상이 되는 이 이야기의 결말은 지구의 자원이 고갈되기 전에
다른 세계를 식민지화하고자 하는 인류의 끊임없는 착취에 대한
욕망을 픽션화한 것이다.

주앙 제제João GG의 〈원석〉Pedra Bruta, 2019 [도판12]은 세계적인
원자재 수출국으로 주목받아온 브라질의 천연자원 수출 및
유통 과정을 오늘날 국제적인 미술품 운송 시스템과 연결한
작업이다. 제제는 설치 작가로서 현대미술 작품을 세계
곳곳으로 보내는 데 드는 값비싼 유통 시스템을 떠올리며, 이를
극복하기 위한 새로운 거래 방식을 창안했다. 작가는 일곱 개의
원석을 브라질에서 스캔해 3D 모델링 파일을 만들고, 이를
한국으로 '수출'한 후 서울에서 스티로폼 토템으로 구현했다.
또한 원석을 3D 모델링한 파일로 제작한 짧은 영상은 K-POP
뮤직비디오에서 영감을 받은 것으로, 이를 통해 한국의 대중문화

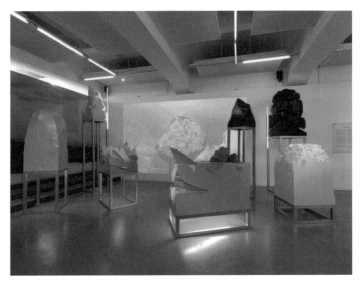

[도판12] 〈원석〉(Pedra Bruta)

산업이 생산되고 거래되는 방식을 동시대 예술과 원자재 유통
과정에 적용하고자 했다. 제제의 이 작업은 원석의 복제와
디지털화를 시각화해 브라질의 무분별한 원자재 개발과 수출이
세계자본을 재편해온 어두운 역사를 비판한다.

　　한편, 전시장 곳곳에서는 유쾌한 말 걸기도 일어났다.
로봇 청소기 위에 올라탄 관상용 식물들이 작품을 감상하며
전시장을 돌아다니다 관객들 곁으로 다가간다. 사람들 사이의
관계에서는 친밀감도 어느 정도 거리 조절이 필수지만, 모르는
새 내 뒤를 따라와 허벅지를 툭툭 두드리는 로봇 청소기 위
식물들은 무례함도 무색하게 만든다. 한국의 가드닝 스튜디오인
파도식물의 작품들은 브라질 예술가들과 한국 관객들 간의
거리감을 좁혔다. 엘리베이터 문이 열리자 아마존 밀림을
연상시키는 식물이 가득 차 있다. 누구나 만원의 엘리베이터를
타고 어쩔 수 없이 모르는 타인과 살갗이 밀착되는 경험을 한
적이 있을 것이다. 그 대상이 사람이 아닌 식물이라면 어떨까?

작가들은 식물과 밀폐된 공간에서 접촉하게 되는 경험을
관객들에게 제시했다. 말 그대로 '그린 허그'다.

나가며: 누군가의 시점을 취하기

《Dear Amazon: 인류세 2019》는 브라질의 인류세를 주제로
다루면서도 아마존을 비롯한 환경 문제를 직접적으로 드러내지
않았으며, 다만 이 생소한 사회과학적 개념을 미학적으로
풀어내고자 했다. '인간이란 무엇인가'라는 원론적 질문을
던지며 시작한 이 전시는 우리가 당연시 여겼던 신념과 정형화된
세상의 진리를 완전히 뒤집어 바라보고, 예술적 상상으로
가능한 범우주적 시공간 내에서 지구의 역사를 새롭게 재구성할
수 있는 다차원의 생각과 태도를 제시했다. 관객들은 과거의
시간 속에서 현재를 발견하고, 현재의 모습을 통해 미래를
예측하며, 미래의 시점에서 과거와 현재를 바라보는 이상한
시간 속에서 자신의 좌표를 모색해나갔다.
　　하늘과 땅에는 수많은 세계가 존재하고 그 "모든 차이는
정치적이다."[14] 지금까지의 인류가 그런 다우주를 "마치 우리
우주의 가상적 버전인 것처럼 서술해온 것", 다우주의 다양성을
"우리 우주의 관습으로 환원함으로써 하나의 우주로 통일해온
것"은 다분히 자연적이지 않은 선택이다.[15] 서구 객관주의적
인식론에서 대상을 인식한다는 것의 의미는 대상과 주체를
구별할 줄 아는 것이다. 반면 아메리카 원주민의 샤머니즘에서
인식한다는 것의 의미는 인식의 대상인 '누군가의 시점'을
취하는 것'이고 '인격화하기'다.

14.　같은 책, 54 참조.
15.　같은 책.

아메리카 원주민들의 관점주의는 호모 사피엔스만
인간이라 여겨온 우리의 인식과 편견이 얼마나 교만한
것이었는지 되돌아보게 한다. 모든 동물을 비롯해 신이나
죽은 자, 식물, 기상 환경, 천체, 인공물 등의 존재자들을
'인간'이라는 포괄적 개념으로 인식하고, 호모 사피엔스
역시 다른 존재자들에게는 대상일 뿐이라는 사실을 인지할 때
우리는 보다 겸손하고 공정한 자세로 인류세를 살아낼 수
있다. 약 100년 전 브라질의 모더니즘 운동이 시작된 그 해를
"사르디냐 주교를 삼킨 지 374년 되는 해"라고 명명했던
오스왈드 지 안드라지의 선언문을 다시 떠올려보자.
인디오들이 가톨릭을 앞세워 교화와 계몽을 시도한 첫 유럽
주교를 잡아먹은 그해(1556년)를 브라질 역사의 새로운
이정표로 제시한 지 안드라지의 상상력이 또다시 필요한
시점이다.

대결의 예술

솔란지 파르카스

최근 몇 년 동안 브라질 미술은 괄목할 만한 가시적 성과와
팽창의 시기를 경험했다. 여기에는 국제적인 인정을 받고 있는
국내 미술시장이 강화되고 컬렉션과 공공미술관을 확장하고
조직하려는 노력이 두드러진다. 세금 우대 법제로 자금 유입이
지속되고 있는 새로운 소싱sourcing 메커니즘 덕택에 독창적인
연구와 의미 있는 제안들이 제시되면서 브라질 예술의 지도를
오랜 전통의 도시 중심지 너머로까지 확장하는 데 기여했고,
레지던시 프로그램 및 이와 유사한 시책도 다양한 목적과
궤적으로 활동하는 작가들에게 풍부한 경험과 교류 가능성을
개방시켰다.

　21세기 초에 등장한 시인들 중 저명한 이들은 브라질의
현실에서 만성적으로 시급한 문제들, 예를 들어 사회적 불평등,
브라질인의 온정 이면에 숨어 있는 것으로 보이는 극심한 편협함
같은 문제들에 맞서고자 하는 작가들이다. 세금 감면으로 발생한
자금이 어느 정도는 공익과 공공재에 관여하며, 이로 인해 생긴
시책들은 이른바 탈식민주의 연구에 의해 예술계와 인문학에
도입된 강력한 수정주의revisionism에 맞춰 다양한 차원에서
연계되었다. 한편 타자와의 관계에 대한 근본적인 문제를 회피할
방법이나 이유가 없다고 보는 큐레토리얼 관점에서 볼 때,
어떤 소수의 시인들은 이 자금을 권력에 사용했다.

　큐레이터 모아시르 도스 안조스Moacir dos Anjos는 2015년에
발표한 글에서 착취당하고 배제되고 사회적으로 비가시적인
타자한테 말을 거는 동시대 브라질 시인 그룹을 "남겨진 자들의
대변자"로 일컬었다.[1] 이 표현은 "다른 사람들이 이 나라에서
이미 성취한 거의 모든 것의 변두리에서 살아가는 공동체"라는

1.　Moacir dos Anjos, "Cães sem plumas: os despossuídos na arte contemporânea
　　brasileira". *Lua Nova* n. 96 (São Paulo, 2015): 163-175.
　　Available at: http://www.scielo.br/pdf/ln/n96/0102-6445-ln-96-00163.pdf.

개념에 근거한 것으로, "남겨진 자들로 간주되는 일부의 지위와 (…) 어느 누구도 아닌 자의 지위"를 요구하는 표현이다.

도스 안조스는 2013년에 열린 자신의 대표적 전시《털 없는 개》Cang sem monchas에서 탐구했던 개념을 이 시인들에게서 발견하는데, 그것은 "타자와 대면하는 관계, 고뇌에 찬 상태로 타자성alterity에 접근하는 방법", "불가능성에 영원히 맞서지만, 그럼에도 시급하고 필요한 이해를 도모하려는 시도"다. 그는 시인들의 본성과 목적에 대해 "주어진 사회체의 분할을 어떻게든 개조하고자 하는 것이 정치적 예술의 표현"이라고 말한다.

모아시르 도스 안조스가 당대 브라질의 예술 생산을 묘사하기 위해 매우 적절하게 만들어낸 표현에는 사회적 배제, 비관용intolerance, 비가시성을 주제화하고 문제시하는 강력하고 수많은 다양한 예가 있다. 그 많은 예가 최근 몇 년 동안 비데오브라질의 큐레이션 이니셔티브를 구성하고 지속시킨 작품과 프로젝트에서 발견되는 것은 우연이 아니다. 만약 불협화음의 목소리가 내는 특징이 항상 동시대 지정학의 남극을 구성하는 지역을 생산하는 것이었다면 — 비데오브라질이 지난 30년 동안 해온 연구의 초점 — 광범위한 형식적 스펙트럼에 걸친 새로운 활력을 띤 정치적 담론이 특히 지역적 차원에서 출현한 것은 이러한 영토에서의 운동, 경향, 주체, 세력을 이해하려는 시도로 이 영토를 지속적으로 휩쓸고 있는 레이더의 탐지를 피할 수 없었을 것이다.

이 작가들 중 일부는 특히 눈앞에 닥친 소멸의 위기에 처한 신체, 공동체, 문화를 조명함으로써 주제에 접근한다. 바이아주의 화가 비르지니아 지 메데이로스Virgínia de Medeiros의 2015년 연작 〈신체 부두〉Cais do Corpo가 대표적이다. 최근 리우데자네이루 항구 일부에서 젠트리피케이션이 진행되는 마지막 단계에서 제작된 이 작품은 1930년대 이후 이 지역에서

번성했던 매춘 세계의 마지막 모습에 대한 기록이다.

매춘부들의 신체가 지닌 수행성을 사회적, 정치적 실천으로 다루면서 때로는 에로티시즘과 저항을 꾸밈없이 결합하는 이 작품은 정화淨化라는 개념에 맞서는데, 이 개념은 인간적 차원을 무시하고 사회적 포섭social inclusion의 모든 노력에서 면제된 근대 도시주의로 가장된 것이다. 이 작품은《죽을 때 아무것도 가져가지 않을 것이다, 나에게 빚 진 사람들은 지옥에서 책임을 질 것이다》Nada levarei quando morrer, aqueles que me devem cobrarei no inferno, Galpão VB, 2017전에 일조했다. 이 전시의 작품들의 공통된 특징은 "생존하는 삶의 형태에 대한 저항의 장소, 그 삶들의 힘, 무엇보다도 그 삶들의 차이점에 대한 주장"이다.[2]

같은 해 같은 장소에서 개최된 전시《현재 우리 모두는 흑인인가?》Agora somos todxs negrxs?는 브라질 동시대 미술계에서 흑인의 목소리를 대변하며, 끊임없이 반복하면서도 너무도 명확하게 기만적인 인종 민주주의 담론에 공개적으로 맞섰다. 가시성의 주제는 매우 다른 방식으로 나타났다. 2016년 제12회 다카르 비엔날레에서 나의 초청으로 참가한 모이세스 파트리시우Moisés Patricio는 상파울루 거리에서 버려진 물건을 내놓는 자신의 손 이미지와 함께 소셜 미디어용으로 제작한 연작 〈인정하는가?〉Aceita?를 선보였다. 이와 같은 제시는 노예제도의 왜곡된 유산, 즉 흑인을 육체 노동의 역할에 한정하는 개념에 대해 정신적으로 대응하는 방법을 구체화했다.

인종 문제에 대한 새로운 형태의 집단 항의로 예술적 개입을 시도한 예술단체인 프렌티 3 지 페베리루Frente 3 de

2. FARKAS, Solange, e BOGOSSIAN, Gabriel. Introduction to the exhibition *Nada levarei quando morrer, aqueles que me devem cobrarei no inferno.* Available at http://site.videobrasil.org.br/exposicoes/galpaovb/nadalevarei/ apresentacao.

Feeberiro는 "흑인들은 어디에 있는가?"라는 질문이 적힌 배너를
전시장에 눈에 잘 띄게 설치해, 일상과 언론에서 나타나는
도시 개입의 강제성을 전형적으로 보여줬다. 한 예로 그들은
상파울루에서 가장 인기 있는 축구팀 응원단들이 붐비는 축구
경기장에서 전국 중계 방송 중에 반대 의견을 소개하고 논쟁을
선동하면서 예술적 몸짓으로 저항했다. 브라질 인종 차별에
초점을 맞춘 이 연구와 직접 행동 그룹의 멤버 중에는 이번
전시회의 큐레이터였던 다니엘 리마Daniel Lima도 있다.

2017년에 개최된 제20회 현대미술제 비데오브라질의
특징도 마찬가지로 비가시적이고 위협받고 박탈당한 채 쫓겨난
공동체에게 목소리와 가시성을 부여하는 제안에 있다. 바르바라
와그너Bárbara Wagner와 벤자민 지 부르카Benjamin de Burca의 비디오
〈떠날 준비〉Faz que vai에서 북동부 도시 외곽의 댄서들은 브라질
북동부의 페르남부쿠주의 전통적인 프레보frevo 스텝과, 펑크,
스윙구에이라swingueira, 일렉트로와 보그vogue 같은 현대 도시적
스타일을 융합한 안무에서 자신들의 예술적 탁월함을 발휘한다.
이 작품은 기묘하게 잡종적이고 무엇보다 장소 없음의 독특한
문화적 표현을 드러내 보이는 것 외에도 오늘날까지 공식적인
대중적 표현으로 홍보되는 프레보의 순수성이라고 하는 것들에
도전하고, 민속, 민중문화, 대중문화와 같은 범주를 긴장시킨다.

다른 공동체들

불평등을 줄이고 편협성을 범죄화하는 돌이킬 수 없는 진보가
특징인 21세기 첫 15년의 고무적인 시기에 다시 한번 모아시르
도스 안조스가 말한 "법과 불법, 진실과 거짓말, 심지어 삶과
죽음 사이에 구분이 없는" 곳에 있는 사람들과 대화하려는

시도는 없었다. 그러나 새로운 도전들이 공동체를 만들고
강화하려는 예술의 힘을 방해한다. 최근 몇 년 동안 유럽과
미국에서 파시스트 운동이 재개되는 현상, 그리고 우리 시대를
구성하는 갈등을 이해하기 위한 핵심 화두인 민족주의로의
회귀 현상은 새로운 퇴행적 주기를 낳고 있다.

　이것이 제21회 현대미술 비엔날레 세스크_비데오브라질
| 상상의 공동체Imagined communities, 2019가 조직되고 정의된
배경이다. 우리는 민족주의 부상에 관한 베네딕트 앤더슨Benedict
Anderson의 고전적 연구 제목을 빌려 남반구 출신의 시인이
그 현상을 어떻게 다루는지 조사할 것을 제안한다. 또한 우리는
여기서 국가가 설립한 공동체 이외의 상상에 의해 창조된
공동체도 고려한다. 아메리카 원주민이 상상한 것과 같은,
원주민의 공동체 또는 다민족 공동체가 그것이다. 즉 존재자에
대한 초월적 이해로부터 착안된 공동체, 그들의 본래 땅에서
쫓겨난 공동체, 소수자의 정치적 실천으로 이루어진 허구적이고
유토피아적인 혹은 비밀스러운 공동체, 지하 세계의 반체제
인사, 반反헤게모니적 집단 또는 비서구 그룹의 지하 세계에서
구성된 공동체 말이다.

　남반구의 개념이 패권적 권력 담론 주변부의 상징적
생산을 조사한다면, 주변부의 시인은 어디에 위치하는가?
어떤 힘의 중심이 이들을 본보기로 삼는가? 그들은 그 중심에
도달하기를 열망하는가? 그들은 대체 (예술의) 역사에 기반을
두고 있는가? 이런 국가 없는 공동체의 상상력은 어떤 언어와
표현 형식을 동원하는가?

　2019년 비데오브라질은 광범위한 야망이나 통상적인
지정학적 초점을 버리지 않고, 우리가 듣는 목소리의 다양성을
확대하기 위해 우리의 작업을 이끄는 질문의 범위를 확장한다.

인류세

코스와 경로의 정정은 비데오브라질의 역사에서 반복돼오고 있는 것으로, 비데오브라질은 1980년대에 탄생해 당시 브라질에서 막 시작된 비디오 제작에 전념했으며, 남반구 국가들의 예술적 표현에 나타난 변화하는 다양한 파노라마를 다루기 위해 비디오 제작의 범위와 초점을 지속적으로 조정해왔다. 이 과정은, 처음에는 거의 부수적인 효과로서, 페스티벌에서 전시된 예술작품에서부터 특정 큐레이터와 관련된 작품들과/또는 작가들이 양도한 작품에 이르기까지, 점진적으로 30여 년 동안 제작된 비디오 소장품으로 발전해왔다.

오늘날 남아메리카에서 가장 다양하고 중요한 예술 소장품 중 하나로 여겨지는 비데오브라질의 역사적인 컬렉션은 우리의 계획뿐만 아니라 브라질 및 해외의 여타 기관 및 학자와 연계되어 있거나 이와 독립적으로 활동하는 큐레이터의 연구 및 프로젝트를 지원해왔다. 이 비디오 컬렉션은 이번《인류세》 전시에서 대화적 역할을 수행한 비디오 프로그램을 제공했다. 아나 바스Ana Vaz, 에데르 산토스Eder Santos, 카에타누 디아스Caetano Dias, 티아구 마르틴스 지 멜루Thiago Martins de Melo와 같은 동시대 브라질 작가들은 자연과 역사, 물질과 제품, 기억과 도시 사이 교차점의 흐릿한 들판을 다양한 방식으로 지나면서 자연과 문화의 충돌과 관련된 사안들에 맞선 다양한 방법을 탐색했다. 우리는 이 비디오 컬렉션이 이번《인류세》전시의 토대가 된 리서치 자료로 기여할 수 있게 되어 자부심을 느낀다.

인류세에 반대하며
—오늘날 시각문화와 환경[1]

T. J. 데모스

1. T. J. 데모스의 이 글이 수록된 책에 다음과 같은 편집자의 노트가 딸려 있다.

편집자의 말: 2015년 5~6월 T. J. 데모스는 스위스 빈터투어 사진미술관의
웹사이트에 인류세가 시각 문화에 미치는 영향을 주제로 다섯 편의 글을 올렸다.
그는 《변화하는 지구를 위한 급진적 자연, 예술, 건축 1969~2009》(Radical
Nature, Art and Architecture for a Changing Planet 1969–2009)(Barbican
Art Gallery, 2009)라는 전시의 도록에 수록된 글 「지속가능성의 정치학:
예술과 생태학」(The Politics of Sustainability: Art and Ecology)과 2015년
영국 노팅엄컨템포러리에서 공동 큐레이팅한 전시 《자연권: 미국에서의 예술과
생태학》(Rights of Nature: Art and Ecology in the Americas)에서 예술과
생태학에 관한 예리한 관찰과 비판적 관점을 일찍이 보여주었다. 이제 이 책의
일부가 되고, 스턴베르크 출판사에서 출간될 예정인 온라인 글 『인류세에
반대하여: 오늘날 시각문화와 환경』(Against the Anthropocene: Visual Culture
and Environment Today)은 인류세의 시각성을 독창적이고 적절하게 분석한다.
인류세와 미디어 보도를 둘러싼 쟁점들을 소개하는 첫 두 게시글을 지구를
묘사하는 방식으로 미래를 재편하기(remodelling)라는 시의적이고 중요한
주제를 소개하는 차원에서 여기에 재수록한다.

인류세에 오신 것을 환영합니다!

자연과 인간 문화의 교차점을 묘사하는 새로운 용어를 대중에게
알리는 웹사이트 www.anthropocene.info를 보자. 딱 그렇게,
새로운 지질연대에 접어든 것 같다. 그러나 나아가 이 시기가
무엇인지, 어떻게 정의되는지 살펴본다면 문제는 달라진다.
일부 과학자에게는 그것이 산업혁명과 함께 200년도 더 전에
시작된 것이고, 또 어떤 사람들에게는 그 기원이 수천 년 전
인간 농경의 시작으로까지 거슬러 올라간다고 한다(여전히
누군가는 핵 시대와 겹친다고도 말한다). '인류세'라는 지질학적
명칭에 대해 제4기 층서위원회 집행부의 공식 승인을 기다리는
상황이지만,[2] 잠깐 멈춰서 이렇게 물을 수 있다. 만약 새 시대가
시대로서의 입지를 확실히 인정받는다면, 새 시대와 그 담론적
틀이 사진을 포함한 이미지 기술과 어떤 관계를 맺는가?

　이 공공관계적 특정 기획의 참여자들이 설명했듯, (다양한
목적과 의제에 따라) 인류세를 대중에 알린 많은 공헌자들
중에서 대기화학자 파울 크뤼천Paul Crutzen과 생물학자 유진
스토머Eugene Stoermer는 현시대가 지난 11,700년 동안 지속된
홀로세를 종결시켰다고 주장하며 2000년에 이를 지칭하는
용어를 창안했다.[3]

　이 변화는 현재 지질학적으로 유의미한 상태 및 진행의
중심 동력인 '인간의 활동'이 원인이다.[4] 이 변화는 현재
생태학적·정치적 논의에서 가장 중요한 지구 온난화, 해양

2.　2016년 인류세 용어 사용의 찬반을 가리는 국제층서위원회 투표 결과, 88%가
　　사용에 찬성했다 — 옮긴이주.

3.　Stoermer, Eugene F., and Paul Crutzen, "The 'Anthropocene'", *Global Change
　　Newsletter* 41 (2000): 17–18.

4.　www.anthropocene.info/en/glossary 참조.

산성화, 해양의 '데드 존'dead zones 확대, 서식지 감소 및 환경
파괴로 인한 멸종 증가 등의 수많은 생태학적 변동을 초래한
대기, 해양, 토양의 화학 성분적 전변轉變을 포함한다.

　　자연과학에서 처음 논해졌고 대중과학 교육 미디어에서
한층 더 촉진된 인류세는 이미 예술과 인문학에서 확장
중인 담론의 일부다. 사회학자 브뤼노 라투르Bruno Latour와
과학이론가 도나 해러웨이Donna Haraway 같은 이들의 최신
이론, 그리고 베를린 세계문화의집HKW: Haus der Kulturen der
Welt에서 2013~2014년의 열렸던 〈인류세 프로젝트〉Anthropocene
Project, 최근에 출간된 책 『인류세의 예술: 미학, 정치학, 환경,
인식론과의 마주침』Anthropocene: Encounters Among Aesthetics, Politics,
Environments and Epistemologies (이론가 헤더 데이비스Heather Davis와
철학자 에티엔 터핀Etienne Turpin 엮음) 같은 문화 실천, 전시,
출판이 여기에 해당한다. 날이 갈수록 심화되는 이러한 참여는
그 자체만으로도 주목할 가치가 있다. 전문 분야를 깨뜨리고,
논의를 민주화하며, 모든 생명에 크고 다양한 영향을 미치는
환경 개발에 관한 논지에 정치적으로 유의미한 비판적 질문을
제기하기 위해서는 이렇게 과학적 담론을 다루는 중요한
인문학적 자료들이 계속 절실한 상황이다. 그렇다면 인류세에서
재현의 정치학이란 무엇인가?

　　교육 영상 〈인류세에 오신 것을 환영합니다〉Welcome to the
Anthropocene는 에너지·교통·통신 체계에 대한 참조사항을 달고
있는 도식화된 빛 궤적 네트워크를 보여주면서 지구의 데이터
시각화가 변화하는 양상을 권위 있는 목소리로 설명한다.[5]
동일한 시각 정보가 글로바이아Globaïa의 웹사이트 '인류세의

5.　　이 "세계 최초의 인류세 교육 포털 사이트"는 2012년 런던에서 열린 컨퍼런스
　　　〈압박 받는 지구〉(Planet Under Pressure)의 의뢰와 과학 담론의 대중화에 힘쓰는
　　　교육 웹사이트 www.anthropocene.info 단체의 개발 및 후원으로 만들어졌다.

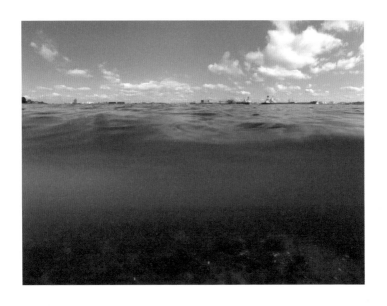

이자벨 아외르(Isabelle Hayeur), 〈화학적 해안〉(Chemical Coast 02), 2011
'언더월드'(Underworlds) 연작 중, 잉크젯 프린트.

지도제작법'Cartography of the Anthropocene에서도 제시된다.
글로바이아는 위의 교육 영상을 담당하고 있는 상부조직 산하
기관으로 "우리 세상을 바라보는 세계적 비전과 우리 시대의
위대한 사회생태적 도전의 창발을 촉진함으로써 시민들의 의식
함양에 이바지"한다.[6] 그들의 지도제작법은 도시, 선박·항공
노선, 파이프라인, 해저 광섬유케이블 시스템을 다양한
재현법으로 보여주는 일련의 이미지들을 제시한다. 이는 '인간
활동'의 상호 연결된 네트워크를 지도화해, 많은 사람들이
인류세의 암시적 주제인 집합적 '우리'에 분명히 반대했음에도
불구하고 어떻게 '우리가 경이롭게 전 지구적 힘으로
성장해왔는지'를 보여준다.

　　이러한 이미지는 최근의 생태 이론가들이 분절했던 문제,
즉 시공간적으로 확장된 규모의 지질학적 압력과—완전히
초월하는 것은 아닐지라도—인간의 이해, 그리고 그로
인해 재현 체계에 대해 제기된 현재의 중대한 도전에 대해
말한다. 대규모로 확산되고 시간적으로 확장된 지질학적
'하이퍼오브젝트'(생태철학자 티머시 모턴Timothy Morton의
용어)를 일단 논하기 시작한다면, 풍경사진, 심지어 사진 전반의
사소한 회화적 관행convention은 갑자기 부적절해져 버린다.[7]

　　인류세의 시각화는 사진 대신 사진 같은 그림을 제공하는
고해상도 위성 이미지를 실제 사진보다 시각매체로 더 많이
채택하고 있다는 면에서 유의미하다. 최소한 과학적으로
프레임된 이미지인 지도, 데이터 그래프와 관련해, 그것은
우리가 근본적으로 (인간의 지각에 따라 측정된) 사진을 넘어서

6.　　www.globaia.org/portfolio/cartography-of-theanthropocene.

7.　　Morton, Timothy, *Hyperobjects: Philosophy and Ecology after the End of the World* (Minneapolis: University of Minnesota Press, 2013); and Ellsworth, Elizabeth, and Jamie Kruse, eds, *Making the Geologic Now: Responses to Material Conditions of Contemporary Life* (Brooklyn, NY: Punctum, 2012).

(지구적, 심지어 행성 간 시각화 규모의) 원격탐사 기술로
이행했다는 점에서 중요하다. 외견상 자명한 그림으로 존재하는
위성 항법 이미지는 사진과 비슷하고 많은 경우 사진으로
여겨지지만, 실제로는 위성 센서로 수집 및 대용량 처리된
원격탐사 데이터 결과물인 합성 디지털 파일의 조합이다.[8]
기존 용도와 관련해 많은 경우, 이 이미지들은 위치 데이터,
소유권, 판독성, 원천 정보에 접근하지 않은 채 그림으로
포장되어 시청자(아니 정확히 말하면 소비자) 대상으로 이미
해석이 들어간 것이다.[9]

시각 이미지는 인류세의 개념을 잡는 과정에서 중심
역할을 하고 심지어 필수적이기도 하다. 그러나 과학적
대중화를 꾀하는 사람들은 그런 이미지의 이용에 대한 혹은
그런 재현물에 담긴 정치적 함의에 대한 인식을 거의 밝히지
않는다. 그런데 사실 그런 이미지 혹은 재현물은 지질학적
개념을 예증할 뿐만 아니라 매우 정치적인 특정 방식으로 틀에
맞춘다. 또한 이 이미지들은 잠재적으로 다르게 읽힐 수도 있다.
비판적으로 분석해본다면, 일부 인류세 이론의 기본 주장을

8. 로라 쿠르간(Laura Kurgan)은 우리가 최근 "공간적 영역을 탐색, 거주, 정의하는
 능력에 격변이 일어나고 있다"고 보았다. 이 격변은 "1991년 군사·민간 GPS 위성의
 운용, 1992년 월드와이드웹에서 데이터와 이미지의 민주화 및 확산, 데스크톱
 컴퓨터의 보급 및 데이터 관리 용도로 지질 정보 체계 사용, 1990년대 후반 상업용
 고해상도 인공위성의 민영화, 2005년 구글어스로 가능해진 광범위한 지도화가
 초래한 것이다." Kurgan, Laura, *Close Up At A Distance: Mapping, Technology &
 Politics* (Cambridge, MA: Zone, 2014), 14.
9. 그러나 웹사이트 www.globaia.org/portfolio/cartographyof-the-
 anthropocene는 데이터 사용에 관해 다음의 설명을 곁들였다. "데이터 출처:
 포장·비포장 도로, 파이프라인, 철도·송전선: VMap0, National Geospatial
 Intelligence Agency, 2000년 9월. 항로: NOAA's SEAS BBXX database, 2014년
 10월 14-15일자. 항공망: International Civil Aviation Organization statistics.
 도시지역: naturalearthdata.com. 해저케이블: Greg Mahlknecht's Cable Map.
 지구 텍스처 지도: Tom Patterson. 인류세 지표: Global Change and the Earth
 System: A Planet Under Pressure, Steffen, W., Sanderson, A., Jäger, J., Tyson,
 P.D., Moore III, B., Matson, P.A., Richardson, K., Oldfield, F., Schellnhuber,
 H.-J., Turner II, B.L., Wasson, R.J."

이자벨 아외르, 〈물질들〉(Substances), 2011
'언더월드' 연작 중, 잉크젯 프린트.

반박하고 복잡하게 만들 여지가 있다는 것이다.

인류세에서의 한 가지 문제는 용어의 뿌리인 'anthropos'(고대 그리스어로 '인간', '인류'를 의미)에 있다. 여기에 새로운 지질 연대에 책임이 있는 '인간 활동'이 암시되어 있으며, 공통의 어구를 (웹사이트 anthropocene.info, 영상 〈인류세에 오신 것을 환영합니다〉, 크뤼천과 스토머의 원문 등의) 각종 문헌에서 찾아볼 수 있다.[10] 그러나 앞서 언급한 연대를 묘사하는 이미지에서의 '활동'은, 최소한 일반화하는 종species이라는 의미의 '인간'보다는 사실상 인류세 담론에서 보편적으로 포함되지 않는 분야인 기업의 산업적 '활동'이 대부분이다. 이 간단한 사실은 현재 생태정치학과 연계하여 어떤 이데올로기적 기능이 '인류세'를 용어적, 개념적, 정치적, 시각적으로 유발하는지, 그리고 어떻게 한때 '사진'이었던 것의 확장된 이미지가 이 기능을 조장하거나 복잡하게 하는지를 묻게 만든다.

일부는 잘 알고 있듯이, 글로바이아 웹사이트가 쓰는 데이터 시각화 도구는 구글어스Google Earth의 이미지와 마찬가지로, 우리에게 전달되는 시각체계를 구축하고 군사–국가–기업 장치apparatus에 의해 구성되는 현재의 특정 정치적·경제적 틀로 포섭되어있다. 그것은 별 뜻 없는 그림을 제공하는 것 같지만 사실 그것은 "기술과학적이고 군사화된 '객관적' 이미지"다,[11] 또한 인류세는 처음에는 과학 용어였지만 그 시스템의 기능이 되었다. 나는 이렇게 주장하려 한다. '인류세'의 수사가 다양한

10. Stoermer and Crutzen, "The 'Anthropocene'", 17–18 참조.

11. Kurgan, *Close Up At A Distance*, 30. 트레버 페글렌(Trevor Paglen)이 2014년도에 빈터투어(Winterthur) 블로그에 올렸던 글 「사진의 지리」(Geographies of Photography)를 함께 참조. 여기서 페글렌은 인공위성 이미지가 "정치적, 경제적, 법률적, 사회적, 문화적 양상이 있는 거대한 상대적 지리학에 의해 생산되고, 번갈아 그러한 상대적 지리학을 생산한다"는 중요한 지적을 한다.

행위자 사이에서 복합적으로 매개되고 분산되고 있음에도 불구하고 많은 경우 보편화의 메커니즘을 행하고, 그로 인해 군사–국가–기업 장치가 기후변화의 각종 영향에 따르는 책임을 저버리게 하여 커져가는 생태 재난eco-catastrophe 뒤로 그 의무를 사실상 은폐한다는 것이다.

인류세 시대 동안 사회가 환경적으로
지속 가능한 운영을 하도록 이끄는 벅찬 임무가
과학자와 공학자들을 기다리고 있다.
그것은 모든 규모에서 적절한 인간 행동을 필요로 하며,
기후의 '최적화'처럼 국제적으로 승인된
큰 규모의 지구공학 사업을 포함할 것이다.[12]

— 파울 크뤼천, 2002

12. Crutzen, Paul J, "Geology of Mankind", *Nature* 415 (2002): 23,
 http://dx.doi.org/10.1038/415023a.

인류세를 지구공학하기

더 많이 확장되고 있는 방대한 이미지와 텍스트에 제시되어
있듯, 일반적으로 인류세 논지는 낙관주의와 비관주의로
갈리며, 기후변화에 대응하기 위해 지구의 자연 시스템에
계획적으로 개입하는 지구공학에 관한 한 특히 그렇다.
이 용어의 주창자 크뤼천이 분명히 했던 대로 인류세는
지구공학의 필요성을 암시하고 있다. 이렇게 '우리' 인간이
생명공학으로 세계를 새로 만드는 특별한 기회에 직면했다고
생각하는 사람들과, 불간섭주의를 택하고 기후 위기를
다루려면 환경 대신 인간 행위를 변화시켜야 한다는 사람들
사이에 경계가 그어져 있다.

　　일례로 윤리철학자 클라이브 해밀턴Clive Hamilton은
2014년 HKW의 패널 토론〈인류세—공학의 시대?〉The
Anthropocene—An Engineered Age?에서 세계를 기술-유토피아인과
생태-소테리안으로 나누었다. 전자는 지구에 새로운
에덴을 창조하려는 오늘날 '새로운 프로메테우스'이며, 고대
그리스어로 안전과 보존을 의인화한 '소테리아'Soteria를 뒤에
넣은 후자는 지구 프로세스를 존중하고 사전예방 원칙을
맹세하며 인간의 오만, 그들의 주장에 따르면 애초에 환경
위기로 우리를 몰고 간 바로 그 오만함을 비판한다.[13] 브뤼노

13.　〈인류세—공학의 시대?〉(HKW, 2014년 8월) 동영상을 참조. 토론 참여자: Bernd
　　　M Scherer (Director, HKW), Mark Lawrence (IASS-Potsdam), Klaus Töpfer
　　　(IASS-Potsdam), Armin Grunwald (Office of Technology Assessment
　　　of the German Parliament), Clive Hamilton (Charles Sturt University),
　　　Thomas Ackerman (University of Washington), 사회자: Oliver Morton (The
　　　Economist)이다. 주소: www.youtube.com/watch?v=C9huFiOo3qk.
　　　또 기술-유토피아인에 관해서는 다음 두 책을 참조. Lynas, Mark, *The God Species:
　　　Saving the Planet in the Age of Humans* (London: Fourth Estate, 2011); and Keith,
　　　David W, *A Case for Climate Engineering* (Cambridge, MA: MIT Press, 2013).

라투르는 우리가 창조한 동시대 프랑켄슈타인, 즉 인류세에서의 동시대 지구와 절대 절연하면 안 되고, 우리가 생명을 불어넣은 '괴물'을 사랑하고 돌봐야 한다고 주장한다. 반면 활동가 나오미 클라인Naomi Klein은 "지구는 우리가 돌봐야 하는 수감자도, 환자도, 기계도, 우리가 만든 괴물도 아니다. 지구는 우리를 둘러싼 세계다. 그리고 지구온난화의 해법은 세계가 아닌, 우리 자신을 개조하는 것"[14]이라고 말하며 라투르의 주장이 위험한 오판이라고 보았다. 사실 인류세의 시각문화는 사진과 원격탐사 기술 어떤 것이라도 이러한 긴장으로 양분되어 있다. 이 도상은 지구 시스템에서 인류가 야기한 현저한 변화 범위를 (큰 규모의 채굴, 석유시추, 삼림벌채 사업을 사진 및 위성 기반의 풍부한 이미지로) 비추며, 이러한 사업적 모험에서 의도되지 않았던 결과의 위험을 기록한다. 그러나 근본적으로 이미지 체계는 시청자에게 자신들이 응시하는 재현된 대상을 통제하고 있는 느낌을, 비록 그 통제라는 것이 현실과 거리가 있더라도, 부여하는 경향이 있기에 여기에서 묘사된 것보다는 더 많은 역할을 한다.

환언하자면, 인류세 이미지는 정확히 우리가 자연의 이미지화에 통달한 것처럼 '우리'가 자연에 통달해 있다는 기술-유토피아인의 입장을 강화하는 경향이 있다. 그리고 사실 자연과 재현의 이중적 식민화는 불가분하게 서로 엮인 것처럼 보인다. 즉 지구공학의 실행은 일반적으로 기업과 중공업이 주도하지만, 확실히 그것은 인류세의 '인간' 주체와 같지 않다.

14. Latour, Bruno, "Love Your Monsters: Why We Must Care for Our Technologies as We Do Our Children", *Love Your Monsters: Postenvironmentalism and the Anthropocene*, Michael Shellenberger and Ted Nordhaus, eds. (Oakland: Breakthrough Institute, 2011); and Klein, Naomi, *This Changes Everything: Capitalism vs. the Climate* (New York: Allen Lane, 2014), 279: [국역본] 나오미 클라인, 『이것이 모든 것을 바꾼다: 자본주의 대 기후』, 이순희 옮김 (파주: 열린책들, 2016), 393.

이자벨 아외르, 〈새벽〉(Aube), 2015
'굴착'(Excavations) 연작 중, 잉크젯 프린트

이 차이는 잠재적으로 신조어[인류세]를 한계로 몰아붙인다.

후자의 요지에서 (HKW 토론 참여자들을 포함한) 비평가와 해설자들은 인류세 지구공학의 윤리적 의미에 대해 중요한 질문을 던졌다. 가령 인간이 대규모 지질학적 개입 프로세스가 예상치 못한 결과와 뜻밖의 영향을 필연적으로 야기할 것을 알게 되었을 때 지구공학 사업 시행에 동의해야 할까? 어떤 윤리 체계로 그러한 기술의 사용을 관리해야 할까? 그리고 누가, 즉 어떤 개인, 어떤 국가, 어떤 기업이 그 실험을 행할 권리를 갖는가? 그 권리가 보통 국민국가에서 나오는 것이라면, 어떠한 법적 주체가 지구적 규모로 작동하는 지구공학 사업을 허가할 수 있을까?

2010년 BP사社의 딥워터 호라이즌Deepwater Horizon의 멕시코만 석유 유출 사건을 떠올려보자. 공공영역의 단기간의 관심 속에서 너무 빨리 잊힌 생태재해 사고로, 산업-종말론적 숭고의 스펙터클한 이미지를 대량 발생시켰다. 어떤 사진들은 해양 소방대가 진압 중인 원유 플랫폼의 맹렬한 불기둥을, 또 다른 사진들은 카리스마적인 해양동물이 검은 점착물을 애처롭게 뒤집어쓴 모습을 담고 있다(막대한 수의 동물들이 원유 유출로 죽었고, 또 앞으로 수년 동안 유출의 '느린 폭력'으로 죽을 것이다).[15] 그리고 당연히 악명 높은 '스필캠'spillcam이 있다.

15.　　생물다양성센터(Center for Biological Diversity)의 보도 참조. "우리는 원유 유출로 대략 102종의 새 82,000마리, 바다거북 6,165마리, 큰돌고래·스피너돌고래·고양이고래·향유고래를 포함한 바다포유류 최대 25,900마리가 피해를 보거나 죽었다는 사실을 알았다. 이 유출 사고는 집계할 수 없는 숫자의 물고기(참다랑어, 자국에서 가장 작은 해마의 거주지 등)와, 집계할 수는 없지만 비극적 규모의 게, 굴, 산호 등의 해양생물에 피해를 끼쳤다." 또 앞으로 몇 년 동안 죽음은 더 늘어날 것이라고 지적했다. www.biologicaldiversity.org/programs/public_lands/energy/ dirty_energy_development/oil_and_gas/gulf_oil_spill/a_deadly_toll.html. 다음의 책을 함께 참조. Nixon, Rob, *Slow Violence and the Environmentalism of the Poor* (Cambridge, MA: Harvard University Press, 2011).

그것은 유출 사고를 해저 취재한 BP사의 라이브 영상 피드로, 의회가 기업에 압력을 넣어 대중에 공개되었다. 중단 없는 이미지의 흐름은 거의 3개월 동안 약 2억 6천만 갤런, 하루에 9만 5천 배럴씩 걸프만 해역으로 쉬지 않고 쏟아지는 원유 유출을 포착했다. 유출이 담긴 이미지를 마스터링한 웹캠은 아무것도 할 수 없음을 절감하는, 나와 같이 스크린에 눈을 고정한 시청자들에게 잔인함과 견디기 힘든 무력감을 여실히 안겼다.

의심의 여지없이 이러한 이미지들은 환경을 생각하는 공공의식에 긍정적 영향을 주었고, 결정적으로 위험을 안고 가던 시기에 비판적 인식을 높였다. 여기서 위험이란 셸Shell사 등의 기업들이 혹독하고 통제 불가능한 북극의 해양 조건에서 시험 중이었던 극한 조건의 심해 석유 시추에 해당되는 것이다. 2015년 초 오바마 행정부는 셸사에 극한의 날씨와 유사시 거의 접근 불가능한 자연 그대로인 그 외딴 해역 알래스카 추크치 해의 탐색 허가를 내렸다. 하지만 2015년 말 활동가들의 대규모 캠페인의 영향으로 환경적 이유에서 허가가 철회되었다.[16]

그러나 생태재해적 이미지는 산업적 사고를 정화하는 작업이 효율적, 효과적이라는 거짓 주장으로 안심시키는 완전히 다른 목적으로도 작용한다. 2013년부터 미국의 대형 상업언론사 CBS가 미국 BP 걸프만 유출의 여파를 다루면서, 처음 보도에서는 경고성 목적이었던 수많은 이미지들을 다시 동원했다는 점에서 이를 증명한다. 그들은 다음과 같이 방송에서 기쁘게 말했다. "광범위한 정화 작업, 조기 복구 작업과 자연적 회복 과정으로 (…) 걸프만의 많은 부분이 기본 상태로 돌아왔다. 만약 사고가 일어나지 않았다면 이 정도

16.　Robinson Meyer, "Obama Abandons Plans to Drill in the Atlantic Ocean", *The Atlantic*, 2016년 3월 15일 참조.

상태였을 것이다."[17]

　주류 언론 미디어가 화석연료 기업과 모종의 관계에 있음은 명백하며,[18] 그에 더해 CBS의 명백한 거짓 보도는 동일한 이미지가 서로 다른, 심지어 대립하는 정치적 의미를 담은 다중 해석의 근거가 될 수 있다는 점에서 생태재해의 시각성이 가진 비평탄한 효과를 시사한다. 발전주의, 성장 집착적 석유경제의 자본주의가 관습적 정치학이 일어나는, 즉 검증 없이 있는 것으로 간주되는 정치적 기반을 형성한다면, 우리는 기업 미디어 장치가 그 이해관계에 부합하는 방식으로 이러한 이미지의 순환 및 해석을 연출한다고 예상할 수밖에 없다.

　교수 겸 비평가인 피터 갤리슨Peter Galison과 캐럴라인 존스Caroline Jones는 BP사의 미디어 이미지의 레퍼토리를 설득력 있게 독해하면서, '비가시성'invisibilities이라는 유용한 개념에 주의를 환기시킨다. 비가시성은 이와 같은 복합성의 정치학을 필요로 하는, "보이는 것이 보이지 않는 것에 의해 지탱되고 가능해진 체계"[19]의 일부다. 그들은 원래의 곳에서 형성되어 멀리 떠밀려간 수면 아래 광활한 원유 부유물을 지적한다. 그 양은 수면에 분사해 원유 입자를 쪼개고 가라앉히는 화학 분산제 '코렉시트'Corexit 약 200만 갤런과 섞여 [시각적으로] 포착 불가능한 유출된 기름의 75% 이상에 달한다. 그에 따라 비가시적으로 분산된 원유는 무이미지적이며un-imaged 공공의 관심으로부터도 분산된다. 그들은 "시추하고 누출하고

17. Hartogs, Jessica, "Three years after BP oil spill, active clean-up ends in three states," CBS News, 2013년 6월 10일, www.cbsnews.com.

18. BP사의 공식 발표는 CBS 보도를 인용해 말 그대로 똑같이 되풀이했다. "광범위한 정화 작업, 조기 복구 작업과 자연적 회복 과정으로 걸프만의 많은 부분이 기본 상태로 돌아왔다. 만약 사고가 일어나지 않았다면 이 정도 상태였을 것이다." www.bp.com/en/global/corporate/press/press-releases/active-shoreline-cleanup-operationsdwh-accident-end.html.

19. Galison, Peter, and Caroline A Jones, "Unknown Quantities", Artforum, November 2010, 51.

'정화'하고 다시 시추하는 그 순회 방식은 그와 같은 이미지들과 차폐물occlusions 시스템에 의존하고 있는데, 그러한 시스템에서 비가시성의 생산은 비극적이고 숭고하고 반수생半水生인 모든 흐름들에 심미적 명암법을 형성한다"면서 "우리는 무엇이 시선 바깥에 있는지를 알고 유념하는 것으로 대응해야만 한다"고 말한다.[20]

우리 문화는 "만약 사고가 일어나지 않았다면"처럼 겉보기에 불가피한 대단원으로 이끌면서 헐리우드식 엔딩으로 짜인 이미지의 스펙터클적 생산에 집착한다. 이러한 집착을 감안한다면, 우리는 재해의 비가시성을 둘러싸고 어떻게 정치적으로 동원될 수 있을까? 그리고 인류의 한 사람으로서 우리가 모든 책임을 져야 한다는 생각을 강화함과 동시에, 기후변화의 통제 가능성을 장담하는 쪽으로 작용하는 이미지에 어떻게 맞설 수 있을까?

물론 원유 유출, 불타는 플랫폼, 인명 피해, 기름으로 뒤덮인 해안, 대규모 동물 멸종과 같은 이러한 사건은 진정한 재앙이자 비극이지만 본질적으로 가장 크게 우려하는 최악의 산업 사고는 아니다. 최악의 사고는 바로 쉼 없이 무사고로 정상 가동 중인 화석연료 경제다. 그것이 궁극적 위험이며 우리는 그것을 정치적, 경제적, 생태학적으로 예의 주시해야 한다. 많은 경우 이미지는 모든 입장에 균형 있는 시각을 부여하는 것처럼 보이는 논의 속에 프레임된 채, 기술의 책임감 있는 사용보다는 안심시키는 이데올로기적 메커니즘에 더 크게 기여한다. 그러나 이러한 이미지들은 본질적으로 애초부터 환경 문제를 만드는 선진자본주의의 철저한 기술 장치의 일부를 이룬다.

20. Galison and Jones, "Unknown Quantities", 51.

이미지는 보여주지 않는다
—보고자 하는 인류세의 욕망

이름가르트 엠멜하인츠

우주에 조화란 없다.
마음속에 품어온 바와 같은 진정한 조화는 존재하지 않는다는
이러한 생각에 우리는 익숙해져야 한다.

— 베르너 헤어초크Werner Herzog

깊은 슬픔을 경험할 때는 어쩐지 세상 자체가 달라 보인다.
슬픔에 물들거나 (그로 인한) 쓸쓸함에 모습이 망가져,
세상이 얼어붙고 새로운 것이라고는 전혀 가능하지 않은
느낌이다. 이는 끔찍한 파괴를 격발시켜, 현실의 외피를
산산조각 내고 갇혀 있는 진정한 자아를 해방시키려는 시도로
이어질 수 있다. 하지만 다른 한편으로는 자아에서
완전히 벗어나, 또 다른 존재 논리, 또 다른 존속의 방식을
발현시켜야 할 긴급한 필요성을 인식하는 새로운
현세적 참여로 이어질 수도 있다.

— 도미닉 폭스Dominic Fox

인류세란 인간이 지구에 미치는 영향이 매우 강력해져, 바다가 달라지고 기후가 변하고 수많은 종이 사라질 뿐 아니라 인류 자체가 멸종 직전에 처하게 된 상황을 목도하고 있는 시대를 일컫는다. 따라서 인류세는 "원시 상태, 영속적 위기, 지구 생태계의 붕괴를 향해 서서히 진행되는 파열"[1]을 통한 미래의 붕괴를 선포하는 용어다. 인류세는 미래의 정치경제 체제에 대한 예측의 이미지로 이해되기보다는, 인간과 세계의 유한성에 관한 묵시록적 환상으로 축소되어왔다. 지난 십 년간 라스 폰 트리에Lars von Trier의 〈멜랑콜리아〉Melancholia, 2011나 〈월드워 Z〉World War Z, 2013 같은 영화들은 일종의 도덕적 구원으로 끝나기도 하는 묵시록적 심판의 날 서사로 세상의 종말을 그려왔다. 이와 동시에 대중매체의 서사는 기후 변화를 여느 재난 사태와 다를 바 없는, 즉 2008년 금융 위기나 2010년 BP사의 멕시코만 원유 유출에 견줄 만한 '바로잡을 수 있는' 재앙으로 제시한다. 요컨대 유한성이라는 우리 인간의 조건이나 인류 이후의 세계에 대해서는 전혀 상상하지 않고 있으며, 인간이 지구에 미치는 막대한 영향과 그것이 의미하는 장기적인 지형학적 함의 역시 알 수 없게 되었다.

　　앞으로 이 글에서 주장하게 되겠지만, 인류세는 세계에 대한 새로운 이미지를 의미하지 않는다. 그보다는 첫째, 시각성의 조건에서의 근본적 변화를 의미하며, 둘째로는 세계가 이미지로 탈바꿈하는 것을 의미한다. 이러한 전개는 인식론적 결과이자 현상학적 결과다. 즉 이제 이미지는 세계의 형성에 관여하는 동시에, 새로운 종류의 지식을 이루는 사유의 형식이 되었다. 이러한 형태의 지식은 시각적 소통에 기반하기에

1.　　Nick Srnicek and Alex Williams, 〈#ACCELERATE: MANIFESTO for an Accelerationist Politics〉, 14 May 2013, www.criticallegalthinking. com/2013/05/14/accelerate-manifesto-for-an-accelerationist-politics.

지각에 의존하며, 따라서 광학적 마인드의 계발이 수반될 것을
요구한다.[2] 인류세에서 근본적으로 변화한 시각성의 조건은
새로운 주체의 위치 혹은 관점을 야기해왔는데, 이러한 변화는
인상주의와 큐비즘(반인간주의anti-humanism)에서 시작해,
그 뒤에 전개된 큐비즘과 실험영화(탈인간주의post-humanism)
사이의 과도기를 거친 후 실험영화에서 디지털 매체(현실에
기반을 두지 않는 시각 형태)로 이어지는 일련의 흐름에 의해
표명되어왔다. 앞으로 살펴보겠지만, 이미지는 '현존하는
것'the extant의 지위를 획득한 동시에, (디지털 매체를 통해)
일상이라는 구성물의 일부가 되었다. 인류세의 시각성 체제에서
일어난 이러한 변화는 자동화, 동어반복적 시각, 기호의 연쇄를
함축하며, 그 결과로 이미지의 증식을 낳았는데, 이는 시각의
무효화를 함축하는 것이기도 하다.

 그림 평면의 반인간주의적 파열로 절정에 이른
큐비즘이 초현실주의라는 장치의 도움으로 시각적 대상을
'현상', '사건', '징후', '환각'으로 바꿔놓았다면, 실험영화는
감각운동적sensorimotor 지각의 층위에서 이미지를 전달하는 기계
장치의 탈인간적 눈posthuman eye을 탄생시켰다. 이러한 변화에
따라 이제 이미지는 더는 '믿음'의 주체나 미적 응시의 대상을
중계하는 게 아니라, '현존하는 것'으로 지각되는 데 이르렀다.
여기에 수반되는 것이 재현에서 현시presentation로의 이행이다.
다시 말해, 이제 이미지는 부재하는 것을 부분적으로 현존하게
하기 위해 병렬적 시간성parallel temporality 안에서 영속적 현재를
보여주는 게 아니라, 온전한 현존 혹은 순전히 무매개성immediacy,
즉 지금 이곳의 실시간의 것이 되었다. 시간의 입자로 구성되며,

2. Stan Brakhage, "Metaphors on Vision," *The Avant-Garde Film: A Reader
 of Theory and Criticism*, ed. P. Adams Sitney (New York: Anthology Film
 Archives, 1978), 120.

감각의 영역을 벗어나 비틀리고, 인지 작용으로 바뀌게 된 이미지는 이제 직관을 담거나 무언가를 보여주기보다는 개념이나 언표 행위를 주로 다루게 되었다.

큐비즘은 르네상스의 관점과 결별함으로써 의인관擬人觀, anthropomorphism을 해체했다. 선형성에 기초한 르네상스 시대의 원근법은 보는 사람의 위치를 언제나 중심을 향해 있는 외눈의 고정된 실체, 수학적·균질적 공간 안에 존재하는 것으로 규범화했다. 외부 세계에 대한 환영적 시각을 창조한 르네상스식 원근법은 그림의 평면을 창과 유사한 것으로 취급했다. 이러한 전통적 원근법에 의해 구축된 이미지는 그림의 평면이 제공하는 시점視點에 의해 설정된 정체성과 주체를 선험적으로 부여한다. 반면에 큐비즘은 공간과 시간과 주체를 뒤집어버림으로써 공간적 경험을 재정의하고 그림의 평면을 파열시킨다.[3] 고전적 재현이 연속적인 공간을 전달한다면, 큐비즘은 주체와 대상의 관계를 전복시키고, 정체성과 차이를 상대화하며, 고전적 형이상학에 의문을 제기함으로써 불연속적인 공간을 창안했다. 큐비즘의 이미지는 시선과 주체와 공간의 관계를 해체하되 서로를 소외시키지는 않는 방식으로, 세계에 대한 완전히 새로운 이미지를 제시했으며, 이를 통해 반인간주의적인 새로운 주체의 위치가 등장했다.[4] 뿐만 아니라 큐비즘을 통해 지속 개념과 다중적 시점이 회화의 평면에 자리잡게 되었다.

앤디 워홀Andy Warhol의 영화 작업에서 영향을 받은 1960, 1970년대 북미의 실험영화(혹은 구조영화)는 지속을 영화 장치의 탐구에서 비롯되는 심미적 경험의 핵심 요소로 자리매김하며, 영화 장치를 인간의 의식과 유사한 것으로

3.　　Georges-Didi Huberman, "Picture = Rupture: Visual Experience, Form and Symptom according to Carl Einstein," *Papers of Surrealism* 7 (2007): 5.

4.　　Ibid., 6.

만들고자 했다. 실험영화가 영화적 등가물이나 의식의
메타포를 창조해 등장시킨 인공 기관적인 시각은 유아론唯我論적
시각 경험으로 이어지게 되었다.[5] 미래주의적인 기술
풍경technoscape이라 할 마이클 스노우Michael Snow의 실험영화
〈중심 지대〉La Région centrale, 1971가 그 대표적인 사례다. 스노우의
거의 모든 작품이 그렇듯, 이 영화도 영화 장치를 이용해 정상적
시각의 제 측면을 강화하거나 약화시키는 방식으로 영화 장치의
속성을 탐구한다. 〈중심 지대〉가 보여주는 황야의 이미지들은
이 영화의 촬영을 위해 특수 설계한 '드 라'De La라는 기계 장비로
얻어낸 것이다. 이 장비는 어떤 방향으로든 움직일 수 있고,
360도 회전이 가능하며, 줌인과 줌아웃도 가능했기 때문에,
인간의 눈으로는 지각할 수 없는 곳까지 다다를 수 있었다. '드
라'로 촬영한 영상은 애초의 제한 범위를 제외하고는 인간의
결정이나 시야를 프레임에 가두는 작업과는 무관한 것이었으며,
영화 속의 동작 역시 여러 시간대에 다양한 기상 조건에서
촬영한 것이었다. 그 결과, 야생의 자연에 관한 세 시간 반짜리
위상학적 탐구인 "거대한 풍경화"가 탄생했다.[6]

　　'드 라'는 (이미 구성돼 있거나 주어져 있는) 인간 기준
시점처럼 시각적 상황에서 중력을 추출해내기 때문에, 〈중심
지대〉는 큐비즘이 추구한 정체성과 차이의 상대화뿐 아니라
선험적 공간에 대한 거부 역시 실체화할 수 있었다. 더 나아가
이 영화는 주체를 탈중심화하면서 물物 자체에 대한 경험을
제공하는데, 이때 주체의 탈중심화는 작품 자체의 경험에

5.　　뉴욕에 위치한 앤솔러지 필름 아카이브(Anthology Film Archives)는 1960년대
　　　후반부터 1970년대 초반까지 마이클 스노우를 비롯한 영화 작가와 예술가들이
　　　영화를 보러 모이던 곳이었다. 당시 이 극장에는 관객의 감각을 고립시키는 날개
　　　모양의 좌석이 마련돼 있어, 관객의 시각을 스크린에 '일치'시키고 그럼으로써
　　　유아론적인 경험을 제공할 수 있었다.

6.　　Michael Snow, *The Michael Snow Project: The Collected Writings of Michael
　　　Snow* (Waterloo: Wilfrid Laurier University Press, 1994), 56.

기반한다. 미니멀리즘에 관한 로절린드 크라우스Rosalind Krauss의 견해를 빌어 표현하자면, 이 영화는 관객 자신의 자아, 즉 경험에 선행해 완전하게 구성되어 있는 자아를 반영할 수 있는 안정된 구조라는 관념을 전복시킨다. 달리 말해, 이 영화는 그 특정한 경험이 지닌 외재성의 순간에만 존재하는 자아의 개념을 수립한다.[7] 이 영화를 보는 관객에게 현재는 무매개성, 즉 역사적, 선험적 의미에 오염되지 않은 순수한 현상학적 의식으로 경험된다. 따라서 이때 세계는 자기충족적인 순수한 현존으로 경험되며, 그리하여 관객 자신의 지각 과정이 현존한다는 자각이 전면화하게 된다. 이와 관련해 스노우 역시 다음과 같이 밝힌 바 있다. "내 영화는 곧 경험이다. 즉 순수한 경험이다. (⋯) 구조는 분명 중요하며, 사람들이 구조를 기술하는 이유는 여타의 측면보다 구조를 기술하는 게 더 쉽기 때문이다. 그러나 형상은 다른 모든 요소가 함께 더해져, 말로는 전달할 수 없는 것이 되며, 그것이 바로 작품이 현재의 모습인 이유, 작품이 존재하는 이유다."[8] 〈중심 지대〉는 화면을 잡는 카메라의 가능한 모든 위치를 제시함으로써 인간의 좌표로부터 주체를 해방시켜 "땅과 하늘, 수평과 수직이 상호 교환되는, 기준점이 없는 공간"[9]을 창조한다. 이 영화에서 인간의 좌표를 지시하는 것은 스크린이라는 직각의 프레임과, 검은 화면을 바탕으로 간헐적으로 삽입돼 등장하는 빛나는 황색의 커다란 'X자'다. X자가 등장할 때마다 화면은 고정된 채 여러 갈래, 여러 방향으로의 움직임을 전한다. 즉 이 X자는 혼돈에서 형태로의 이행에 대한 이해apprehension를 구현하고 있는 시점인 것이다.

7. Rosalind Krauss, *Passages in Modern Sculpture* (New York: The Viking Press, 1977), 87.

8. Snow, *The Michael Snow Project*, 44.

9. Gilles Deleuze, *The Movement-image: Cinema I, trans. Hugh Tomlinson and Robert Galeta* (Minneapolis: University of Minnesota Press, 1986), 84.

또한 〈중심 지대〉가 전달하는 이미지에는 청각적, 광학적
지각을 넘어서는 사고의 조건과 공통된 무언가가 존재하며,
그와 동시에 이 이미지는 운동감각적 지각 역시 전달한다.[10]
그리하여 이 영화의 기계 장치는 탈인간적이고 인공 기관적인
시각을 증대시킴으로써, 첫째, 증강현실이나 데이터 시각화data
visualization로서의 지각이 정상적인 것임을 앞서서 선포하고
있다. 둘째, 〈중심 지대〉에 이르러 기계 장치의 시각은 고정된
기준점이 없는 인간 중심적 시점의 인식론적 산물이 되었으며,
이후에 더 자세히 설명하겠지만, 이를 통해 동시대 시각성의
조건을 전면화했다.

　　큐비즘이 주체의 반인간주의적 분열과, 다층적 심리
상태를 평면에 구축할 수 있는 가능성을 구현했다면, 〈중심
지대〉는 기계 장치의 작동을 주관하는 주체의 중심에서
인간이라는 작인agent을 쫓아냈다.[11] 양자 모두 기계화 및
그로 인한 소외에서 비롯되는 근대성의 파열을 완벽히
보여주는 동시에, 기계화는 개개인에게 무관심하기 때문에
이미지를 되돌려주는 반사경의 역할을 할 수 없다는 것 역시
잘 보여준다.[12] 이것이 바로 관조적 응시에 기초한 이미지의
운명이자 예술의 운명이었다. 이들 작품은 사고의 근거로서
미리 '주어진' 것들을 거부하는 것이야말로 근대성의 기반을
이루는 경험이라는 사실 또한 증명한다.[13]

　　앞서 언급했듯이, 인류세 시대가 의미하는 것은 새로운

10.　Ibid., 85.

11.　Georges-Didi Huberman, "The Supposition of the Aura: The Now, the Then,
　　and Modernity," *Walter Benjamin and History*, ed. Andrew Benjamin (New
　　York and London: Continuum, 2005), 34.

12.　Melissa McMahon, "Beauty: Machinic Repetition in the Age of Art," *A Shock
　　to Thought: Expression After Deleuze and Guattari*, ed. Brian Massumi (London
　　and New York: Routledge, 2002), 4.

13.　Ibid., 8.

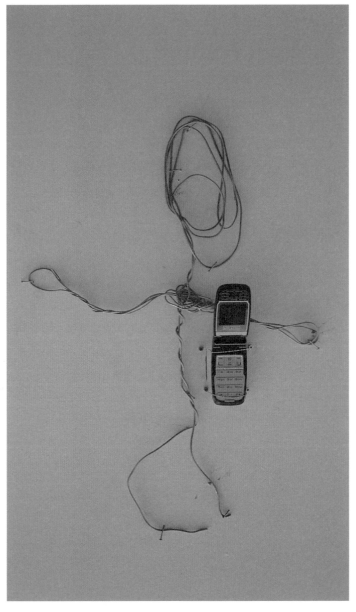

장뤼크 고다르 특별전 《유토피아로의 여행(들)》[Voyage(s) en utopie] 중에서,
파리 퐁피두센터, 2006. 마이클 위트(Michael Witt) 제공.

세계상이 아니라, 세계가 이미지로 전환되었다는 것이다.
인류에 의한 지구의 생물리학적 체계의 변화와 더불어,
큐비즘이나 실험영화가 선포한 대로, 인간 시각 피질의 수용
영역이 급속히 변경되었을 뿐 아니라 가시성의 영역이 전례
없이 폭발적으로 증대되었는데, 실제로는 이러한 변화의
결과가 불분명하게 전달되고 있다.[14] 이를테면 야생 동식물의
철저한 시각화 및 기록 작업은 현재 진행 중인 야생의 멸종을
효과적으로 은폐하고 있다. 이제 이미지는 현실을 가리는 방패
역할을 할 뿐 아니라 그것을 증명하는 방식이 되었다. 수전
손택Susan Sontag은 1970년대 해외 여행의 민주화를 논하며,
해외에서의 경험을 실재하는 것으로 만들기 위해 사진에
의존하는 관광객들의 경향을 다음과 같이 기술했다.

> 사진을 찍는 것은 (…) 경험을 증명하는 방법이지만,
> 경험을 거부하는 방법이기도 하다. 사진 찍기
> 적합한 것을 찾는 데에만 경험을 제한하고, 경험을
> 하나의 이미지로, 기념품으로 바꿔버리는 일이니
> 말이다. (…) 사진을 찍는 활동 자체가 일반적으로
> 여행에 의해 심해지기 쉬운 방향 상실의 느낌을
> 달래고 누그러뜨린다.[15]

그로부터 40여 년이 지난 지금, 포즈를 취하고 사진을
찍어 공유하고 그 이미지들을 보는 행위는 ('링크'하고 '트윗'을
올리고 '전송'하는 행위를 통해) 관광객의 경험에 필수적인
것이 되었으나, 그와 동시에 현시대의 경험을 형성하기도 한다.

14. Rob Nixon, *Slow Violence and the Environmentalism of the Poor* (Cambridge: Harvard University Press, 2011), 12.
15. Susan Sontag, *On Photography* (New York: Farrar, Straus & Giroux, 1977), 177.

이러한 상황을 잘 보여주는 것이 영국의 TV 시리즈 〈블랙
미러〉Black Mirror다. 찰리 브루커Charlie Brooker가 각본을 쓴 이
드라마는 블랙 유머풍의 SF물로, 수전 손택이 지적한 대로,
우리의 경험적 체험의 본질적 일부이자 인지 기관 고유의 본질적
부분인 이미지의 함의를 탐구한다. 여기서 "검은 거울"이라는
제목은 바로 우리가 현실에 형상을 부여하는 통로인 LCD
화면을 가리킨다.

　　이 시리즈 중 '당신의 모든 순간'The Entire History of You, 2011이란
에피소드에서는 대부분의 사람이 귀 밑에 '그레인'grain이라는
장치를 심은 채 살아가는 세상을 그린다. 인간의 눈을 카메라로
탈바꿈시키는 '그레인'은 현실을 녹화해 영사기처럼 눈앞에
재생해준다. 즉 삶의 경험과 기억과 이미지가 인지 경험과
합쳐지는 것이다. '돌아올게'Be Right Back, 2013라는 에피소드에서
주인공은 배우자가 살아생전 인터넷에 올린 풍부한 정보로
사후의 아바타를 만들어주는 프로그램을 통해 죽은 배우자를
되살려낸다. 죽음도 신체도 없는 정보라는 이러한 이미지와
기호, 즉 삶의 비활성적 지도를 체화하는 존재는, 비록 살아
있는 다른 인간과의 직접적인 교감 능력은 부족하지만, 실제
현실에 존재하는 아바타다. 이 에피소드가 이야기하는 데이터를
이용한 주체성의 위조(와 그에 수반되는 자동화)는 결정론적
자동주의automatism와 인지 활동 간의 관련성의 핵심을 보여준다.
프랑코 베라르디Franco Berardi에 따르면, 구글 제국의 핵심은 인지
행동을 자동 시퀀스로 옮기기 위해 사용자의 관심을 붙들어두는
것이다. 이러한 번역의 결과, 일련의 자동화된 연결성이 인지를
대체해 사용자들의 주체성을 효과적으로 자동화한다.[16]

16.　Franco Berardi (Bifo), "The Neuroplastic Dilemma: Consciousness and
　　　Evolution," *e-flux journal* 60, December 2014, www.e-flux.com/journal/the-
　　　neuroplastic-dilemmaconsciousness-and-evolution.

이미지와 데이터는 경험의 자리를 대신하거나 경험에
형태를 부여할 뿐 아니라, 사물을 기호로 탈바꿈하고 있다.
또한 이미지는 담론과 한데 결합되어 동어반복적 형태의 시각
세계를 열었다. 사진과 디지털 이미지가 널리 사용되면서
모든 기호는 다른 기호들로 이어지기 시작했는데, 이러한
현상은 정보를 보고, 알고, 기록하고, 획득하고자 하는 욕망에
의해 더욱 촉진되고 있다. 이는 동시대의 정치경제 체제와
관련이 있다. 즉 소통 자본주의(혹은 기호 자본주의, 인지
자본주의)는 인포스피어(infosphere; 소통과 밀접한 관련이 있는
제반 플랫폼 및 터치스크린 같은 관련 장치를 아우르는 새로운
유형의 의사擬似 공공공간)에서 유통되는 기호나 데이터의
양과 속도로부터 잉여가치를 끌어내며, 홍보의 기술을 통한
기호 및 소통의 확산과 관련된 권력의 형태를 띤다. 다시 말해,
권력은 소통을 부추기지만, (소통을 통해) 전달되는 내용은 별
의미가 없는 엉뚱한 것이며, 결국 여기에서 중요한 것은 강력한
글로벌 통신망을 통해 유통되는 콘텐츠의 절대량이다. 〈블랙
미러〉의 첫 번째 에피소드인 '공주와 돼지'The National Anthem,
2011에서는 테러 단체라고 주장하는 범인이 왕위 계승자인 영국
공주를 납치한다. 공주를 풀어주는 조건으로 납치범은 총리가
당일 오후 4시에 TV 생중계로 돼지와 수간할 것을 요구한다.
공주가 이처럼 흉악한 요구 조건을 이야기하는 동영상이 퍼져
나가자, 영국 전역이 납치범의 요구를 들어주라며 총리를
압박하기 시작하고, 결국 그는 여론의 압박에 굴복해 수간
행위를 수행한다. 이야기의 결말부에서는 이 납치극이 여론을
조성하는 미디어의 역할을 비판적으로 지적하기 위한 어느
예술가의 소행이었음이 밝혀진다. 공주는 최종 시한인 오후
4시 이전에 납치범에게서 풀려나지만, 이 예술가의 행위는
인포스피어에서 돌아다니는 동영상의 존재에 의해 야기되는

권력의 양상과 판도의 변화를 분명하게 드러낸다. 나라 전체가 정각 4시에 TV를 지켜보는 장면이 보여주듯, 이 에피소드는 사람들의 행동을 의도된 방향으로 조종할 수 있는 능력을 지닌 인터페이스의 연결망이 실제로 한 사회를 어떻게 지배하는지 조명하고 있다.[17]

소통 자본주의에서 이미지와 기호는 '좋아요', '공유하기', '리트윗' 같은 전파 구조를 통해 노출됨으로써 가치와 권력 모두 혹은 어느 한쪽을 획득한다. 더 나아가 기호 가치가 교환 가치를 대체하고 있다는 사실이 의미하는 바는, 이제 물질적인 것이 더는 직접 소비되지 않고 보는 이들 안팎에 깊숙이 자리잡고 있는 인지 기호로 작동한다는 것이다. 이미지의 소비자는 '경험'이나 '분위기'를 소비할 뿐 아니라, (라이프스타일이나 브랜드화를 꾀하는) 비물질적 상품이나 '평등', '행복', '웰빙', '성취'를 나타내는 기호를 구매한다. 돈 드릴로Don Delillo의 장편소설『화이트 노이즈』White Noise, 1985에 등장하는 다음의 구절에서 주인공 잭 글래드니는 슈퍼마켓 쇼핑 여행을 묘사하며, 그들 부부가 구입하는 물건의 브랜드와 라벨의 기호에는 일상이 야기하는 수수께끼와 불안을 누그러뜨리는 힘이 있다고 언급한다.

> 내가 보기에 배비트와 나는 우리가 구입한 물품들의 질량과 다양성에서, 그 물품들로 가득 찬 쇼핑백이 주는 순수한 충만감, 그 무게와 부피와 수량, 친숙한 포장 디자인과 선명한 활자, 초대형 규격품, 형광색 판매 스티커가 붙어 있는 가족용 할인 세트에서, 우리가 느끼는 재충전의 느낌, 즉 이러한 상품들이

17. Franco Berardi (Bifo), *The Uprising: On Poetry and Finance* (New York: Semiotext(e), 2012).

얼마간 아늑한 우리 영혼의 보금자리에 가져다주는
행복감, 안전함, 만족감에서 적은 것을 요구하고 적은
것을 기대하는 사람들, 저녁녘의 호젓한
산책 위주로 생활을 계획하는 사람들은 알지 못하는
존재의 충만을 이루었던 것 같았다.[18]

인지 기호의 촉진과 확산은 소통 자본주의의 정복자적
지배에서 나타나는 또 하나의 특징으로, 끊임없이 증가하는
지각의 자극에 우리의 정신을 굴복시켜 공황과 불안을 자아낼
뿐 아니라 가능한 모든 형태의 자율적 주체화를 파괴한다.[19]
소통 자본주의 체제하에서 기호로 탈바꿈한 이미지는 지식과
기계가 연결되어 있는 현 상황, 즉 가치를 생산하는 자본주의의
테크놀로지 구조를 구체적으로 보여준다. 기계에 의한 데이터
시각화가 가능해짐에 따라, 이미지는 지식의 과학적, 군사적
도구이자 관리 도구가 되었으며, 그리하여 자본과 권력의
도구가 되었다.[20] 이러한 맥락에서 본다는 것seeing의 의미는
일상적 경험의 장, 아니 더 정확히 말하면 경험과 유사한
사소한 시각적 양태의 장에서의 지각이 촉진된다는 것이다.
즉 계속되는 수동적 관찰에서 나오는 기반 없는groundless
동어반복적 시각 세계의 촉진을 의미한다. 베라르디에 의하면
이것은 소통 자본주의의 통치 형태의 하나로서, 이러한 유형의
시각 세계는 의미 없는 정보를 전달하고 사고와 자유의지를

18. Don Delillo, *White Noise* (New York: Picador, 2002), 20.

19. Franco Berardi (Bifo), "Accelerationism Questioned from the Point of
 View of the Body," *e-flux journal* 46, June 2013, www.e-flux.com/journal/
 accelerationismquestionedfrom-the-point-of-view-of-the-body.

20. Benjamin Bratton, "Some Trace Effects of the Post-Anthropocene:
 On Accelerationist Geopolitical Aesthetics," *e-flux 46*, June 2013,
 www.e-flux.com/journal/some-trace-effects-of-the-post-anthropocene-on-
 accelerationist-geopolitical-aesthetics.

자동화함으로써 기술언어적 자동주의를 야기한다.[21]

인포스피어에서 유통되는 이미지는 정서적 울림 또한 띠고 있어 일상의 지각을 넘어서는 자극적 감각에 보는 이를 노출시킨다. 예컨대 할리우드 영화는 의미가 없는 순수한 자극적 감각과 강렬함을 전달한다. 알폰소 쿠아론Alfonso Cuarón의 영화 〈그래비티〉Gravity, 2013에서 주인공들은 실질적, 기술적 문제를 해결함으로써 우주 공간에서 살아남으려 애쓴다. 이 영화는 몰입을 위한 시각적 기반ground이나 시점숏을 거부하면서, 이미지를 (특히 3D 버전에서는) 시청각적인 것에 의해 가동되는 물리적 감각으로, 정서적 울림으로 탈바꿈시킨다. 이미지의 이러한 정서적 특성은 소통 자본주의에 의한 가차 없는 감각 인지와 심미적 경험으로부터 나온다. 의미 없는 정보, 감각, 강렬함으로 변모시킴에 따라 이미지를 작품이라는 형태로 착취하고, 새로운 경험이나 흥미진진한 라이프스타일의 선택지로 팔 수 있게 된다.[22] 이때 발생하는 문제 중 하나는 정서적 울림이 보다 큰 정체성 및 의미의 네트워크에 연결될 수 없다는 것이다. 이 영화는 근대성의 특징인 주체의 탈중심화가 초래한, 기반 없는 보기groundless seeing가 정상적인 것이 된 상황을 보여주는 하나의 징후이기도 한데, 이에 병행해 일어나는 현상이 (예를 들면 구글 어스를 통해) 항공 이미지를 접하는 경우가 점점 늘고 있다는 것이다. 패권적 성격의 이러한 시각적 관습은 힘의 우위에 있지만 불안정한, 자유낙하하며 부유하는 조감의 시선으로서, 무기반성groundlessness이라는 현재 순간의 보편적

21. Berardi, *The Uprising*.

22. Stephen Shaviro, "Accelerationist Aesthetics: Necessary Inefficiency in Times of Real Subsumption" *e-flux journal* 46, June 2013, www.e-flux.com/journal/accelerationist-aesthetics-necessary-inefficiency-in-times-of-real-subsumption.

조건을 반영하고 있다. 히토 슈타이얼Hito Steyerl이나 클레어
콜브룩Claire Colebrook 같은 현시대의 사상가들에 따르면, 정치적
활동이나 사회적 삶 또는 환경과의 유의미한 관계 등을 세울
수 있는 기반이 결여돼 있다는 점에서 이러한 무기반성은
인류세의 특징 중 하나다. 콜브룩이 주장한 대로, 인류세를
사는 우리는 인간의 멸종을 직면하고 있다. 즉 우리는 수많은
멸종의 원인이며, 인간으로서의 우리를 만들고 지탱해주는
것을 우리가 절멸시키고 있다. 그리하여 우리 모두는 긴박하게
상호 연결돼 있는 상황에 처하게 됐는데, 이것은 감당할 수 있는
시점을 넘어서는 복잡하고 다중적인 다양한 갈래의 물리력과
시간표들이 수렴되는 지점이다.[23] 이러한 상황의 임계 상태는
마치 머리를 땅에 대고 도는 모습처럼 위태로운 지경이다.
이와 같은 장면은 다음의 몇 가지 질문을 던지게 한다. 가속화된
동어반복적 시각 형태와 소통 자본주의의 통치 양식에 대한
주체성의 포섭을 넘어서는 탈영토적 주체화의 기반을 어떻게
재정의할 수 있을까? 비결정적이고 탈영토적인 다양한 갈래의
다중적 관점과 우리의 관계를 어떻게 변모시켜야 장소의 의미를
높이고, 집단적인 자율적 주체화와 새로운 의미의 정치, 새로운
의미의 이미지를 가능하게 만들 수 있을까?

　　어디에나 존재하는 인공적인 디지털 이미지들이 인간의
시각과 분리된 채 권력과 자본에 직결돼 있는 시대, 이미지와
미학적 경험이 인지로 둔갑해 현실에 대한 공허한 감각과
동어반복적 진실이 되어버린 시대에, 인류세의 이미지는
여전히 도래하지 않고 있다. 인류세는 자신의 절멸을 선포하는
'인간의 시대'다. 다시 말해, 인류세라는 가설은 인간을 제

23.　　Claire Colebrook and Cary Wolfe, "Dialogue on the Anthropocene,"
　　　　Haus der Kulturen der Welt Berlin, 23 January 2013, www.youtube.com/
　　　　watch?v=YLTCzth8H1M.

운명의 종착점으로 상정한다. 즉 인류세의 서사는 인간을 그 중심에 두는 동시에 탈인간주의와 반인간주의의 죽음을 표한다. 왜냐하면 형이상학이나 기술적, 과학적 진보를 통해 인간의 삶과 생태계를 조화시킬 방법을 찾을 수 있는 반인간이나 탈인간의 결정적 형상을 구할 수가 없기 때문이다. 요컨대 인류세의 이미지들은 실종 상태다. 따라서 우선은 이미지와 심상imagery 혹은 그림pictures을 구분 지음으로써, 대안이나 더 나은 것을 상상하지 못하는 우리의 무능을 초월하는 것이 반드시 필요하다. 그림 역시 시신경에 의해 중계되긴 하지만, 이미지를 만들지 않는다.[24] 이미지를 만들기 위해서는 시각을 통해 지각 작용을 없애버리는 것이 필수적이다. 즉 시각을 정박시켜 (예술 활동으로) 수행한 다음, 시각을 결정적인 활동으로 생각하는 것이다.[25] 실재계와 상상계와 예술의 영역 사이에서 작동하는 작품을 선보여온 장뤼크 고다르Jean-Luc Godard 이후, 오직 영화cinema만이 이미지를 심상에 대비되는 것으로 전달함으로써, 주체가 아니라 주체라는 가정, 즉 실체substance를 담아낼 수 있게 되었다.[26] 이미지는 곧 현존의 강화이기에 타자성은 이미지에 절대적으로 필요한 것이며, 이것이 바로 이미지가 모든 시각적 경험에 맞설 수 있는 이유다.[27]

이에 비추어 볼 때, 고다르의 영화 작업은 이미지를 육체의 약속으로 개념화한 것으로 해석할 수 있다. 고다르에게 이미지란 곧 불확실성으로, '보려고 하며' '신체에 목소리를 되돌려' 준다. 영화감독에게 이미지는 보여주지 않는다. 차라리 이미지는 믿음의 문제이며, (알고 싶거나 소유하고 싶은 욕망과는 다른)

24. Serge Daney, "Before and After the Image," *Revue des Études Palestiniennes* 40 (Summer 1991): www.home.earthlink.net/~steevee/Daney_before.html.

25. Didi-Huberman, "Picture = Rupture," 1717.

26. Didi-Huberman, "The Supposition of the Aura," 8.

27. Daney, "Before and After the Image."

보고자 하는 욕망의 문제다. 고다르가 안느마리 미비유Anne-Marie Miéville와 함께 뉴욕현대미술관MoMA의 의뢰로 만든 에세이 영화 〈올드 플레이스〉The Old Place, 2000는 인간의 멸종 이후의 삶에 대한 인류세의 근심을 제기한다. 화면에 우주 공간과 SF 영화 속 우주선의 이미지들이 보이는 동안, 미비유와 고다르의 보이스오버 내레이션으로 미래의 고고학적 조류鳥類라 할 '클리오'CLIO에 관한 대화가 흐른다. 2001년 우주로 쏘아 올릴 새 모양의 소형 인공위성인 클리오는 5천 년 후에 지구로 돌아와 미래의 서식자들에게 지구의 과거에 대해 알려주도록 예정되어 있다. 이 인공위성은 지리학, 철학, 역사학 같은 전통적 주제에 관한 내용을 신게 될 뿐 아니라, 지구의 거주자들이 미래의 지구 서식자들 앞으로 쓴 메시지 또한 전달하게 될 것이다. 미비유와 고다르는 "서로 사랑하라", "싱차별을 철폐하라" 같은 인간 중심적 메시지가 인공위성에 실리게 될지 곰곰이 따져본다(이에 대한 두 사람의 생각은 회의적이다). 이후 이들은 보이스오버로 다음과 같이 진술한다.

> 우리 모두는 광대무변한 우주와 우리 자신의 심원한 정신 속에서 길을 잃었다. 집으로 돌아가는 길은 없으며, 집 자체도 없다. 인간 종種은 별 속으로 폭파되어 흩어져버렸다. 우리는 과거에도 현재에도 대처할 수 없으며, 미래는 집이라는 개념에서 점점 더 먼 곳으로 우리를 데려간다. 우리는 우리 생각만큼 자유롭지 않으며, 오히려 길을 잃은 상태다.[28]

28. *The Old Place*, directed by Jean-Luc Godard and Anne-Marie Miéville (2000, Paris).

장뤼크 고다르 특별전《유토피아로의 여행(들)》중,
파리 퐁피두센터, 2006년. 마이클 위트 제공.

여기에서 고다르와 미비유는 세상의 종결과 소진, 가능성의
조건들로부터 소외되는 형세를 묘사하고 있다. 그들은 정신의
보금자리가 결핍되어 있음을 지적하고 출발지와 도착지에
대한 감각을 잃어버렸다고 강조함으로써 세계의 작동 원리가
기능을 멈추었다고 암시한다.[29] 이 영화의 마지막 대사는 어미
곰이 죽은 새끼 곰을 응시하는 이미지에 등장하며, 알베르토
자코메티Alberto Giacometti의 조각상 〈걸어가는 사람〉L'homme qui
marche, 1961의 이미지가 그 뒤를 잇는다. 즉 삶은 상상과는 다른
모습으로, 드높은 진리에 더는 들어맞지 않는 불합리한 방식으로
지속된다는 것이다.[30]

〈올드 플레이스〉에서 고다르와 미비유는 서구의 미술사를
관통하는 인류의 이미지를 탐구한다. 이들은 2천여 년의 역사를
이루는 유럽 중심적 기독교 시대의 성스러운 이미지들을
제시하며, 이러한 이미지의 형성에 고통과 아름다움, 자연과
성스러움, 그리고 자본주의가 어떻게 내재되어 있는지 조명한다.
또한 아름다운 조각 및 회화 속 인물의 형상이나 얼굴과 함께
폭력, 고문, 죽음의 이미지를 병치시켜 이러한 이미지들을 낳은
그 모든 시대의 인간애와 미소, 절규와 통곡을 내비친다.

29. Dominic Fox, *Cold World: The Aesthetics of Dejection and the Politics of Militant Dysphoria* (Winchester: Zero Books, 2009), 7.

30. Fox, *Cold World*, 70.

더 나아가 고다르와 미비유는 한데 모여 이미지를 이루는
사물과 사유의 성운을 창조한 뒤, 그것들 사이에서 발생하는,
사유의 이미지를 전달하는 몽타주 방식을 탐구한다. 영화를
예술적 사유의 연습이라 상정하는 그들은 이미지를 예술로,
밤하늘의 별과 같은 예술작품으로 틀 지운다. 즉 저 멀리서
유난히 돋보이는 것이지만, 그런 동시에 가까이 있기도 한
것이다. 또한 이때의 이미지는 스스로를 새로운 것으로
내보이는 그 근원과 관련된 동시에 언제나 현존해온 것, 다시
말해 역사에서 떼어낼 수 없는 근원적 풍경이다.

현실에 대한 담론과 동어반복적 주장이 이미지에 침투해
있는 소통 자본주의 체제로의 이행을 지적하며 이들은
다음과 같이 진술한다. "오늘날 이미지는 우리가 보는 것이
아니라 자막이 명시하는 것이다." 이것이 홍보의 정의이며,
두 사람은 이것을 예술이 시장과 마케팅으로 둔갑해버린
상황과 연결시킨다. 앤디 워홀이나 "마지막 시트로엥은
피카소라 이름 지어질 것"이라는 사실로 대변되는 이러한
상황에 "이제 홍보의 공간이 희망의 공간을 점령하는" 상황이
이어진다. 하지만 어디에나 존재하는 소통 자본주의의 완벽한
편재성에도 불구하고, 고다르와 미비유는 저항하는 그 무엇,
아직 남아 있는 그 무엇이 이미지의 예술에 존재한다고 본다.
미비유가 이러한 주장을 펼치는 동안, 화면에서는 빈 캔버스가

〈올드 플레이스〉의 한 장면. 작가 본인 제공.

기계 장치의 사지에 내걸린 채 사납게 요동친다. 이 장면에
이어지는 이미지는 기독교 이후 세속적 견지의 순수한 이미지,
성스러움과 구원의 이미지, 이미지와 텍스트의 양가적 관계를
보여주는 이미지, 지식과는 무관하며 본질적으로 믿음과
연결돼 있는 이미지다. 고다르와 미비유는 〈올드 플레이스〉의
끝부분에서 "우리가 집마저 없이 길을 잃은" 이 시대의 패러다임
이미지로 아 바오 아 쿠A Bao A Qu가 등장하는 말레이 반도의
전설을 제시한다. 이들은 "아 바오 아 쿠라는 텍스트가 이 영화의
삽화"라면서, 다음과 같은 이야기를 전한다.

> 세상에서 가장 멋진 풍경을 보려는 나그네는
> 치토르Chitor에 있는 승리의 탑에 올라야 한다.
> 나선형 계단을 통해 꼭대기에 있는 원형의 테라스에
> 접근할 수 있지만, 다음의 전설을 믿는 자만이
> 감히 이 탑에 오를 수 있다. 계단에는 인간의 영혼이
> 자아내는 여러 그늘에 민감한 '아 바오 아 쿠'라는
> 존재가 태초의 시간부터 살고 있다. 잠을 자고 있다가
> 나그네가 다가오면, 제 안의 비밀스런 생명력이
> 빛을 발하기 시작하고 반투명한 몸이 꿈쩍이기
> 시작한다. 나그네가 계단을 오르면, 이 존재는 의식이
> 돌아와 나그네의 뒤를 바짝 쫓아가는데, 그러는 동안
> 푸르스름한 몸은 색이 점점 더 짙어지고 완전한
> 형체에 가까워진다. 하지만 궁극의 형태를 이루려면
> 맨 위 계단에 이르러야만 하며, 그 나그네가 이미
> 열반에 도달한 사람이라서 그의 행동이 그림자를
> 전혀 드리우지 않아야만 한다. 그렇지 않으면,
> 이 존재는 마지막 계단에서 망설이다가, 완전한
> 형태를 이룰 수 없음에 고통스러워 한다.

["그 신음소리는 비단이 바스락거리는 소리와
비슷한, 거의 들리는 않는 소리이다."]
나그네가 다시 탑을 내려가면, 그는 첫 번째 계단까지
굴러 떨어져 지치고 형체도 없는 상태로 무너진 채,
다음 나그네가 오기를 기다린다. 계단을 반쯤 올랐을
때에야 그의 몸을 제대로 볼 수 있는데, 탑을 오르기
위해 그의 몸이 쭉 뻗으면서 형체가 분명해지기
때문이다. 그 모습을 본 사람들은 그가 자신의
온몸으로 쳐다볼 수 있으며, 만져보면 복숭아 껍질을
연상시킨다고 이야기한다. 수세기가 흐르는 동안
아 바오 아 쿠가 꼭대기의 테라스에 도달한 적은
단 한 번뿐이었다. [31]

〈올드 플레이스〉에서 고다르와 미비유는 이미지의 역사
전체에 새겨져 있는, 인간 존재의 의미에 대한 모색을 탐구한다.
이미지의 역사에서 인류는 호출의 형태로 끊임없이 재차
새겨지는 하나의 표식으로 등장한다. 아 바오 아 쿠는 세상에서
가장 아름다운 풍경을 보고 싶어 하는 인간들의 이동에 의해
활기를 얻는 비인간 존재다. 이처럼 시각 행위는 매우 특별한
사건이며, 풍경과 피조물의 시각적 형상을 전달해주는 것은
보는 이의 순수성과 욕망이다. 아 바오 아 쿠는 자신의 온몸으로
응시의 시선을 되돌려주는, 타자성의 이미지다. 아 바오 아
쿠야말로 이 시대의 상상력 결핍을 풀어줄 해독제라 할 수 있다.
시각과 파괴의 궁극적 형태로서의 인간이 중심을 차지하는
작금의 서사를 무너뜨릴 비인간 이미지인 것이다.

31. 말레이 지역에 기원을 둔 이 전설은 보르헤스에 의해 재구성되었다. Jorge Luis
 Borges, *The Book of Imaginary Beings*, trans. Andrew Hurley (New York: Viking,
 1967), 2를 참조할 것.

원석

주앙 제제

나는 과거에 광물 및 지형 관련 자료들을 이용해 작업을 했었고, 대부분은 협곡, 바위 산, 폭포와 같은 풍경에서 대략 영감을 받아 조각한 것들이었다. 그러나 이번 작업에서는 처음으로 광물의 기본적인 구조와 결정체의 모양을 미세한 단계부터 관찰했다. 이 프로젝트의 아이디어는 상파울루 시내 한 보석 가게를 방문했을 때 처음 떠올랐다. 나는 그곳에서 전기석, 황철석, 조회장석, 갈연광, 운모 등 12개의 원석을 구입했고, 그중 일부가 이 프로젝트의 모티브가 되었다. 당시 원석을 구매할 때의 내 기준은 질감과 형성 과정의 복잡성(대부분이 혼합돌)뿐만 아니라, 일종의 미감과 장식적 가치였다.

　　브라질과 라틴아메리카에서는 보석 가게나 공항의 관광 상점에서 반귀석半貴石[1]을 쉽게 살 수 있는 것으로 유명하다. 더 넓은 의미에서 보면, 브라질은 천연자원이 풍부한 것으로 잘 알려져 있으며, 세계적으로 원자재 수출국으로 자리매김해왔다. 보석에 관한 것이라면 상파울루에는 세계에서 가장 큰 보석 판매 업체 중 하나인 레게프LEGEP가 있으며, 전 세계 사람들이 이곳의 제품을 사기 위해 몰려온다. 귀석貴石[2]과 반귀석의 개념에는 본질적으로 그 원석의 가치, 희소성, 페티시fetish, 권력 표현 등과 밀접한 연관이 있다. 오늘날 희귀하고 장식적인 것으로 거래되는 원석의 일부는 한때 금이나 은과 같은 금속의 값싼 대체물로 여겨진 것들이다. 내가 선택한 원석 중 하나인 황철석은 '어리석은 자의 금'fool's gold이라 불린다. 이는 과거 브라질이 금을 추구하던 경제 시기의 귀금속과 닮아 붙여진 별명이다.

　　나는 채굴주의extractivism의 기원과 그 최종 목적을 고려하면서, 동시에 전 지구적 예술 시스템 안에서 이루어지는

1.　　보석과 장식석의 중간에 해당하는 중급 보석 — 옮긴이주
2.　　다이아몬드, 루비, 에메랄드 등의 상급 보석 — 옮긴이주

예술작품의 유통 과정에 대해 생각하였다. 설치 작가로서 작품 유통 과정에 직접적으로 관여하며 작품을 세계 곳곳에 보내는 일이 얼마나 어렵고 비용이 많이 드는지를 알게 됐다. 이후에 원석과 예술작품을 수출하는 일을 밀접하게 연관시킬 수 있는 아이디어가 떠올랐다. 그것은 이 프로젝트를 일종의 수출 거래로 만드는 것이었다. 이 거래는 물리적으로 일어나는 것이 아니라 상징적으로/가상으로 일어나게 된다. 우선 반귀석들을 그 발굴 장소에서 스캔하고 3D 모델링을 한 후, 그 파일을 '수출'하여 어딘가 다른 곳에서 전시한다. 또한 이 3D 파일을 사용해 움직이는 원석을 담은 짧은 영상을 제작하였고, 이 영상으로 원석의 형태에 따른 크기의 양면성을 보여주고자 하였다. 이 영상에서 원석의 크기를 알려주는 요소가 없기 때문에 관점에 따라 거대한 운석으로도, 작은 파편으로도 인식될 수 있기 때문이다.

이 영상은 한국 케이팝의 최근 양식에서 영감을 받아 미학적으로 만든 것이다. 이번 전시에 초청받은 이후로 나는 한국의 대중문화, 그중에서도 특히 뮤직비디오를 리서치했다. 한국의 케이팝 문화 사업은 북미/캘리포니아 팝을 참고하면서, 그보다 훨씬 더 높은 수준의 시각적 자극에 도달하기 위해 급격히 성장해왔다. 이러한 케이팝 뮤직비디오를 참고하여 CGI 강도, 색포화도, 매력적인 텍스처, 편집 속도와 화려한 카메라의 이동을 이용해 사람 대신 불활성 오브제(원석)를 담아내는 영상을 만들었다.

이 설치 작업의 일부는 이 광물들의 결정체에서 영감을 받아 직접 손으로 제작한 스티로폼 토템totem들로 구성되었다. 이 조각 작품들은 전깃줄을 이용해 만들었으며, 브라질의 카니발 퍼레이드에서 장신구를 만드는 방법과 기본적으로 같은 기술을 사용했다. 이 원석들의 표면을 고르게 보호해주는

라텍스 기반의 코팅 기법을 개발했는데, 이것은 조각들을
매끈하게 보이게 하고 조명에 따라 반사되는 효과를 주었다.
이러한 매개체는 스펙터클 미학, 쇼윈도, 무대미술을 오랫동안
연구한 결과의 일부이다. 어떤 면에서 이 〈원석〉Unpolished Stone의
재료이자 문화적 지시 대상인 구성 요소들은 모두 '수출용
자재', 즉 실제로 더는 어떤 특정한 장소나 문화에 속하지 않고
포스트-글로벌리즘 질서에 속하는 생산물이다. 다시 말해
이 작품은 브라질의 풍부한 천연자원에 대한 문화적 클리셰,
한국이 수출할 팝음악 혹은 저온 살균된 스티로폼 상품인
것이다.

그 결과로 만들어진 작품[도판1]은 시각적으로 매우
아름답다. 이는 부분적으로는 이전에 내가 사용하던 조명과
설치 기법에서 나온 것이지만, 이번에는 영상 작업과
사운드(브라질의 DJ이자 작곡가인 페드로 조펠라Pedro
Zopelar와의 협업)를 도입했다. 그래서 이번 작업은 나에게도

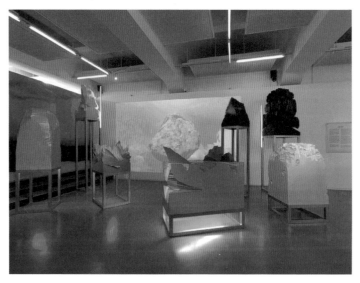

[도판1] 〈원석〉(Unpolished Stone, 2019)

새롭다. 또한 나는 이 작품을 물리적으로나 가상적으로나 하나의 형식적 카탈로그, 그와 같은 광물 형태를 인간이 만든 형태에 반향하는 하나의 방법이라고 생각한다. 그리고 그렇게 하는 과정에서 자연 유산이 어떻게 문화로 울려 퍼지는가를 생각해본다.

약 5년 전, 〈마그마〉MAGMA [도판2]라는 작품을 처음 시작했을 때, 나는 인류세라는 개념에 대해서 막 접했었다. 그 당시 과학 인류학자였던 가장 친한 친구와 함께『앞으로 세계가 있을까?: 두려움과 종말』Is there world to come?: Essays on fear and endings라는 책에 매우 감명을 받았었다. 이 책은 브라질 인류학자인 에두아르두 비베이로스 지 카스트루Eduardo Viveiros de Castro가 쓴 에세이로, 과학적 관점에서의 생태학적 위기뿐만 아니라 세계의 종말에 대한 다양한 신화들, 즉 토착 신화, 그리스/서구 신화, 현대

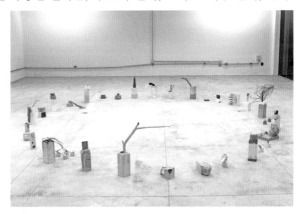

[도판2] 〈마그마〉(MAGMA, 2016)

대중문화의 신화에 대해 성찰한다.

그는 이자벨 스탕제Isabelle Stengers나 티모시 모턴Timothy Morton과 같은 많은 다른 저자들을 언급했으며, 나도 자연스럽게 이러한 종류의 종말론적 문학에 몰두했다. 그래서 거의 대부분의 시간 동안 내 잠재의식 속에는 미래에 대한 이 '악몽

같은' 시각이 존재했다. 나는 디스토피아적 공상과학 소설의
훌륭한 독자였다. 그리고 당시 나는 이러한 종류의 소설을
실화로 느끼기 시작했다.

〈마그마〉는 석고, 페인트, 수지, 폴리우레탄, 폴리에스터,
PVC 등 다양한 재료를 합성해 '부드럽고 끈적거리게' 만든
작품으로, 비정형의 작은 추상 조각 연작이다. 이 조각들은
쓸모 없는 결과물, 엔터테인먼트나 미디어 지향 사회의
잔여물처럼 보이기도 한다. 나는 이 작업을 매우 직관적으로
진행했는데, 마지막에는 스톤헨지 유적과 비슷한 방식으로
보여주기로 결정했다. 그러나 결과적으로는 시간 배치라는
측면에서 보면 매우 모호했다. 색채와 질감의 관점에서는
매우 미래지향적으로 보였지만, 한편으로는 고대 건축에 관한
것으로도 보였기 때문이다. 그것은 파멸적이면서도 제의적인
것처럼 보여졌다.

양자물리학에 관한 최근의 발견, 원자력 재난의 역사에
대한 무시무시한 분석, 고대 및 현대의 폐허에 대한 역설적
성찰, 미래의 고고학에 대한 추측에 이르기까지 다양한 주제를
다룬 과학 저널리즘의 짧은 기사들을 모아 편집한 책[도판3]이
〈마그마〉에 맞춰 함께 출간되었다. 나는 이 작업에서 작은
조각을 만드는 것 외에도 몸이 조각으로 연장된 것처럼

[도판3] 『마그마』(MAGMA, 2016)

보이는 비중립적 좌대로 스티로폼을 처음으로 사용해보았다.
그러나 그것들은 매우 단순해서 최근 작업들처럼 복잡하거나
세련되지는 않았다.

스티로폼을 사용한 것은 조각하기가 쉽고 값싸다는 점에서
실용적인 결정이었고 또한 개념적인 선택이었다(당시에
나는 티모시 모턴의 '하이퍼오브젝트' 개념을 접하였는데,
그에 따르면 스티로폼은 가까운 미래에 숭배되거나 숭배될 수
있는 괴물스러운 것으로 볼 수 있었다). 그래서 나의 조각들은
토템이나 종교적 오브제[도판4]처럼 보이기 시작했고, 협곡, 산,
폭포와 같은 '자연적인' 풍경을 흉내내는 듯 보였지만, 이는 매우
인간화된 방식이었다. 왜냐하면 그것들은 직접 풍경을 관찰한
것이 아니라, 후기자본주의 이미지에 대해 언급하고 있는

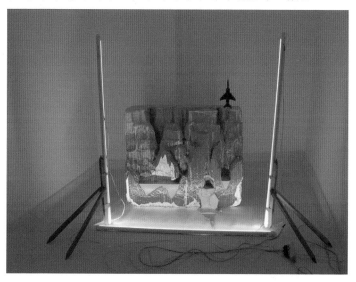

[도판4] 〈협곡〉(Canyon, 2017)

것이라고 가정했기 때문이다.

나는 대략 1년 동안 이러한 종류의 작업에 집중했고,
상파울루 이미지 사운드 미술관São Paulo's Museum of Image and

Sound에서 열린 첫 번째 개인전에서 이 작업들을 선보였다. 전시장에는 많은 LED 조명이 켜져 있었고, 회전 엔진과 같은 단순한 기계들도 있었다. 그 전시를 《장치》The Apparatus[도판5] 라 부르기로 결정한 이유다. 전시장 전체가 마치 로봇 기계장치로 꾸며진 연극 무대처럼 느껴졌지만, 사물들은 생기는 있되 살아

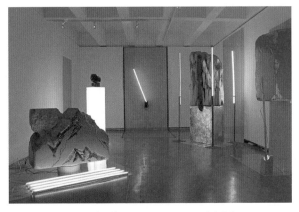

[도판5] 《장치》(The Apparatus, 2018, 전시 장면)

있지는 않았다.

그해 말 피보Pivô의 레지던시에 있는 동안 원시적 형태의 구성물로 된 또 다른 설치 작업[도판6]을 진행했다. 이번에는

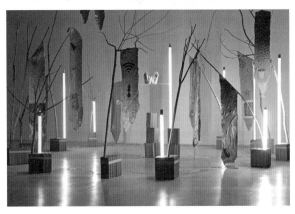

[도판6] 〈위자 무드 보드〉(Ouija Moodboard, 2018)

좀 더 즉흥적이고 불안정한 재료를 가지고 작업했다. 인공 조명
외에도 라텍스에 적신 깃발, 벽돌, 막대기가 원을 이루었다.
이 원형 구조는 포스트-재앙적 시나리오의 분위기가 있지만,
어떤 면에서는 밝고 편안해 보이기도 한다. 깃발들은 매우
촉감적이고, 이모티콘 같은 이미지를 보여준다. 그러나 이
때문에 작품의 전체적 분위기는 다소 무겁고 질퍽한 채로
말라붙은 한때 홍수가 일어났던 장소의 느낌을 자아냈다.
2018년 브라질은 기후변화를 부정하는 극우파 정치인 자이르
보우소나루의 대통령 당선과, 두 번째로 거대한 광산 회사의
생태적 비극으로 이어지는, 긴장되고 양극화된 정치 풍토가
두드려졌다. 이 모든 것이 내 작업에 영향을 끼쳤다고 생각한다.

원석에 매력을 느끼기 바로 직전에 나는 상파울루에서
열린 그룹전을 위해 멀티미디어 작업을 하고 있었다. 큐레토리얼
프로젝트였다.[도판7] 퇴락한 귀족 동네에 있는 오래된 저택의
가장 큰 화장실을 개조해 르네상스 시대의 높은 가톨릭 성당과
19세기의 세련된 미술품 살롱 사이에 있는 어떤 것처럼 보이고
느끼게 만들었다. 이탈리아의 프레스코, 초월적 분위기를
자아내는 조명, 그레고리오 성가를 참조했다. 그리고 동료

[도판7] 〈거대한 목욕탕〉(Big Bathroom, 2019)

작가들의 작품들로 이 공간을 채웠다. 이 작품에서 '폐허'의
개념은 조금씩 변화해갔다. 이전 작품의 형태가 선사 시대에
가깝고 덜 문화적인 성향이었다면 이번 작품은 르네상스적이며
훨씬 더 서구적이고, 문화적으로 덜 특정한 것이 되었다. 작년에
시칠리아를 여행했는데, 이탈리아인들이 자신들의 역사 유산을
다루는 방식을 보며 매우 깊은 인상을 받았다. 특히 빗속에서
본 폐허의 명백한 균열과 복원 흔적을 보며 문화 유산에 대한
존경의 태도를 느낄 수 있었다. 이것이 이번 나의 욕실 작업과
일련의 프레스코[도판8]에 영향을 미쳤다고 생각한다.

[도판8] 〈CAPVT: 독수리〉(CAPVT: Eagle, 2019)

　　내 작업은 인류세의 위기와 밀접한 연관을 맺으며
발전했다. 5년 전 처음으로 '인류세'라는 용어를 접하며 받은
반응은 아마도 충격과 절망의 하나였을 것이다. 〈마그마〉와
같은 작품들은 다른 사람들에게 충격을 전달하기 위한 방법으로
풍자와 극적인 대조 방식을 사용했고, 어떻게 해서든 터무니
없는 것에 대한 인식을 불러일으키려고 했다. 미래를 예측하는

일은 여전히 불안정한 상태로 남아있지만, 생태학적 위기는
가장 중요한 글로벌 정치 이슈가 되었다. 작가들과 철학자들의
사고와 미학적 논쟁 또한 절망의 순수한 표현으로부터 앞으로
다가올 문제에 대한 구체적 해결책이나 21세기의 조건에서
가치 있는 존재에 대해 관점을 바꾸는 다양한 대안적
사고방식으로 발전해왔다. 다시 말해, 우리 모두는 앞으로
일어날 일에 익숙해지고 있으며, 나도 예외는 아니다.

2019년 9월

사물은 살아있다

이영준

스피노자에서부터 브뤼노 라투르Bruno Latour를 거쳐 W. J. T. 미첼W. J. T. Mitchell에 이르기까지, 사상가들이 이제는 사람만이 이 세상의 주인이 아니라 사물들도 나름의 생명력이 있으며 사람만큼 능동적인 역할을 한다는 주장들을 펴고 있다.[1] 그런데 이는 필자에게는 전혀 새로운 이야기가 아니다. 필자는 어릴 적부터 그런 것을 몸으로 느끼며 자랐고, 기계비평을 하면서 기계사물들이 자신만의 질서를 가지고 움직이는 것을 관찰하면서 사물이 가지는 자기만의 생명력에 대해 일찌감치 알고 있었다. 다만 생명력이라고 하면 유기체가 가진 생명과 헷갈릴 염려가 있으니까 뭔가 다른 말을 쓸 필요를 느낀다. 무슨 말이든 만들 수 있지만 요즘 논의되는 맥락과 필자 자신의 경험을 합치자면 '사물이 인간으로부터 독립하여 존재하고 작동하는 힘' 정도가 되겠다.

　이런 상황을 한마디로 요약하자면 인간이 사물에다 자신의 관념이나 이미지를 투사하여 억지로 인간의 것으로 만들던 못된 습관을 버리고 사물을 사물 자체로 보기 시작했음을 의미하는

1.　"어떤 것의 사물됨을 긍정하거나 부정하는 것은 우리가 아니다. 우리 속에 있는 어떤 것 그 자체를 긍정하거나 부정하는 것은 그 사물 자체다." 바루흐 스피노자, 단편 II, Jane Bennett, *Vibrant Matter: A Political Ecology of Things* (Durham: Duke University Press, 2012), 5에서 인용. 라투르는 과학기술이란 인간과 인간 아닌 것, 혹은 사물이 동맹을 맺어서 이루어지는 것이지 인간 혼자서 할 수 있는 것이 아니라고 했다. 이런 입장은 그의 저술 전체에 걸쳐 나타나고 있는데 국내에 소개된 것 중 가장 대표적인 것은 『인간사물·동맹 행위자네트워크 이론과 테크노사이언스』(브뤼노 라투르 지음, 홍성욱 엮음, 이음, 2010)가 있다. 그는 또한 근대 이후로 인공적인 것과 자연적인 것이 나눠지게 됐다는 생각을 부정하고 사물과 자연과 과학과 인간은 언제나 뒤엉켜 있는 하이브리드의 상태에 있었다고 주장한다. 따라서 이런 것들을 깨끗이 분리하고 서로 맞서 있는 것으로 설정하는 근대라는 것은 와본 적도 없으며 따라서 인간도 한 번도 근대인이었던 적이 없었다고 주장한다. 그는 이 주장을 『우리는 결코 근대인이었던 적이 없다』(브뤼노 라투르 지음, 홍철기 옮김, 갈무리, 2009)에서 펼치고 있다. W. J. T. 미첼은 『그림은 무엇을 원하는가』(W. J. T. 미첼, 김전유경 옮김, 그린비, 2016)에서 그림도 인간 못지않게 욕망을 가지고 있으며, 인간이 다양한 방식으로 그림에 반응하고, 그림이 시키는 대로 하는 것은 그림이 그 자체의 생명력을 가지고 있기 때문이라고 주장한다. 미첼의 이런 주장은 사물이 인간으로부터 독립해 있는 독자적인 생명력을 가지고 있다는 주장이 그림에까지 확대된 것이라 흥미롭다.

것이다. 그런 습관은 과학기술이 본격적으로 발달하여 뭐든지 인간의 마음대로 변형하고 조작하고 부려서 이득을 취할 수 있게 된 근대 이후에 생겨났다고 할 수 있다. 물론 그 전에도 인간은 대상에 자신의 관념이나 심상을 투여하여 자기 식대로 생각하고 해석하는 습관은 있었으나 근대의 과학기술 덕에 그런 것을 전 지구적인 차원에서 해볼 수 있게 되면서 본격적으로 기고만장하게 된 것이다. 그와 동시에 인간이 이 세상에서 으뜸가는 존재라는 기고만장한 생각, 혹은 주체성이라는 말로 대변되는, 인간이 모든 것의 중심이자 주인이라는 생각도 하게 됐다. 그러다 근대도 이럭저럭 저물어가고 인간의 주체성에 대해 철학적으로 반성도 해보니 뭐 대단한 것도 아니더라 하는 것을 알게 되어 사물에 대한 태도도 바뀌게 된 것으로 보인다. 라투르의 주장대로 한 번도 근대인이었던 적이 없었던 필자에게 사물이란 인간과 동등한 권리와 생명력을 가지고 어떤 때는 인간에게 명령하기도 하고 어떤 때는 인간에게 고집을 피워 난감하게 만들기도 하는 독자적인 존재였다.

사실 우리가 모르는 사이에 우리는 복잡한 사물들의 아상블라주 속에 살고 있으며 우리를 살게 해주는 것은 우리 자신의 생명력에다 외부 사물들의 협력이다. 우리 자신의 생명력은 우리가 살 수 있게 해주는 힘 중에서 극히 일부분이다. 사람은 먹지 못하면 살지 못하는데 어떤 사람은 마음에 드는 옷을 입지 못하면 살지 못하는 경우도 있다. 사람이 살아가려면 생명력 외에도 소비력, 문화력, 투쟁력, 휴식력 등 실로 많은 힘과 능력들을 필요로 한다. 그것은 마치 마라톤 하는 체력과 박물관에서 오래 서서 작품을 감상하는 체력과 지루한 학술회의를 하루 종일 버텨내는 체력이 각각 다른 것과 같다. 결국 사람이란 다양한 능력과 힘이 가로세로로 직조되어 유지되는 어떤 존재다. 다르게 말하면, 사람은 사람인 것과

사람 아닌 것의 결합체다. 브뤼노 라투르는 이를 가리켜 인간과 비인간 행위자의 협업이라고 했다던가. 쌀 한 톨이 우리에게 오기까지 얼마나 많은 것들의 아상블라주가 존재하는지 생각해본다면, 혹은 단순한 기계 하나가 우리에게 오기까지 얼마나 복잡한 산업과 정치와 경제와 실존의 아상블라주가 개입해 있는지 안다면 우리의 존재는 우리 몸 안에만 들어 있는 것이 아니라, 사물이 존재하는 넓은 영역에 흩어져 있다고 할 수 있다. 삶의 기본 요소인 의식주와 건강을 유지해주는 아상블라주에다가, 취미와 기호같이 필수적이지 않은 것들의 아상블라주까지 더하면 사회적 인간의 생명이란 단순히 생물학적인 이벤트만은 아니다. 그것은 우리를 둘러싼 사물들과, 그 사물들이 존재하게 해주는 온갖 조직과 관습, 그리고 그 사물들에 가치를 부여해주는 생각과 말과 관습이 얽혀 있는 이벤트다. 이 이벤트는 살아 있다. 여기서 생명력을 유기체에만 국한하는 생각을 바꿀 필요가 있다. 제인 베넷Jane Bennett이 『생동하는 물질』Vibrant Matter에서 말하는 생명력은 차라리 사물이 존재하는 힘이라고 해야 할 것이다. 바위가 바위로 존재하는 힘, 강철이 강철로 존재하는 힘 혹은 영혼이 영혼으로 존재하는 힘 말이다. 바위는 그저 아무 생각 없이 언제까지나 그 상태 그대로 있는 것처럼 보인다. 그러나 지질학자는 알 것이다. 바위가 오랜 시간 동안 지질 작용을 거쳐 엄청난 열과 압력을 받아 변화하여 오늘날의 상태로 오게 된 경위를 말이다. 그 과정 전체가 생명이라는 것이다.

　　필자는 설악산 귀때기청봉에서 바위의 생명력을 느낀다. 이 봉우리는 특이하게도 무너져 내린 돌덩어리로 돼 있는데, 이런 형태를 너덜바위라고 한다. 책상만 한 불규칙한 모양의 바위들이 귀때기청봉을 이루고 있는데, 이는 커다란 바위가 한꺼번에 무너져 내려서 생긴 것으로 보인다. 귀때기청봉

근처에 상투바위, 한계령 칠형제봉 등 뾰족한 바위 봉우리들이
많은데 귀때기청봉은 그런 봉우리가 어떤 힘을 받아 한꺼번에
무너져 내려서 형성된 것으로 짐작된다. 귀때기청봉의 생명력은
그것이 무너져 내린 흔적이 아니라 바위가 봉우리로 솟았다가
어느 순간 무너져 내린 다음 또 다른 단계로 넘어가는 과정에
있다는 사실이다. 말 못하는 바위라고 해서 꼼짝 않고 있는 것이
아니라 우리가 설악산에 안 가고 있는 동안에도 꿈틀거리며
변하고 있는 것이다. 필자가 30년 전에 찍은 사진을 보면
귀때기청봉의 바위에는 색깔도 찬란한 지의류가 뒤덮여
있었다.[2] 선명한 연두색과 주황색의 지의류는 무뚝뚝한 바위를
화려하게 장식해주었다. 그러나 금년에 가본 귀때기청봉의
바위들에는 더 이상 지의류가 없었다. 보통 비가 온 다음날
색깔이 더 선명하다고 하는데 필자가 간 전날 비가 많이
왔음에도 불구하고 귀때기청봉의 지의류들은 죽어서 색깔을
잃고 말았다. 그 이유는 근처의 한계령 도로를 지나는 차에서
나오는 매연 때문인 것 같다(한계령 도로에서 귀때기청봉까지
2.3킬로미터 떨어져 있다). 그러나 환경생태주의자가 아닌
필자는 자동차가 지의류를 죽였다는 식으로 생각하지 않는다.
기계비평가에게 자동차도 당연히 자체의 생명을 가진 존재다.
지금은 자동차의 생명력이 지의류의 생명력을 누르고
있는 중이다. 그러나 그 관계는 언젠가는 변할 것이다. 결국
귀때기청봉은 바위와 자동차와 지의류와 인간이 만들어내는
아상블라주다. 이들 중 어떤 것도 다른 것보다 우위에 있지
않다는 것이 필자의 생각이다.

2.　　지의류는 한자로 地衣類 영어로 lichen이라고 쓰는데, 땅이 옷을 입고 있다는
　　　표현이 너무 흥미롭다. 옷은 사람만이 입는 것인데 땅이 옷을 입고 있다는 것은
　　　땅을 살아 있는 어떤 것으로 본다는 뜻이다. 지의류는 열대우림이나 툰드라 등
　　　지구상 여러 곳에 퍼져서 오래 살 만큼 강인한 식물이지만 환경오염에 약하다.

만물평등사상

사물과 인간의 관계라는 면에서 필자는 어떤 사상보다도
래디컬한[3] 사상을 가지고 있는데 그것은 만물평등사상이다.
즉 인간이나 소, 개, 지렁이, 책상, 먼지, 물, 공기가 다 똑같이
평등하다는 생각이다. 필자 자신의 생각 외에는 아무런
레퍼런스도 없는 이 사상은 가축을 먹는 문제를 생각하다가
도달하게 됐다. 과연 인간이 소를 잡아먹을 권리가 있을까?
생김새나 신체 구조, 인간과의 교감이라는 면에서 보면 개나
소나 별 차이가 없다. 그럼에도 불구하고 아무런 죄책감 없이
소를 먹을 수 있는 이유는 인간이 소를 먹을 수 있는 권한이나
권리가 있어서가 아니라 그냥 개는 먹을 수 없고 소는 먹어도
된다는 위계를 정해놨기 때문이다. 그것은 생각의 위계일 뿐
아니라 힘의 위계이기도 하고 사회적 체계의 위계이기도 하다.
그 위계 때문에 소를 잡아서 파는 사람은 욕 안 먹어도 개를
잡아서 파는 사람은 욕먹는 것이다. 이런 위계는 사자와 들소
사이의 위계와는 다르다. 양자의 관계는 오로지 힘의 문제다.
사자가 항상 들소를 이기는 것은 아니며, 가끔은 사자가 들소의
뿔에 받혀 죽기도 한다. 그것은 철저히 자연이 결정하는 위계다.
거친 힘 외에는 어떤 것도 작용하지 않는다. 따라서 누구도
사자가 들소를 잡아먹는 것을 탓하지 않는다. 그것은 자연의
결정일뿐더러 생태계의 균형에 따른 결정이다. 반면 인간과

3. 많은 사람들이 오해하듯이 래디컬을 '급진적인' 혹은 '과격한'으로 번역하는 것은
 잘못된 것이다. 래디컬이란 말의 어원은 래디클에 있는데, 이는 식물 뿌리의 제일
 끝단을 의미한다. 그 끝단이 흙을 파고드니까 식물이 두터운 땅에 뿌리를 박을 수
 있는 것이다. 래디컬하다는 말은 그런 뿌리 끝처럼 사태의 가장 근원으로 파고드는
 태도를 가리킨다. 즉 그 말에는 근원부터 캐물어서 사태를 근본적으로 바꾸려는
 태도가 함축돼 있는 것이다. 그런데 뿌리 깊은 데서부터 사태를 뒤엎어버리면
 급격히 모든 것이 엉망이 되니까 급하다는 의미의 급진, 혹은 격렬하다는 의미의
 과격이라는 말이 붙게 된 것이다. 식물의 뿌리가 소리 없이 자라지만 아스팔트를
 뚫고 올라오듯이, 래디컬한 변화는 소리 없이 다가올 수도 있다.

동물 사이의 위계에는 역사와 문명의 구조와 취향, 이념, 종교 등 온갖 것들이 얽혀 있다. 그 위계는 진정한 의미의 권리가 아니라 그저 힘의 관계다. 그렇다고 사자가 들소를 잡아먹는 것과 같은 자연스런 힘의 관계가 아니라, 과학기술과 산업을 통해 생물학적 생명력을 부정한 채 강제로 키워 억지로 규모를 늘려놓고 잡아먹는 것이기 때문에 힘이라는 면에서 봐도 공정한 게임은 아니다. 그래서 그런 힘과 위계를 빼버리면 뭐가 남을까 생각해보니 그저 하나의 사물 혹은 존재가 그렇게 있다는 사실밖에 없었다. 있을 수 있다거나 있어야 한다가 아니라 그저 그렇게 있을 뿐이라는 것이다. 종종 사람들은 어떤 것이 지금 거기에 있다는 것을 부정하고 현재 상태가 아닌 미래에 있을 수 있는 상태나 과거에 있었던 상태를 그 자리에 대신 놓는 경우가 많다. 예를 들어 당장이 괴로우면 옛날에는 안 그랬는데… 앞으로 안 그러겠지 하고 생각하며 그 괴로움을 잊으려 한다. 혹은 사물을 볼 때 그 현존을 보지 않고 저 소를 잡아먹으면 얼마나 맛있을까, 저 소는 어린 송아지였을 때 얼마나 귀여웠을까를 생각한다. 이런 식으로 현존을 인정하지 않고 자꾸만 자신이 원하는 다른 상태를 투사하려는 태도 때문에 사물이 사물로 안 보이고 실용적인 어떤 것, 자신에게 이득이 되는 어떤 것으로 보인다. 거기에 근대의 과학기술이 결합한 결과는 전 지구적 환경을 파괴할 정도의 재앙이다.

　　지구의 지층을 파보니 인간이 남겨놓은 흔적이 지울 수 없이 깊더라는 것을 뒤늦게 알고는 인류세라는 말을 만들어서 어떻게 해보려는 모양인데 해법은 간단하다. 사물을 인간과 동등한 것으로 대하고 존중하면 된다. 물과 공기를 존중했더라면 마구 오염시키지 않았을 것이고 석탄을 존중했더라면 마구 때서 없애지 않았을 것이며 닭을 존중했더라면 부리를 집게로 잘라서 숨 막히는 케이지에 넣어 학대하며 단기간에 키워

필요 이상으로 튀겨먹지도 않았을 것이다. 달라이 라마는 모기의 생명도 존중하여 죽이지 않는다고 하는데, 이 세상에 하찮은 것은 하나도 없다는 것이 만물평등사상이다. 노동자와 자본가가 평등하다고만 외쳐도 빨갱이라고 난리들 떠는데, 만물평등사상은 한술 더 떠서 인간과 동식물, 나아가 사물이 평등하다고 하니 잡혀가도 골백번은 잡혀갈 사상이다.

하지만 우주로 스케일을 넓혀보면 만물이 평등하다는 것은 너무나 자명한 이치다. 초신성의 폭발을 생각해보자.[4] 엄청난 양의 물질이 엄청난 에너지로 폭발하여 사방으로 흩어진다. 그중에는 지금 지구에 사는 생명체들을 이루는 주요 원소인 탄소, 수소, 산소도 포함돼 있다. 웬만한 전쟁보다 훨씬 더 격렬하고 무시무시하게 치열한 그런 우주적인 폭발 현상 속에서 누구는 더 중요하고, 누구는 하찮고 하는 위계질서 따위가 끼어들 틈이 있을까? 설사 하느님이 그런 위계를 정하고 싶어도 강력한 폭발에 다 날아가 버릴 것이다. 그러나 만물평등사상을 이해하기 위해 힘들게 우주까지 사고를 확장할 필요는 없다. 필자의 어린 시절에 어떤 일이 있었길래 그런 사상을 가지게 됐는지 회고하기만 하면 된다.

4. 초신성(supernova)이라는 말 때문에 아주 어린 별이라고 착각하기 좋은데, 초신성은 그 반대로 태양 같은 별이 연소를 마치고 온도가 점점 식어 수축하다가 수축력이 극대화되어 중력이 너무 커진 나머지 별을 이루고 있는 물질들이 극도로 응축되어 다시 폭발하는 것을 말한다. 초신성은 사실은 초로성, 즉 아주 늙은 별이다. 하늘에 매우 밝은 별이 새로 나타난 것처럼 보이기 때문에 초신성이라는 이름이 붙었다. 늙은 별이 폭발하면 몇 달의 짧은 기간 동안 태양이 평생에 걸쳐 발산할 정도의 에너지를 내뿜는다. 폭발의 결과 별은 구성 물질의 대부분을 토해낸다.

049 엔진의 교훈

필자가 기계비평가가 된 먼 계기는 초등학교 시절 친구들과 엔진이 달린 모형 비행기를 가지고 놀던 경험이었다. 당시 우리가 쓰던 엔진은 Cox 049라는 엔진이었다. 049란 배기량이 0.049세제곱 인치, 즉 0.819시시㏄라는 뜻이다. 모형 비행기 엔진 중에서 가장 작은 축에 속하는 049 엔진은 시동 걸기가 참 어려웠다. 그 엔진은 나에게 기계에 대해 많은 것을 가르쳐줬다. 그 교훈을 한마디로 요약하면 '엔진은 살아있다'가 될 것이다. 이 엔진을 스타트하려면 우선 3.5cc의 작은 연료통에 연료를 채운다. 연료 주입구는 지름 2밀리미터 정도의 작은 파이프이기 때문에 주사기로 연료를 넣어줘야 한다. 049 엔진은 어떤 전기 계통도 갖추고 있지 않기 때문에 스파크 플러그는 없다. 배터리가 연결된 동안만 빨갛게 달아오르는 글로우 플러그를 가지고 있을 뿐이다. 시동 걸기 전에 흡기구와 배기구 역할을 동시에 하는 구멍을 통해 주사기로 연료를 두어 방울 넣어줘서 살짝 연소시켜줘야 한다. 그리고는 손으로 프로펠러를 돌리는데 이게 웬만해서는 한 번에 걸리는 일은 없다. 계속 돌려주다 보면 푸르륵거리며 조금씩 폭발 비슷한 것이 일어나는 기미를 보인다. 그러면 다시 주사기로 또 연료를 조금 넣어주고 또 끈기 있게 프로펠러를 돌리면 이윽고 시동이 걸리면서 엔진이 돌아가기 시작한다. 그러나 이게 시작이 아니다. 몇 번 회전하던 프로펠러는 이내 멎고 만다. 그러면 아까의 과정을 반복해야 하는데 그동안 초등학생인 우리들은 배터리선이 제대로 연결돼 있나, 엔진에 연료를 너무 조금 쳤나 아니면 많이 쳤나 고민하며 고뇌한다. 그리고 연료탱크에서 엔진으로 가는 연료량을 조절해주는 니들 밸브(바늘같이 생겨서 그렇게 부른다)를 조금 더 조여주든가 열어주면서 연료량을

바꿔준다. 이때 킥백kick back이라고 부르는 순간적인 역회전이
발생하여 프로펠러에 맞아 손가락을 다치는 경우도 있다.
그러다가 결국 시동이 걸린다고 해서 O49 엔진의 최고 성능에
바로 도달하는 것이 아니다. 니들 밸브를 조금씩 조여주면서
연료량을 줄여줘야(이를 lean한 상태, 즉 연료가 희박한
상태라고 부른다) 하는데 O49 엔진에는 당연히 엔진 회전수를
알려주는 아무런 장치도 없기 때문에 오로지 소리로 엔진의
상태를 판단하면서 니들 밸브를 조여줘야 한다. 처음에는
불규칙하게 들리던 엔진 소리가 규칙적이 되고 하이 피치가
되면 최고 회전수인 16,000아르피엠 rpm에 도달하게 된다.
이때 온 신경을 집중해서 엔진 소리를 들어야 한다. 조그만 O49
엔진의 소리는 옆 사람과 대화가 안 될 정도로 매우 크기 때문에
소리로 엔진의 상태를 판별하는 것이 아주 어렵지는 않다. 나만
지금이 최고 회전인지, 아니면 니들 밸브를 더 조여주어야 최고
회전에 이르게 되는지 판단하는 것이 어려울 뿐이다. 그래서
어떤 경우에는 최고 회전이 아닌데 비행기를 날려서 힘을 받지
못해 추락하는 경우도 있었다. 어떤 때는 기껏 시동이 걸렸는데
역회전이 걸려서 프로펠러가 반대로 도는 경우도 많다. 그러면
비행기는 날지 못한다. 기껏 잘 날리고 착륙해서 다시 연료를
넣고 또 시동을 걸려고 했는데, 영 시동이 안 걸릴 때 우리들은
멘붕에 빠졌다. 방금 착륙했기 때문에 엔진이 따끈따끈한데
다시 시동이 걸리지 않는 이유를 초등학생인 우리들은 이해할
수 없었다. 아마 의욕 과잉으로 연료를 너무 많이 넣어줘서
실린더가 식었기 때문이 아닌가 짐작해본다.

O49 엔진은 피스톤의 기능이 흡입, 압축, 폭발, 배기로
나뉘져 있는 4행정의 자동차 엔진과 달리 흡입과 압축이 동시에
일어나고 폭발과 배기가 동시에 일어나는 2행정 엔진이다.
그래서 자동차 엔진에 있는 흡입밸브와 배기밸브가 없고,

밸브축도, 캠축도 없다. 그냥 밸브 대신 흡입과 배기의 기능을
동시에 하는 구멍이 뚫려 있을 뿐이다. 1기통의 2행정 엔진은
힘은 좋지만 대단히 시끄럽고 진동도 셌다. 최고 회전에 이른
049 엔진은 발악하듯이 소리를 질렀고 진동도 대단해서
엔진이 돌아가는 동안 비행기를 손으로 잡고 있으면 손 전체가
덜덜 떨렸고 비행기는 앞으로 치고 나가려는 힘이 대단했다.
프로펠러에서 나오는 바람은 바람이라기보다는 무슨 고체의
덩어리 같이 느껴졌다. 프로펠러 엔진이건 제트 엔진이건
비행기를 앞으로 나아가게 하는 힘 즉 추력thrust이 결국은
엔진이 뒤로 밀어내는 공기 덩어리의 운동에너지에 대한
반작용인데, 그 조그만 049 엔진이 만들어내는 공기 덩어리의
운동에너지는 상당한 것이었다. 배기밸브가 없이 실린더
한 쪽에 뚫린 구멍으로 배기를 하는데, 엔진이 돌아가는 동안
그 구멍으로 보이는 빨간 불에 경외감을 느꼈었다. 그것은
단순한 메커니즘이 만들어내는 작지만 강력한 폭발이었다.
따로 윤활 시스템이 없는 049 엔진은 연료에 윤활유가 섞여
있다(연료는 에탄올과 벤젠, 피마자유가 섞인 것이다. 요즘 모형
엔진에는 나이트로를 많이 쓰고 있는 것 같다). 그래서 연소되지
않은 많은 양의 연료가 배기구로 흘러나온다. 그 연료에는 연소
가스도 뒤섞여 있기 때문에 비행기를 잡은 우리들의 손은 금방
더러워지고 한 번만 비행해도 비행기 전체가 더러워졌다. 그래서
우리는 항상 걸레를 준비해뒀다가 비행기를 닦아줘야 했다.

049 엔진은 기계적인 부분들의 까다로움에서부터 시동이
걸렸을 때의 난폭한 생명력, 그리고 배설물에 이르기까지, 살아
있음을 온몸으로 보여준 기계였다. 작은 049 엔진은 이렇게
우리를 들었다 놨다 하면서 엔진의 생명력을 가르쳐줬다.
그것은 대단히 다루기 까다로운, 우리를 가르치는 엔진이었다.
시동이 안 걸릴 때의 답답함, 푸르륵거리며 시동이 걸릴 것 같을

때의 기대감, 그러다 다시 꺼졌을 때의 좌절감, 역회전이 걸렸을 때의 황당함, 결국 엔진이 시동되어 비행기가 날아오를 때의 통쾌감 등등 049 엔진은 우리들과 심리적으로 상호 작용하는 묘한 기계였다. 상호 작용한다기보다는 우리를 가르치는 엔진이었다. 요즘 인문학에서 말하는 정동affection의 개념을 생생하게 가르쳐준 엔진이었다. 필자는 049 엔진을 통해 엔진은 살아 있다는 것을 배웠다. 요즘도 어떤 기계를 보든 작동한다는 그 자체를 신기하게 생각하며 원리와 메커니즘을 알고 싶어 하는 태도는 당시 생겼던 것 같다.

049 엔진에 비하면 시동키를 꽂을 필요도 없이 스위치를 누르기만 하면 시동이 걸리는 요즘의 자동차 엔진은 아무런 절차도 없이 누구나 작동할 수 있는 것이기 때문에 사람과 기계가 정동을 통해 상호 작용할 여지가 거의 없다. 잠시 신호 대기를 위해 정차해 있는 동안 자동으로 시동이 꺼졌다가 가속페달을 밟으면 자동으로 다시 시동이 걸리는 요즘의 자동차에서는 시동은 아무런 사건도 아니다. 자동차 엔진과 기본 구조는 같지만(049 엔진은 2행정, 자동차 엔진은 4행정이므로 구조가 좀 다르기는 하다), 049 엔진에는 자동차 엔진에 달려 있는 수많은 부가장치들이 없다. 니들 밸브를 제외하고는 어떤 밸브도 없으며 스파크 플러그, 배터리, 배전기, 스타터 모터, 발전기를 포함한 전기 계통 일체가 없고, 윤활유 펌프도 없고 공랭식이기 때문에 수냉식 엔진에 있는 라디에이터나 워터 재킷, 워터 펌프도 없다. 한마디로 아주 기본만 갖춘 엔진이다. 그래서 049 엔진과 자동차 엔진은 그것을 다루는 사람을 완전히 다른 존재로 구별시켜준다. 시동 스위치를 누르는 것 외에는 아무것도 할 것이 없는 자동차 엔진과 달리, 049 엔진에서는 연료를 넣고, 알맞은 연료량이 흘러들어가도록 니들 밸브를 3과 2분의 1회전 열어주고 주사기로 연료를 조금

쳐주고, 손으로 프로펠러를 돌리고, 엔진의 회전수를 조절하고,
배터리를 연결하고 하는 온갖 일들을 해야 한다. 그리고 이런
일들은 그냥 매뉴얼에 따라 수동적으로 하는 것이 아니라
엔진의 상태에 대해 온 신경을 곤두세우고 손끝으로 섬세하게
해줘야 한다. 한마디로 초등학생인 우리들이 하기에는 과분한
일이었다. 그러나 이런 일들은 우리들을 엔진의 사용자나
소비자가 아니라 다루는 사람 즉 오퍼레이터로 만들어줬다.
엔진을 단순히 사용하는 것이 아니라 엔진의 특성을 알고,
거기에 맞춰서 우리의 손끝과 눈과 귀의 감각도 예민해진 채
엔진의 작동에 개입해야 하는 인간이 될 것을 요구한 것이다.

 그리고 물론 우리가 049 엔진으로 비행기만 날린 것이
아니다. 도대체 어떻게 그 작은 엔진이 16,000아르피엠으로
폭발하는지 궁금한 우리들은 049 엔진을 다 뜯어보았다.
그 덕에 우리들은 엔진의 가장 기본적인 구조에 대해 피부로
느끼며 배울 수 있었다. 앙증맞은 피스톤과 크랭크축, 크랭크
케이스, 니들 밸브 등의 부속들의 생김새가 신기하고 예뻤다.
무엇보다도 쇠를 깎은 깎음새가 참 정교하고 아름다웠다.
그런데 뜯어놓은 엔진을 다시 순서에 맞춰 조립했을 때
엔진이 시동이 걸리지 않거나 충분한 폭발력이 나오지 않았다.
부품들을 맞출 때 일정한 강도로 조여줘야 하는데 그런 사실을
모르는 우리들은 대충 조이거나 너무 꽉 조여서 어떤 부분은
헐겁고 어떤 부분은 타이트해졌던 것이다. 그래서 049 엔진은
자신의 속으로 함부로 들어오면 안 된다는 뼈아픈 교훈도
가르쳐줬다. 049 엔진은 사용할 수 있는 사물이 아니었다.
그것은 우리들에게 말 잘 들으라고 끊임없이 요구하고
그러다 수틀리면 작동을 멈춰버리는 까탈스러운 기계였다.
049 엔진은 우리들에게 상전이었다. 우리들은 끝내 049 엔진을
마스터하지 못한 채 초등학교를 졸업하고 성장하여 각자

사회인이 됐다. 그러면서 더 크고 복잡한 엔진을 겪게 된다. 대부분의 친구들은 승용차의 엔진을 겪게 되지만 필자 같은 경우는 대형 선박에서 출력 10만 마력의 엔진을 겪게 된다. 물론 이 엔진을 다루는 입장은 아니고 구경하는 입장이었지만 엔진이 스스로 살아 있는 사물임을 느끼기에는 충분했다. 현대중공업이 Man B&W의 면허로 제작한 엔진은 괴물이었다. 우라사와 나오키의 만화 〈20세기 소년〉에 나오는 거대한 괴물 로봇과 똑같은 느낌이었다. 엔진은 너무 커서 4개 층에 달하기 때문에 엔진 전체를 볼 수 없고, 엔진실은 웬만한 체육관만 하다. 엔진이 돌아가는 소리는 너무 커서 대화는 불가능하며 엔진에서 나오는 열기로 엔진실은 뜨거운 공기가 가득 차 있다. 뜨거운 공기는 잔뜩 팽창해 있어서 엔진실에서 외부로 통하는 단 하니의 문 밖으로는 엄청나게 뜨거운 바람이 항상 나오고 있다. 며칠을 계속 항해해도 끄떡없는 내구성을 가진 이 엔진은 필자가 마침 근처를 지날 때 말썽을 일으켰다. 갑자기 펑 하는 소리와 함께 검은 연기를 내뿜자 필자와 안내하던 선원은 급히 엔진 조종실로 대피했다. 엔진을 다루는 최고의 보스인 기관장에서부터 엔진실의 모든 선원들의 얼굴은 근심으로 가득 찼다. 망망대해 한가운데서 엔진을 고치는 것은 불가능하기 때문이다. 물론 대형 선박에는 예비 실린더 등 많은 예비 부품도 있고 선반, 밀링머신 등 공작기계도 있어서 필요한 부품은 깎아 만들 수 있으나 큰 고장이면 고칠 수 없다. 모두들 무엇이 문제인지 몰라서 우왕좌왕하고 있는데 엔진은 마치 〈2001 스페이스 오딧세이〉에 나오는 인공지능 로봇 HAL9000처럼 모니터를 통해서만 자신의 상태를 알려줄 뿐이었다. 12개의 실린더 각각의 압력과 온도가 표시되는데, 모니터는 그중 한 실린더의 온도가 과도하게 높다고 알려주고 있었다. 그러나 모니터는 고장의 원인까지 알려주지는 않았다. 특이하게도

과열되어 온도가 높을 경우 붉은색이 아니라 파란색으로
표시된다. 아마도 엔진이 과열되면 가뜩이나 걱정하게 되는데
붉은색은 더 걱정하게 만들기 때문이 아닌가 싶다. 몇 시간의
분투 끝에 간신히 고장의 원인을 알아 고쳐서 디스플레이에는
더 이상 파란색의 막대가 나타나지 않는다. 원인은 실제로
무엇이 끝장난 것이 아니라 센서 중의 하나가 고장 난 것이었다.

결국 사람들은 엔진이 원하는 바에 따라 꼼짝없이 끌려
다녀야 했다. 엔진은 인간이 만들었지만 일단 이 세상에 나오면
인간으로부터 독립하여 독자적인 삶을 산다. 049 엔진에서부터
대형 선박 엔진에 이르기까지 쉬운 엔진은 없다. 필자는 엔진에
대해 경외심을 가지고 있다. 엔진이 내는 힘이 무서워서가
아니라 쇠를 정밀하게 깎아서 실린더에 피스톤이 정확하게
맞도록 만들고 점화 플러그는 정확한 타이밍에 불꽃을 튕겨줘야
하며 몇 억 번의 폭발도 견딜 수 있는 내구성을 가진 존재라면
간단하게 도구로 볼 것은 아니기 때문이다. 하물며 엔진이
그러할진대 엔진보다 더 복잡한 생물체는 얼마나 오묘한 질서의
구현물이란 말인가. 만물평등사상은 그런 오묘한 질서에 귀
기울이다가 생겨난 것이다.

엔진 시동이라는 사건

049 엔진의 까탈스러움은 인간에게 봉사하는 척하지만 실은
협력과 타협을 요구하는 기계사물의 본성을 잘 나타냈다.
할리우드 영화는 그 까탈스러움을 심리적으로 묘사한다.
미국 영화에서 나쁜 놈에게 쫓긴 주인공이 황급히 차에 올라타
키를 꽂고 엔진을 시동하려면 꼭 엔진의 시동이 걸리지 않는다.
평소에 멀쩡하던 엔진이 왜 나쁜 놈만 쫓아오면 걸리지 않는

걸까? 그것은 엔진 시동이라는 것이 원래 쉬운 일이 아니기 때문이다. 내연기관을 시동 건다는 것은 역사적인 사건이다. 칼 벤츠Karl Friedrich Benz가 자동차를 발명하고 나서도 30년 가까이 흘러서야 전기 모터를 이용한 시동 방식은 보편화됐다. 처음으로 전기 모터를 이용해서 엔진의 시동을 건 것은 1896년 영국의 엔지니어 존 다우징Herbert John Dowsing이었다. 미국에서는 1903년 클라이드 콜먼Clyde J. Coleman에 의해 시작됐다. 양산 차에 시동 모터가 장착된 것은 1912년 캐딜락이었다. 엔진 시동을 거는 것은 또한 죽어 있는 쇳덩어리인 엔진에 생명을 불어넣는 일이기도 하다. 시동이 걸리면 차가운 엔진은 열이 나고 움직이기 시작하고 소리를 내기 시작한다. 전형적인 생명 그 자체다. 무엇보다도 에너지를 내어 일을 하기 시작한다. 그 일 덕에 우리가 먼 곳들을 속속들이 가볼 수 있게 되었고 나아가 근대가 다가온 것이다. 미국 영화는 그 엔진 시동의 역사성을 나쁜 놈에게 쫓기는 주인공의 심리를 통해 표현하고 있다. 엔진이 시동 걸리려면 알맞은 양의 연료가 주입돼야 하고 점화 플러그가 제때 불꽃을 내줘야 하고 시동 모터(혹은 사람의 손)는 충분한 회전력으로 크랭크축을 돌려줘야 한다. 미국 영화는 이런 기계들의 조화가 결코 간단하지 않음을 상징적으로 보여준다. 엔진 시동을 건다는 것은 무엇보다도 까다롭고 복잡한 엔진이라는 기계의 비위에 인간이 맞춰줘야 하는 일이다. 지금은 자동차라는 기계가 소비품이 돼버려서 시동 거는 절차도 진공청소기를 켜는 것만큼이나 단순한 일이 돼버렸지만 그것은 헤테로노머스heteronomous한 과정이다.[5] 즉 하나의 스위치를 넣어서 어떤 기계가 돌아가게 하려면 누군가는 스위치에 연결된

5. heteronomous란 autonomous의 반대말 혹은 상보적인 말이다. 겉보기에 자동으로 돌아가는 것 같지만 사실은 뒤에서 누가 조작해주고 있음을 나타내는 이 말은 오늘날 수많은 자동기계들이 실은 뒤에서 누군가는 끊임없이 정비하고 관리해주기 때문에 작동하고 있는 상태를 가리킬 때 쓰인다. (레퍼런스 없음)

배선을 만들어줘야 하고 그 배선은 배터리에 연결돼 있어야 하며 배터리는 다시 정격 전압을 내도록 관리되어 있어야 하며 배터리는 다시 시동 모터에 연결돼 있어야 하는데 모터는 몇 만 번의 시동도 견딜 만한 내구성을 갖춰야 하고 그러면서도 값이 너무 비싸면 안 된다. 소비자인 우리들은 이런 복잡한 사정을 모른 채 시동 버튼을 누를 뿐이다. 할리우드 영화는 그런 복잡한 사정에 대한 알레고리다.

결국, 사물은 살아 있다

사물이 살아 있다는 얘기는 죽어 있던 사물들이 갑자기 살아나서 뛰어다닌다는 것이 아니다. 오히려 사물을 대하는 인간의 관점과 태도가 변하여 그것들의 섬세한 힘들을 관찰할 수 있게 됐다는 것을 의미한다. 즉 사물의 힘이 커졌다거나 사물이 갑자기 중요해졌다거나 하는 것이 아니라 사물과 인간의 관계가 변했음을 의미하는 것이다. 근대까지 인간이 사물을 대하는 태도가 대상으로 취급하여 마음대로 변형하고 착취하고 써버리는 것이었다면 요즘 나타나는 태도는 사물에 고유한 힘이란 무엇인가, 그것은 어떤 식으로 지속되는가 주의를 기울여보고 그에 대해 경외감을 가지는 것이다. 사실 아주 옛날부터 이 세상의 주인은 사물이었다. 사실은 사물이 아니라 인간이 스스로를 중심에 놓고 대상화해버린 수많은 존재들이었다. 이제 와서야 인간은 이 세상의 주인이 인간만이 아니라는 것을 알게 됐다. 만물평등사상은 인간이 중심의 위치에서 내려와 사물과 같은 반열에 서는 것을 의미한다. 그런 래디컬한 사상이 두렵다면 언제까지나 인간을 중심에 두면 되지만 이 세상은 더 이상 그런 식으로 작동하지 않을

것이다. 근대의 산업기계가 나온 이래로 인간은 절대적으로 기계에 의존하여 살아왔다. 다만 그런 사실을 인정하기 싫었을 뿐이다. 생물종을 품종 개량하여 인간의 용도에 맞게 만들면 자연을 정복한 것 같지만 사실은 인간이 그런 개량종에 더욱 더 의존하게 된 것이다. 야생의 난은 인간이 신경 쓰든 말든 잘 자라지만, 그걸 개량해 집안에 들여놓으면 그때부터 애지중지 모셔줘야 한다. 그런 식으로 인간은 인간화된 환경에 의존해 살고 있다. 만물평등사상이 요구하는 것은 갑자기 사물과 평등해지기 위해 재산도 다 버리고 옷도 다 버리고 자연으로 돌아가라는 것이 아니라 그저 인간이 사물에 의존하고 살아왔으니 이제라도 그런 사실을 인정하라는 것뿐이다. 어려울 것 없지 않은가?

천체투영관에서
—인류세 단계에서의 근대 미술관

뱅상 노르망

인류세의 개념을 미술 이론과 미학으로 끌어들이는 것은
단순하면서도 예리한 모순과 협상하는 것을 의미한다.
인류세는 인간사人間事와 지구의 물질성을 무심하게 포괄하면서
'형상화'figuration의 도구를 구성해낸다. 기존의 인식론적
분리epistemological separations는 이러한 '형상화'로 인해 근본적으로
불안정해져 가시화된다. 동시에 인류세는 아주 큰 규모의
있을 법한 프레임frames을 끊임없이 연상시키는 보편화와 통합의
기계로, 이러한 프레임에서 예술이 지닌 복합적인 재현의 지평은
쉽게 배경으로 사라질 수 있다.

　이러한 모순은 또 다른 모순과 공명하는데, 그것은
역사적으로 예술 공간이 이른바 자율적 경험 영역으로 구성된
것과 관련이 있다. 자율적 경험 영역의 부정성과 위반의
정신은 근대성의 상징적·인식론적 틀framework을 규정한 한계의
경제economy of the limit에 기반해 구축된 것이다. 동시에 그것은
그러한 틀과 어느 정도 비판적 거리를 둘 수 있게 한 성찰성의
장場을 만들어내기도 했다. 더욱이 20세기 예술의 상황에
대한 모더니스트와 포스트모더니스트의 논의 대부분이
이러한 자율성 문제에 초점을 맞춰왔다. 그것이 제기되고
정화되고 달성되어야 할 사건event으로서든, 비판적으로
해체되어야 할 조건으로서든 간에, 예술이 점진적으로 예외성과
치외법권의 체제(근대성 전체에 걸친 예술의 인식론적·상징적
'섬나라화'insularization)로 진입해간 물질적이고 구체적인 역사가
아직 쓰여지지 않았다는 것은 놀라운 일이다.

　이 글이 주장하는 바는, 근대성의 과학적·정치적·미학적
프로젝트의 정립에 반反했던 존재론적 거푸집template의
본 만들기modeling를 통해 그러한 역사가 개시될 수 있다는
것이다. 이 거푸집에 따라 그려진 우주 형상지宇宙 形狀誌,
cosmography에서 근대의 미술 기관은 역설적인 역할, 즉

인류세의 개념이 한정시키고 알아볼 수 있게 보조한 역할을
수행했다. 인류세는 지구 시스템과 인간의 '세계 만들기'world-
making 활동을 가로지르는 일련의 연속 관계들을 다룸으로써
존재론적·인식론적 불안정의 공간을 열어놓는다. 이러한
불안정성 때문에 근대성 전체에 걸쳐 주체와 세계 사이
출정出廷[1]의 기하학을 형성하고 조직하고 보증한 한계와 경계의
역사가 요청된다. 이 기하학에서 예술의 공간은 근본적인 구성
요소였다. '지구로 돌아가기'Back to Earth도 그렇고 인류세 서사도
그렇다. 그래서 도나 해러웨이가 "자연문화"naturecultures라
부르는 것과 같은 새로운 사고 방식을 발명하고 그것을
역사적으로 이해하는 것보다 더 긴급한 것은 없는 것으로
보인다. 따라서 미술사에 대한 이러한 유물론적 요청에는
양수걸이가 필요하다. 자연과 문화, 이성과 비이성, 주체와 객체
등의 구조를 다룰 수 있는 유리한 지점을 찾기 위해 역사적으로
일련의 '대분할'이 (자연과 문화, 이성과 비이성, 주체와 객체
등등의 사이에서) 등장한 거대서사의 고고학이 그 하나라면,
다른 하나는 그것들의 구조적 분할을 개념화하고 변형 가능하게
하는 데에 예술의 역할을 두기 위해 예술을 그러한 분계分界에
새겨 넣는 실천이 그것이다.

전시의 장르가 이 역사의 중심을 차지한다. 미술관의
과학적 실증주의와 모더니즘적 미적 경험의 부정성이 근대성
전체에 걸쳐 전시의 형태를 만들었다. 이 전시라는 것이 근대의
몇몇 존재론적 명칭을 결합하는 하나의 장르로 동원될 수 있다.
근대의 존재론적 거푸집이 역사적으로 구성되는 데서 예술

1. 이 개념은 장뤼크 낭시와 장크리스토프 바이가 사용한 프랑스어 '콩파뤼시옹'
 comparution에서 빌려왔다. 법원에서 소환된 뒤 출석하는 행위를 일컫으며,
 스코틀랜드 관습법의 용어 'compearance'가 가장 근접한 번역일 것으로 보인다.
 Jean-Luc Nancy, Jean-Christophe Bailly, *La comparution (politique à venir)*
 (Paris: Christian Bourgois, 1991).

공간이 차지하는 역할 모델을 설정하는 것이 과제라면, 근대성 전체에 걸친 예술을 위한 함축적이면서 통합적이었던 거대 구조의 하나가 연구 대상이 되어야 한다. 이 연구 대상이 바로 근대 미술관으로, 근대 미술관의 전시 모델은 우리와 예술 간의 관계를 설정한 기본 배경이 되었으며, 근대 미술관의 상징적·인식론적 작동 방식이 근대의 많은 규범적 명령의 핵심에 놓여 있다. 그래서 '인류세 단계'에서 근대 미술관의 역할은 근거 없는 것으로 규정되어야 한다.

자연주의적 균열과 이성의 공간

인류세 개념의 첫 번째 결과는 지질학적 차원에서 자연의 자격이 인류 발생의anthropogenic 존재로 바뀌었고, 이로 인해 근대 존재론에서 자연이 차지하는 위상에 중대한 변경을 촉발한 것이다. 자연이 이전에는 인간 경험의 단순한 배경으로 여겨졌다면, 인류세 단계에서 자연은 인간이 인위적으로 구축한 것들의 영역에 아주 부분적으로만 들어간다. 따라서 인류세는, 인류학자 필리프 데스콜라Philippe Descola의 네 개의 존재론 체계[2]를 인용하자면, 소위 "자연주의적 균열"naturalist rift 또는 서구 근대성의 코스모그래피를 특징 짓는 자연과 문화 사이 이분법을, 즉 주체와 대상이 역사적으로 분배되어온

2. 필리프 데스콜라는 각기 다른 유형의 사회를 특징하는 네 가지의 존재론을 구분한다. (비인간 실체들이 관계의 조건일 수 있는) 애니미즘, (비인간 영역 내에서의 차이들이 인간 다양성의 표시인) 토테미즘, (인간의 내면성과 비인간의 내면성 사이 차이가 인간과 비인간 사이 물질성의 차이로 체계적으로 번역되는) 아날로지즘(analogism), 그리고 (서구 근대성의 존재론으로, 자아와 타자 사이에 경계를 유일하게 설정하며, 자연과 문화의 이분법에 기반한 세계관에 암시적으로 깔려 있는 자연의 개념을 도입하는) 자연주의(naturalism)가 그것이다. Philippe Descola, *Beyond Nature and Culture*, trans. Janet Lloyd (Chicago: University of Chicago Press, 2013).

측면에서 근대 세계를 가로지르는 분열선을 와해시킨다. 이
자연주의적 이원론은 17세기 과학의 기계론적 혁명의 존재론적
전환점을 통해 근대적 형태를 갖췄으며, 이후 이 혁명에 따라
그 에피스테메épistémè는 점진적으로 주체 영역과 객체 영역의
합리화가 밝혀진 배경으로 구성되었다. 따라서 지질학의 객관적
입장에서 볼 때 인류세는 근대성을 이성의 프로젝트로 규정한
바로 그 한계의 기하학geometry of the limits을 불안정하게 한다.
그 이성의 프로젝트에서 객관적 진실의 인식론적 식별과
주체성의 존재론적 묘사가 역사적으로 발생했기 때문이다.

인류세 개념을 처음으로 주조해낸 네덜란드 화학자
파울 크뤼천Paul Crutzen은 그 기원을 1784년의 증기기관 발명,
즉 인간이 지구를 파내어 열량 기계를 통해 지하의 에너지원과
원시의 숲을 에너지로 변환하는 그 도구의 발명과 연결 짓고자
했다. 산업혁명과 자본주의의 출현으로 촉발된 인간과 환경
사이 관계의 패러다임 전환은 증기기관의 출현이 그 원형으로,
1797년 임마누엘 칸트Immanuel Kant가 주장한 "코페르니쿠스
혁명"에 의해 대표되는 동시대의 정신적 재정향reorientation과
같은 선상에서 다루어야 한다. '인간' Man이라는 형상과
'자연' Nature이라는 통합된 개념이 제공한 배경 사이의 급격한
분리로 표현된 이 혁명은 '역사적 주체'와 객관적 세계 사이에
절대적 불연속성을 제정했다. 그것은 고대의 위계적 '폐쇄
세계'로부터 주체를 해방시켜 주체의 민주주의적 '무한
우주'로의 진입을 가능케 했으며, 존재론적 예외 상태와 '지구
건설자' 또는 세계 제작자의 역할을 인간 형상에 부여했다.
이와 같이 주체의 코페르니쿠스적 재정향은 근대 서구의 이성
프로젝트가 품은 핵심적 열망을 약술해준다. 즉 현상적 세계를
층층이 해체하는 쪽으로 사유를 정향시키는 '주체'와 '세계'의
대칭화symmetrization, 성찰의 명시적인 주제들에서 함축적인

배경 조건들을 체계적으로 변형하는 것, 근대적 주체를 '자연'으로부터 추출하는 것, 그리고 주체성이 투영되는 공간의 합리화를 통해, 즉 자율적 사유 극장 또는 이성의 공간을 통해 주체성에 초월성을 부여하는 것이 그러한 열망이라 할 수 있다.

인류세는 인간의 제스처와 그것이 작동하는 환경 사이의 체계적이고 물질적인 연속성을 분명하게 드러낸다. 다시 말해, 인류세는 근대성과 동연同延, co-extensivity 관계에 있다. 이 때문에 인류세는 인류anthropos가 '자연'에서 추출된 시기가 바로 인류가 하나의 지질학적 층으로 편성된 시기임을 나타낸다. 이 점에서 인류세는 '자연'과 역사적 주체 사이 분리의 근대적 제스처를 인류세가 일어난 지반의 부식과 분리할 수 없는 과정으로 만든다. 인류세는 인간 형상과 '자연'이라는 배경이 상호 간에 존재론적으로 불안정한 관계에 있음을 드러내면서, 인류세의 운동으로 가정되고 있는 것과 조우하는 '인간'의 역사적 생성의 운동을 형상화한다. 인류세는 '배경'과 형상' 사이의 불안정한 관계를 드러냄으로써 근대적 이성의 공간의 설립을 북돋운 존재론적 거푸집에 새로운 불안정성을 도입한다.

인류세 단계는 현실의 사회적 구성이 지구의 생태적 파괴를 통해 일어났다는 것을 가시화하여 인간과 지구의 충돌을 조직한다. 인류세는 '심원한' deep 우주론적 시간과 '얕은' shallow 인류학적 시간 간의 구별을 무너뜨림으로써 과학적 담론에 이상한 시공간chronotope을 도입한다. 들뢰즈와 가타리가 예견했듯,[3] 우리를 무한한 자연의 '외부'와 분리시킨 창이 일단 깨지면 지질학은 윤리학이 된다(그리고 윤리학은 지질학이 된다). 근대의 지식 도구와 자연의 차용이 단순히 자연에 대한

3. "10,000 B.C.: The Geology of Morals (Who Does the Earth Think It Is?)," chapter three of *A Thousand Plateaus: Capitalism and Schizophrenia*, Vol. 2, trans. Brian Massumi (Minneapolis: University of Minnesota Press, 1987), 39–74.

분석적 이미지를 구성하는 데 단순히 기여했을 뿐만 아니라, 그것을 인위적으로 합성해 생산하는 데 도움을 주었다는 점을 여러 면에서 표명한 인류세는 1990년대에 브뤼노 라투르가 개시한 대칭적 인류학symmetrical anthropology을 어느 정도는 승인한다. 라투르는 근대인이 "이중으로 본다"see double고 단언한다. 그가 제시한 「근대성의 헌법」[4]에 따르면, 근대 지식이 제시한 세계에는 근본적인 분열dissociation이 존재한다. 그것은 근대인이 스스로 만들어낸 '이론'theory(정화purification라는, 객관적 의미를 '자연'에서 분리한다는, '자연'과 '문화', 주체와 대상 사이의 근본적 불연속성에 대한 거대서사)과 실제로 행한 '실천'practice(혼성화hybridization에 대한, '자연'과 기술 사이의 부단한 연계에 대한, '네트워크'와 '의사대상'quasi-objects의 구성에서 객관적 현실과 주관성 사이 끊임없는 조합에 대한 이야기) 사이의 점진적 단절을 말한다. 근대인은 자연의 법칙을 이해하기 위한 노력을 통해 자연을 설계·제조했다고 말할 수 있다. 이러한 분열의 특징은 근대인의 '정신분열증'으로 정의할 만한 것이다. 다시 말해 근대인은 혼성의 공식적인 존재를 부정함으로써 기술적으로 매개된 '많은' 네트워크에서 혼성이 확산하는 것을 억압했고 궁극적으로는 그 확산을 고취시켰다. 인류세는 근대 인식론을 규정하는 이러한 '쌍안적'binocular 세계 해석을 명백하게 드러낸다. 인류세는 근대 지식을 구성하는 이론적 불연속체와 근대 지식 활동의 기초가 되는 물질적 연속체의 네트워크를 동시에 드러냄으로써 근대성의 존재론적 거푸집의 이중 경제twofold economy와 교차적 성질을 형상화한다.

비록 라투르의 모델이 (과학 및 정치 부문이 이론적으로 수행되고 주체와 사물이 정화되는) 근대성의 헌법에서

4. Bruno Latour, *We Have Never Been Modern*. trans. Catherine Porter (Cambridge, MA: Harvard University Press, 1993).

정화의 '집'houses의 위치를 정하게 하고, 그 결과 근대인들이
자신들의 헌법에서 '실재'real로서 인정하지 않았던 '혼성성'의
사례(주체와 대상 사이 기술적 '매개성'mediality의 사례인 정신
이상자, 원시인)를 식별하지만, 라투르의 모델이 미술 기관(과
미술 전시의 장소인 미술관)에 배정하는 공간은 근대의
대분할의 '잔여물'(전통, 감정, 광기, 존중받아야 할 가치 등)의
저장소로만 정의된다. 미술 기관이라는 것은 정화와 혼성화의
양극단에서 도출된 분열의 역학에 영향을 받지 않는 것으로,
그런 이유로 (제도적-미술관학적institutional-museological 윤곽
또는 그 미학적 정의의 측면에서의) 예술의 공간을 상상이나
'픽션'의 가장자리로 추방해버린다. 이 점에서 라투르의 모델은
조너선 크래리Jonathan Crary가 제시한 것과 같은, 미술사학에
대한 유물론적 접근[5]으로 완성되어야 한다. 크래리에게서
근대화 과정은 전례 없는 양의 지식을 생산해냈으며, 이러한
지식이 (인간 주체의 주의를 사로잡고 통제하는 새로운 규율
기술 형태로) 시각과 기술 사이의 혼성물, 혼합물 및 연계물을
동시적으로 낳았고, 미적 영역의 정화를 가능케 하는 조건들을
생산해냈고, 또한 (모더니즘 미술 이론과 실험에서 행해진
시각의 진정한 해방을 통해) 시각예술을 중심으로 한 새로운
'개척지'를 구성했다. 크래리에 따르면, 근대 문화에 대한 모든
일관된 설명은 근대 문화의 작동과 불가분의 관계에 있는
(과학적 정화와 경제적 합리화 과정의 단순한 반응, 이행,
초월과는 거리가 먼) 모더니즘의 방식과 대면해야 한다.

그러므로 예술의 공간은 근대성의 인류학적 매트릭스에
내재하는 실체로 정의되어야 하며, 그 결과 그것은 주체와 대상
사이, 정화와 혼성화 사이에서 예술이 펼치는 역동적인 전이의

5. Jonathan Crary, *Suspensions of Perceptions: Attention, Spectacle and Modern Culture* (Cambridge, MA.: MIT Press, 2001).

선lines of transfer과 불가분의 관계에 있다. 이런 유물론적 관점에서 예술의 공간, 특히 전시의 공간이 근대인의 존재론적 거푸집을 가로지르는 대분할에 특정한 무대 연출scenography을 역사적으로 제공했다고 보는 것이 가능하며, 제도적 윤곽의 측면에나 미학적 정의의 측면 모두에서 이 공간을 라투르 모델에 부가적 '집'으로 등록시키는 것이 가능하다.

진료소(임상의학): 경계의 해부학

『아케이드 프로젝트』에서 발터 벤야민이 미술관, 식물원 및 카지노에 대한 광학적 경험에서 어떤 차이도 보지 못했다면, 이는 근대 미술관의 정체성이 근대성을 시각의 개혁으로 정의하는 근대의 수많은 응시 기술technologies of the gaze과 문화적 실천들이 공유했던 일련의 기술적, 인식론적, 인류학적 결정 요소들에 새겨져 있기 때문이다. 실제로 근대 미술관은 주체에 대한 칸트 철학의 '코페르니쿠스적 혁명'에 도구적 틀을 제공했다고 할 수 있다.

근대 미술관의 탄생은 1793년 파리의 공포 정치 시대로 거슬러 올라간다. 당시에 동시 개관한 루브르 박물관과, 프랑스 식물원의 국립자연사박물관Muséum nationale d′ histoire naturelle에서 그 기원을 찾을 수 있다. 큐레이터 안젤름 프랑케Anselm Franke가 주장한 바와 같이, 미술관은 미술관이 대상의 '생명'에 각인시킨 "변증법적 반전"dialectical reversal에 의해 정의된다.[6] 미술관은 전 지구적 고립체로 기능하면서 이전에는 생기를 띠던 개체를 그 원래 '환경'milieu에서 뿌리째 뽑아 생기를 박탈하고, 이후

6. Anselm Franke, "Much Trouble in the Transportation of Souls, or: The Sudden Disorganization of Boundaries," in *Animism*, ed. Anselm Franke (Berlin: Sternberg Press, 2010), 11.

'죽은' 대상에 과잉 결정된 의미를 부여하고 그것들을 제한된
관심 분야 안에서 투사해 '죽은' 대상에 다시 생기를 부여한다.
이른바 미술관이라는 것은 데카르트적 주체가 주체의 외부로
정의되는 세계의 내용물과 맺는 관계를 규제하고 정화하는
물러남withdrawal을 수행한다. 미술관의 내부는 데카르트가
분리한 두 영역인 사유하는 실체res cogitans와 연장하는
실체res extensa, 즉 관찰자와 세계 사이의 접점으로 간주될 수
있다. 미술관은 정신이 세계 즉 '연장하는 실체'를 조사inspection할
수 있도록 이를 질서 있는 형태로 제공하는 장소다. 그러나
미술관(또한 마찬가지로 동물원과 같은 다른 근대 전시
기관들)의 가장 중요한 측면은 미분화된 주변 환경과의
관계다. 즉 미술관은 세계의 표본을 대상화할 때 그 생동감을
희생시키지 않은 채 가시성을 강화한다. 이 대상화 과성은
근본적으로 미술관을 인본주의적인 호기심 진열장cabinet
of curiosities의 우주론적 모델과 구분 짓는다. 그것은 원래의
환경을 부재하도록 만듦으로써 대상의 세계를 '엄폐함'occults과
동시에, 그 대상을 '탈자연화'된 미술관 공간과 그 논리적-
공간적logico-spatial 질서 속에 새겨 넣는 인식론적 신념의
도구다. 대상화라는 것은 탈자연화하는 횡단로denaturalizing
cut로 모형화될 수 있다. 이 횡단로가 라투르가 '그래프'graph라
칭한 것, 즉 대상에게 '말하게'speak 하는 의미와 지시체referent를
동원하는 기입inscription의 한 방식을 부여한다. 따라서 근대
미술관을 탈자연화하는 횡단로가 교차하는 '침묵의' 공간을
배치하는 장치apparatus로 정의할 수 있다. 그 '침묵'의 공간은 합성
매개물(대상의 현상학적 경험을 조율하는 요소들, 즉 무대
연출, 진열 케이스, 집중 조명 또는 천정 조명, 파라텍스트para-
text 등)을 통해 일련의 새로운 연속체 안에서 처형되고 생기를
빼앗기고 다시 생기가 부여되는 교환의 공간이기도 하다.

　　이런 점에서 근대 미술관은 과학적 근대성의 실험실 활동, 즉 생체 해부와 검역 격리를[7] 규정하는 작동operation과 고립 상태를 통합한다. 근대 미술관은 한계 생산의 전용 공간으로서 가시성의 공간을 열어 젖힌다. 가시성의 공간은 미셸 푸코Michel Foucault가 광기의 역사와 의학적 인식의 고고학에서,[8] 그리고 임상의학의 진료소에서 파악한 것과 유사하다. 푸코는 신체의 증상을 청진하는 데 사용된 '해부학적-임상' 방법이 지식 일반에 대한 근대적 경험을 내포적으로 구성했음을 입증해 임상의학의 제스처를 인류학적 진리의 등급으로 승격시켰다. 진료소가 열어 젖힌 가시성의 공간을 이해하는 열쇠는 이중적이며 역설적인 한계의 경제다. 그 한계의 경제를 통해 가시성의 공간은 역동적인 경계를 생산하고 증폭하고 투사하는 공간이 된다. 푸코가 주장하는 바와 같이, 이성과 비이성의 경계가 사회 공간에 기입되는 것은 휴지caesura의 제스처다. 휴지의 제스처는 날카로운 가장자리의 양쪽에서 서로(제정신인 사람들과 미친 사람들)에게 갑자기 벙어리이자 귀머거리가 된 존재들을 굴러 떨어지도록 놔두고, 결국 과학적인 진리 검증 기관, 즉 진료소의 종합적synthetic 매개를 통해 서로가 다시 말할 것을 요구한다. 그 기관은 도구적 연속성이 끝없이 심화되면서 스스로 생산한 경계를 관리한다. 따라서 임상적 제스처의 인식론적 모델은 본질적으로 이중적이다. 즉, 분리가 사회 공간에서 각인되자 마자 그 분리는 기관의 실정성positivity에 의해 흐려진다.

7.　　Shiv Visvanathan, "From the Annals of the Laboratory State," *Alternatives* 12 (1987): 37–59 참고.

8.　　Michel Foucault, *Madness and Civilization: A History of Insanity in the Age of Reason*, trans. Richard Howard (New York: Random House, 1965 [1961]), and *The Birth of the Clinic: An Archaeology of Medical Perception*, trans. Alan Sheridan (New York: Routledge, 1991 [1963]).

진료소는 근대 지식의 모델로 확장될 수 있다. 근대 과학이 가시적인 것과 발화 가능한 것the utterable의 변증법적 절합에 따라 대상의 범주를 정화했던바, 진료소가 이러한 변증법적 절합을 반영한다는 점에서 그렇다. 임상의학적 제스처를 주로 이루고 있는 것은 객관화 절차의 '경계 생산'border production 과정, 즉 사물들을 지도와 분류학의 근대 우주 형상지를 구성하는 인식론적 범주들로 나누어 그 '윤곽을 보여주고' '분할하는' 작업과, 이러한 경계들을 과학적 실정성의 언어로 절합하는 과정이다. 로레인 대스턴Lorraine Daston과 피터 갤리슨Peter Galison이 주장했듯이, "진실 대 자연"이나 "훈련된 판단"과 같은 과학적 이미지를 만드는 과정에서 여타 인식론적 이상ideals과는 차별화된 객관성의 근대적 개념은 객관화하는 응시와 분리될 수 없다.[9] 그렇다면, 객관성은 진리 검증veridiction의 도구로 볼 수 있다. 이 진리 검증은 '자연'에서의 사물의 객관화 과정을 북돋을 뿐만 아니라, 본다는 행위가 관찰자의 주관성 속에서 소멸하는 가시성 체제에서 정점에 이른다. 객관성은 또한 과학적 근대성의 임상의학적 제스처에 의해 조립된 '진리의 삼각형'triangle of truth을 규정한다. 즉, 객관성은 세계 속에서 대상을 탈자연화하는 한계와 경계를 투사하고 주체의 내부와 근대 과학 문화를 가로지른다. 그러므로 근대 지식의 '교묘한 속임수'는 합리주의적 경계와 객관적 한계는 끊임없이 스스로를 자연화하는 특정한 방식으로 식별할 수 있다. 그 합리주의적 경계와 객관적 한계가 모든 규모의 지식으로 증대하고, 그 지식의 언어를 보편화하고, 따라서 그것들의 존재를 인식론적 평가의 단순한 도구처럼 모호하게 하는 사실들facts로 보이게 함으로써 말이다. 다시 말해 한계의 논리는 새로운 존재론적

9. Lorraine Daston and Peter Galison, *Objectivity* (New York: Zone Books, 2007).

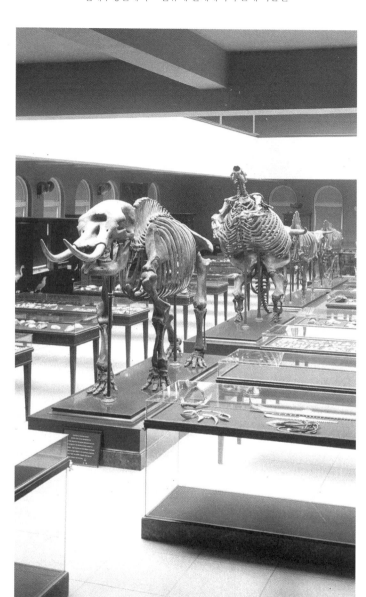

선사시대의 화석을 전시하고 있는 로스앤젤레스 자연사 박물관 내부 전경 사진,
1920년. Los Angeles, California Historical Society 소장품

토대 위에서 대상들 사이에 각인시키는 경계들을 자연화하는
동시에, 그것이 점검하는 대상의 탈자연화를 상연한다.

탈자연화된 미술관 공간에서 이 자연화 과정의
소실점은 관객이다. 자연사 박물관 같은 갤러리의 공간 연출
디자인scenography은 진료소의 논리를 '자연'의 규모에 적용한다.
미술관의 객관화 과정이 촉발한 변증법적 반전은 임상의학적
제스처의 이중 경제에 의해 설정된다. 종합적 매개물로
탈자연화의 횡단로들을 자연화함과 동시에 자연의 대상
주변에 그 횡단로를 각인함으로써 말이다. 즉 근대 미술관의
경험이 사실상 한계의 경험이라면, 그 실제적인 작동은
이 한계를 관찰자의 눈에 '이식'移植하는 데에 있다. 근대
미술관은 근대 우주 형상지를 구축한 균열을 일으키고 메운다.
즉 라두르의 근대성 헌법의 정화 복합체purification complex에서
하이브리드(자연과 기술의 혼합물)를 대표하도록 허용된
것은 [미술관이라는] 기관이다. 동시에 사람과 사물의 근대적
경계가 관람객과 전시품 사이에서 매개성의 사슬 형태로
시연된 곳이 바로 이곳이다. 따라서 미술관에 있는 객관화된
표본의 존재 방식은 근본적으로는 정신분열적인 방식으로
한계가 무제한적으로 되풀이되는 것을 부단히 마주치도록 하여
관람객에게 말 그대로literally 사물이 '이중으로 보이도록'see double
유도한다. 이와 같은 구성에서 미술관이 주체와 객체 사이에서
조립한assemble 조우 방식은 끝없이 깊어지는 균열과의 협상,
즉 주체와 대상이 끊임없이 퇴각하면서 부단히 재분배되는
양측에서의 헤아리기 어려운 불화와의 협상이다.

객관적 세계와 구경꾼의 주관성에 동등하고 대칭적으로
새겨진 이 균열은 권력과 지식의 근대 다이어그램의 중심에,
그리고 그 존재론적 거푸집의 핵심에 미술관이 등록되는 것을
용인한다. 근대 미술관은 주체와 대상 사이의 근대적 전이

선을 인식론적·현상학적 중심점뿐만 아니라 특정한 연출
디자인에도 제공함으로써 근대성의 헌법이 정화하고자 하는
실체들 사이 매개성의 방식을 산출하고 승인한다. 이는 근대
미술관을 낳은 바로 그 이중 한계 경제의 법칙이다. 즉 세계의
객관적 한계를 심화한다는 것은 주체를 명확하게 정의하고,
객관화 작업을 통해 주관화 방식의 연속성을 강화하며, 기술과
인간 감각의 연계를 증폭시키는 것을 뜻한다. 그러므로 근대
미술관에 의해 만들어진 전시 모델은 두 가지 합리주의적
요청의 연결점에 놓여 있다고 할 수 있다. 사물이 인간의
인지적 장치에 순응하도록 요청하는 것, 그리고 인간 인지
기능이 기술에 순응하도록 요청하는 것이 그것이다. 미술관은
주체와 대상 사이 출정의 공간을 정화함과 동시에 그 공간을
관계의 기술적 장場으로 채우면서, 라투르의 근대성 헌법의
양 극단, 즉 한편으로는 정화와 혼성화, 다른 한편으로는 '자연'과
'문화'Culture라는 양 극단 사이의 전이 선에 기입된다. 이와
같이 미술관은 근대적 시각 정치가 구성되는 중요한 장소들 중
하나로, 그곳에서 객관화 작업으로 주관성을 배치하는 기술이
새로운 개체화 절차를 조립한다.

살롱: 한계의 위상학

드니 디드로Denis Diderot가 1759년에서 1781년 사이에 쓴 아홉
권의 『살롱』Salons은 일반적으로 미술 비평의 기원인 동시에
공공미술관의 전조로서 전시의 제도화를 표명한 기록으로
흔히 언급된다. 마이클 프리드Michael Fried는 그의 에세이
『몰입과 연극성: 회화와 구경꾼』Absorption and Theatricality: Painting
and the Beholder에서 디드로의 『살롱』을 회화 예술에 새로운

형식의 관심을 유도한 발생지로서, 그리고 근대 회화라는 것을
'발명'한 곳으로 본다. 또한 프리드는 연극성에 대한 디드로의
비평에서 모더니즘에 대한 그 자신의 테제를 인식한다. 즉
관객에게 연극적 자의식이 일어날 때마다 지각 경험의 자율성을
위협하면서 그러한 경험의 '혼성성'을 드러내어 재현의 기술적
특징과 상징적 틀이 가시화되는 것이다. 그리하여 근대 회화는
미학적 영역에서 관객의 주의가 몰입되는 것을 보호하기 위해
매체의 '정화'를 요구하게 된다. 이 모델에서 연극성은 완전히
다른 방식으로 이해될 수 있는데, 그것은 '미적 의식'의 바로
그 매체medium, 그리고 예술이 예외성과 부정성의 체제에
진입하는 수단인 예술의 자율성이라는 서사의 매체일 수 있다는
것이다. 그로 인해 모더니즘 이론(근대성의 체계적 조건과
그 한계의 경제)이 역사적으로 연극성을 고립시킨 구조들은
시험에 봉착하고, 더 엮여지고, 주권적 경험으로 변모한다.
미술사학자 줄리안 레벤티슈Juliane Rebentisch가 미니멀리즘의
출현을 둘러싼 연극성의 논쟁에 대한 연구에서 시사했듯이,[10]
마이클 프리드가 자신이 주조해낸 "리터럴 아트"literal art에서
알아본 예술의 자율성에 대해 암시적 비판은 '연극화'가 미친
모더니즘적 영향의 (위반이라기보다는) 강화로 재정의되어야
하는 경계 가로지르기의 한 경향으로, 이것이 미적 주체성에
주권성과 자율성을 제공했었다. 이 모델에서 디드로의 『살롱』은
미술관이 제공한 미학적 경험을 근대성의 존재론적 거푸집의
내재적 실체로 정의 내릴 수 있게 하면서, 근대적 시각 정치에
대한 매혹적인 표출로 드러난다.

10. Juliane Rebentisch, *The Aesthetics of Installation Art*, trans. Daniel
 Dendrickson and Gerrit Jackson (Berlin: Sternberg Press, 2012).

디드로에게서 극장은 미적 측면과 윤리적 측면이 교차하는 대상 중 하나다. 『눈의 반란』L'oeil révolté[11]에서 문학사학자인 스테판 로지킨Stéphane Lojkine의 주장에 따르면, 디드로의 『살롱』은 담론적·시각적 장치로 이루어져 있으며, 이 장치 때문에 『살롱』이 디드로가 근대적 '시각의 정치'를 정교하게 다듬었던 장소로 여겨질 수 있다고 주장한다. 로지킨에 따르면, 『살롱』은 회화적 공간 속에 펼쳐진 형상과 전시 공간 속에 매여있는 관람객 사이 관계의 기하학에 새로운 관심을 둔다. 디드로는 극장을 본 뜬 추상적 위상학이라는 무대 장치의 관점에서 이 관계를 결정한다. 로지킨이 설명하는 것과 같이, 보이지 않는 '제4의 벽'이 극장에서 대중을 무대와 암묵적으로 분리하는 것처럼, 어떤 가상의 벽이 보는 사람과 이미지를 분리하는 것으로 보인다. 디드로는 『살롱』 시리즈에서 시각이 차단된 가상의 상황처럼 반투명한 칸막이 벽 즉 억제되고 억압된 분리막을 통해 바라보는 것처럼 그림을 보는 관객을 상상한다. 그는 이러한 차단을 구체적으로 묘사하고 있는데, 디드로는 재현의 화면을 분명하게 극장의 무대로 언급했다. 여기서 관객들의 시선은 사실상 이 무대로 난입하며, 재현된 형상들은 마치 극장의 배우들처럼 관객의 현존을 모르는 상황인 것이다. 정확히 말해서 디드로가 상찬하는 작품들은 극장식 모델을 반사 공간으로 노출시키지 않으면서도 극장식 모델과 관련이 있는 구성의 작품들이다. 캔버스는 보는 사람의 응시를 부정함으로써 보는 이에게 촉발되는 욕망의 기제를 무시한다. 디드로의 『살롱』에서 재현의 '제4의 벽'은 관찰자이자 목격자이기도 한 관객이 의도치 않게 형상을 뒤에서 면밀히 조사하는 반투명 거울로 작용한다.

11. Stéphane Lojkine, *L'OEil révolté: les Salons de Diderot* (Paris: Actes Sud, Editions Jacqueline Chambon, 2007).

이 새로운 관찰의 기하학적 구조를 통해 로지킨은
『살롱』에서 관객과 회화의 미학적 관계를 '시각적 결정화'scopic
crystallization가 이루어지는 공간, 즉 보는 사람의 눈을 형상과
연결하는 '모호한' 역동적 공간으로 설명했다. 디드로는 클로드
조제프 베르네Claude Joseph Vernet가 그린 해양 그림에서 '물의
광경'을 눈이 '광학적 포르트다'optic fort-da[12]를 펼치는 공간으로
묘사한다. 즉 여기 재현을 위한 제한된 장면 공간과 관객의
공간 사이에서, 시각이 결정화하는 무한한 반영물들에서
항해가 일어난다. 이러한 광학적 결정화의 '포르트다'는 보는
이의 주관성과 재현의 대상 또는 형상 사이에서 나타나는
새로운 미학적 관계의 결정적인 특징을 지니고 있다. 이 특징은
로지킨이 눈의 '반란'이라고 부르는 것이다. 제4의 벽은 정신이
이에 대항하기 위해 정신이 장치하고 철회하고 정립하는
간헐적인 분리로서의 미학적 관계를 구성한다. 그 장면 장치가
스스로에 대한 반란의 토대를 다진다. 왜냐하면 형상들의
가시성의 공간을 둘러싸고 있는 비가시적 경계 지대를 침범하지
않고는 아무도 그 형상을 볼 수 없기 때문이다.

디드로의 눈의 반란은 미술관이 그 초기 전시회에서부터
조립하기assemble 시작한 매개성의 사슬을 모델로 한다. 다시
말해 미적 관계의 회로circuit가 눈에서는 기하학적 한계를
횡단하는 경험이다. 그것이 레벤티슈가 "미적 대상에 대한
주체의 해석학적 접근의 미적 불안정화"[13]라고 정의한 '연극화'
효과에서의 지각적 경험 자체를 넘어서기 때문이다. 형상의

12. 디드로의 『1767년의 살롱』(Salon de 1767, 1967)에서. 비록 베르네의 해양
 그림이 아직 확인되지는 않았지만, 그의 그림은 「베르네의 산책」(La Promenade
 Vernet)라는 제목의 글에서 광범위하게 기술되고 있다. '포르트다'는 프로이트의
 개념으로, 아이가 엄마와의 결별-헤어짐이라는 고통스러운 체험을 일종의
 '나타났다 사라지는' 놀이로 상징화하며 극복하는 과정을 말한다 — 옮긴이주.

13. Rebentisch, *The Aesthetics of Installation Art*, 36.

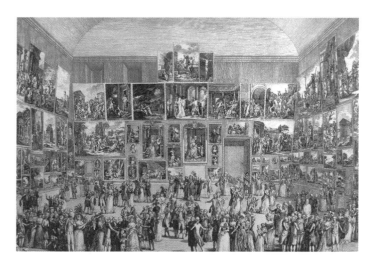

피에트로 안토니오 마르티니(Pietro Antonio Martini),
〈1787년의 살롱 전시회〉(Exposition au Salon de 1787), 에칭, 1787. 파리 국립도서관 소장

기하학과 관객이 볼 수 있는 것 사이의 이러한 설명에서
진료소가 아닌 연극성과 관련된 근대성의 '삼각법'triangulation이
나타난다. 이 연극성은 시각적 '포르트다'에서 초과했을 때
달성되는 한계에 기반해 있다. 여기서 진짜 반란은 눈의 반란일
뿐만 아니라, 구경꾼spectator을 사회적 공간과 지각적 경험의
가장자리 밖으로 데려간 다음, 다시 그의 시선을 극장 발코니
아래층 좌석parterre까지 감싸면서 끊임없이 회전하는 이미지의
반란이기도 하다. 디드로의 『살롱』에서 미학적 경험은 예술의
객관적 한계의 붕괴와 객관적 한계를 초과하는 주관성의 벡터
사이의 명백한 연대를 특징으로 하는 공간으로 이해할 수 있다.

　　푸코는 「위반에 대한 서문」A Preface to Transgression
(『임상의학의 탄생』과 같은 해인 1963년에 발표되었다)이라는
조르주 바타유Georges Bataille에 대한 오마주에서 근대 사상이
한계와 초과를 결합하는 방법에 대한 정밀한 정의를 내렸다.
푸코에 따르면, 근대성은 한계가 완벽하게 정해지고 실증적인

세계로 주체를 복원하는 것이 아니라, 한계의 경험에서
끊임없이 펼쳐지고 '풀려지는'unknotted 세계, 그것을 위반하는
초과excess 속에서 거류去留하는 세계로 복원하는 것이다.

> 위반은 한계, 즉 선線과 같은 좁은 구역과 관련된
> 행위로, 그러한 구역에서 섬광처럼 위반이 통과하는
> 것을 보여준다. 그래서 위반은 그것이 가로지르는
> 선상에서 전 공간을 차지하는 것 같다. 한계와
> 위반의 작용은 단순한 완고함의 규제를 받는 것 같다.
> 위반은 극도로 짧은 지속의 파도 속에서 모여드는
> 선을 끊임없이 가로지르고 다시 가로지른다.
> 그래서 위반은 가로지를 수 없는 것의 지평으로
> 곧장 되돌아가게 되어 있다. (…) 한계는 무한대를
> 향해 폭력적으로 열려 있으며, 한계가 거부했던
> 내용에 급작스럽게 이끌려 있음을, 그[한계] 존재의
> 핵심에까지 침범하는 이 이질적인 충만함plenitude에
> 의해 완수되었음을 알게 된다.[14]

위반은 그것이 가로지르는 한계에 밀도를 부여한다.
한계를 가로지르는 경험은 한계가 분리해 놓은 위반의 '인프라-
씬'infra-thin 공간의 급작스런 역수입의 일환이다. 디드로의
연극적 모델에서, 미술관이 조립한 미학적 경험이 바로 이러한
한계와의 관계를 내면화하고 주권적 경험으로 변형한 지점이다.
근대의 한계 경제라는 이 모델에서 미학적 경험의 부정성은
근대인들Moderns의 투사 공간을 부단하게 짜맞추면서도
근대인들의 실증적인 세계 밖에 틈openings을 낳으면서 합리적인

14. First published as "Hommage à Georges Bataille," *Critique* 195–196 (1963):
 751–770.

미술관 장치apparatus를 가로지르는 '벡터'vectorial 경험에서
주체의 내면화가 그 경계 밖에서 사실상 정향되는 장소로
이해할 수 있다. 근대의 우주 형상지에서 예술의 공간에
덧붙여진 부정성이라는 것은 정확히 근대의 한계 체제 안에서
부정성을 약호화하는 것이다.

　　미학은 근대성의 존재론적 명칭 외부에서는 어떤 틈도
뚫지 않았으나 항상 근대성의 헌법에 내재되어 있는 실체였다.
그렇기에 미학은 근대인들의 인류학적 모체의 핵심에
자리잡고자 한다. 미술관이 구성한 미적 경험을 특징짓는
한계의 경험은, 근대의 시각의 정치('시각의 극장'에서의 그
엄격한 영사projection)의 기하학적 정화 및 합리화와, (기술적으로
매개된 이미지가 보는 이의 관심을 빼앗는 매개성의 사례에
지나지 않는 시각의 결정화를 통해) 항상 복잡하게 뒤얽히고
있는 지각적 경험의 혼성화를 가져온다. 여기서 다시, 미술관은
정화의 기계인 동시에 경험의 혼성화의 장소로서 근대의
한계 체제의 이중 경제에 의해 결정된다. 따라서 미술관이
개시한 미학적 경험은 라투르의 근대성의 헌법이 제시한
근대성의 존재론적 거푸집 안에서 중요한 대목으로 나타난다.
하이브리드가 정화의 영역에 들어가고 주체와 대상이 서로를
동원하는 형상화의 권역인 예술 공간은, 예술의 공간에
내재된 위반의 경제와 그 부정성에 의해 근대 이분법에 대한
반복적이고 체계적인 반전을 조직하는 매듭 지점으로 주조될 수
있다. 예술의 공간은 갑자기 주체와 대상(사물)을 연결함으로써,
그리고 정화와 혼성화의 통로를 통해 근대 세계를 갈라놓는
전이 선을 분명히 드러낸다.

전시 장르: 입체적 상相[15]

예술의 공간은 '자연'이라는 배경에서 '인류'의 추출을 뒷침한 근대의 존재론적 명칭의 중심에 위치한다. 제도적 지형(근대 미술관)과 미학적 경험의 부정성이라는 양 측면에서의 예술의 공간은 근대의 존재론적 경계에 특정한 공간 디자인scenography을 역사적으로 제공하였다. 이 세뇨그래피는 독립적이고 치외법권적이며 주권적인 경험의 매체로 변모하여 모더니즘에 위반의 정신을 부여하였다. 따라서 예술의 공간은 '인류세'라고 알려지게 된 것의 인식론적 구조와 역학 안에 완전히 배태되어 있다. 근대 이성의 공간을 엮어 만드는 것은 전이 선에서 강력한 임계점을 창안하는 장소site인 것이다.

이러한 모델에서 예술 공간의 치외법권적 성격이 역사적으로 개념적 영역의 발견, 획득, 분할 및 대칭화의 근대적 활동의 틀 안에서 출현했음을 알 수 있다. 이러한 모델이 근대 대분할의 인류학적 모델의 내재적 실체로 각인됨에 따라 우리는 모더니스트의 입장(그린버그와과 프리드 참고)을 혼성성의 그 수단을 정화하고자 하는 제한된 노력, 심지어 하찮은 노력으로 인식하며, 또한 포스트모더니즘과 해체주의적 관점을 물화되고 캐리커처화된 정화 모델을 혼성화하려는 애처로운 시도로 본다.

이러한 각인inscription은 이런 입장들에 부수하는 궁지를 반박할 수 있게 하며, 상당히 확장된 인식론적·정치적 지평과의 역동적이고 지속적인 긴장 속에서 예술을 읽을 수 있게 한다. 이러한 지평에서 이미지, 형상, 형식적 표현은 근대성의 규범적·체계적 상황과의 역사적 연속성과 복합적인

15. facies은 의학에서는 특정 병이나 증상을 가진 개인의 표정이나 외형적 특징을 나타내는 안색을 말하며, 지질학에서는 형성, 구성, 그리고 화석 물질로 드러나는 암석의 특징을 나타내는 층위를, 생태학에서는 한 거주 지역에 지배적인 종들의 특징을 나타내는 외관을 말한다.

설명articulation에 비추어 고려될 수 있다. 예술의 공간을 근대성
헌법의 중심에 위치시키는 것은 예술 공간을, 근대성 전체에
걸쳐 정신분열적인 근대성의 존재론적 거푸집이 근대성의
하부구조infrastructure에 대한 '입체적'stereoscopic 시야로 탈바꿈한
곳으로 인식하게 한다. 근대인들이 단지 허구로 치부하여
억압하고, 그 결과 그들의 헌법의 존재론적 토대를 계속
위협했던 모든 것들(사람과 사물 사이의 매개, 물질과 기호
사이의 얽힘의 경우들)이 귀환하여 그들의 공화국에 불쑥
난입했다.

정신분열적인 근대성의 존재론적 거푸집에 다시 투영되는
입체경학stereoscopy의 장소로서의 예술 공간의 자격은,
인류세의 개념이 불러온 존재론적 불안정의 상태에 대응하는
유물론적 미술사학의 개시는 우리가 근대의 한계 경제를 있는
그대로 받아들일 것을 요구한다는 점을 보여준다. 유물론적
미술사학은 재현의 생산 구조가 역사적·인식론적·기술적으로

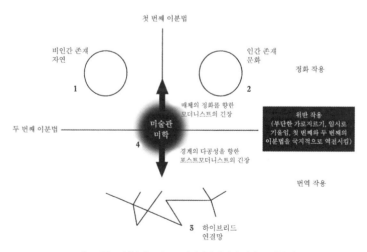

브뤼노 라투르의 『우리는 결코 근대인이었던 적이 없다』를 따라서
'근대성의 헌법'에 예술 영역을 기입한 모델.

통합된 고고학을 필요로 하며, 이런 구조가 구성한 거대서사 내에서의 예술적 제스처의 각인을 요구한다. 그리고 이러한 작업은 규범적 의미에서가 아니라, 발견의 논리에 속하는 기술description의 도구로서의 모델을 필요로 하며, 아울러 근대인들의 눈부신 '이중으로 보기'가 역사적으로 분리시킨 영역을, 그리고 인류세가 근대인에 대한 개념적인 견인력을 얻기 위해 제휴하는 영역을 우리가 한눈에, 또는 적어도 대안적으로 볼 수 있게 한다. '배경'과 '형상' 사이의, 체계적인 상황과 그 개별적 표현들 사이의 새로운 연속성을 조직하기 위해서는, 우리가 근대성에서 물려받은 존재론적 파열과 인식론적 불연속성을 감지할 수 있고, 이해할 수 있고, 전용할 수 있게 만드는 '눈'optic이 필요하다.

의심할 여지없이 발터 벤야민의 『1900년경 베를린의 유년시절』과 『일방통행로』 속의 광학 장치에서 영감을 얻은 조너선 크래리는 19세기 중반에 일어난 시각성에 대한 개혁의 촉발제와 기술적 실현을 모두 입체경으로 보았다.[16] 입체경은 눈이 두 개의 서로 다른 이미지를 보게 하는 거울 앞에 보는 사람을 세워둬 시각을 두 개로 분할하고, 관찰자와 그의 시각 대상의 관계를 역사적으로 설정했던 주관적 '시점'을 소멸시키는 전조가 되었다. 입체경에서 관찰자와 이미지의 관계는, 공간에서의 대상의 위치에 따른 비본질적으로 정량화된 대상과의 관계가 아니라, 그 위치가 관찰자 몸의 본질적인 해부학적 구조를 시뮬레이션하는 두 개의 다른 이미지와의 관계이다. 시네마의 전사를 이루는 시각의 기술적 재구성을 동반한 입체경은 관찰자의 지각에 직접적으로 파편화의 논리를 각인함으로써 주체성과 근대 합리화 과정의 제휴를 있는

16. Jonathan Crary, *Techniques of the Observer* (Cambridge, MA: MIT Press, 1992).

그대로, 명확하게 드러내는 바라보기beholding 방식을 제시한다.

시각적인 입체경 모델이 배경 조건과 개별적 형상 둘 다에 관계된 유물론적 미술사의 이중 제스처를 구현하는 것은 규율 장치가 아니다. 그것은 재현의 체계적 조건을 설명해주는 기계이자, 주체를 이런 조건들과 매개하는 구조다. '이성'의 공간에 있는 예술에 대한 입체경적 관점은, 근대의 '이중으로 보기'를, 그것이 역사적으로 분리한 영역이 조정되는 곳으로 가져오는 것이 아니라, 그 사이에서 비표준적인 매개 또는 입체적인 융합이 일어나는 곳으로 끌어들이는 것이다. 이 입체경학은 근대의 존재론적 정의와 관습적인 이분법을 정면으로 마주한다. 입체경학은 이분법의 논리 경계선에 위치한 동시에, 이분법적 세계관의 변증법 구조의 결합 안에 위치하기 때문에, 형상화 뒤에 숨겨진 배경 구조를 드러내고, 서사의 구조 때문에 역사적으로 고립되고 격리된 상태였던 형상(표현, 이미지, 발화의 형식, 작품 등)을 다시 서사의 맥락 안에 놓기 위해서다.

근대의 존재론적 분리의 전체적인 그림 안에서 예술 영역의 위치를 고려할 때, 전시 장르는 이런 입체경학을 적극적으로 수용할 수 있는 것으로 볼 수 있다. 첫째로, 근대 미술관의 공간 디자인을 통해 예술의 영역이 근대성의 존재론적 분류의 구분 지점에 놓였다. 자연사 미술관의 공간 디자인에서 최초의 살롱까지, 전시 장르는 근대에 걸쳐 미술관적 장치apparatus(와 그것이 생성하는 진실의 효과)를 설계한 과학적 사실의 임상의학적 확고함과, 근대성의 과도기적 위반의 정신 (및 그 무대로서 경계 가로지르기)의 불확실성 모두에 의해 형성되었다. 다시 말해, 전시 장르의 내부적 설계와 기호들은 '진료소(임상의학)'와 '살롱' 사이, 보이게 하는 것의 과학적 원리와 보는 것에 대한 지식 사이의 역사적인 표현들이다.

따라서 전시는, 현재 진행 중인 근대화 과정이 해독, 해체, 분리하는 실체들을 매개하는 공간에 위치한 장르와 광학 도구로 구성되어 있다고 볼 수 있다. 전시는 주체와 대상 간의 교류를 뻗어 나가는 영역 안에서 서로 상호 (입체적) 형상화를 진행할 수 있는 공간이다. 그 자체가 역동적이며 역사적인 맥락으로 탐구할 수 있는, 맥락(조건)에 의해 존재론적 확실성들이 축출되는 장소인 것이다.

'세계' 및 '지구'는 인류세가 입체경학적 융합의 대상으로 삼는 개념들이다. 이 개념들이 완전히 합쳐지는 경우 신-원시주의 또는 극단적인 제거적 유물론eliminativism을 초래할 수 있다. 따라서 한 쪽이 다른 하나를 대체하지 않고 한 번에 인식하고 개념화할 수 있는 발판을 허용하는 광학 장치 또는 인식론적 지지대를 필요로 한다. 입체경학적 융합의 필요 사항에 충실한 유물론적 미술사 또는 큐레이팅은, 근대성의 정화 모델 (예술의 예외적 특성을 한정하는 경계를 포함한다)에 의해 형성된 분리를 철폐하는 것이 아니라, 형상화에서 오는 자율성과 주체성이 가진 해방의 힘, 그리고 그 배경을 구성하는 구조적 조건들이 이 과정에 끼친 영향을 모두 보여줌으로써 분리가 투사한 역동적인 부분들을 드러내고 포용하는 "경계에 대한 수행"을 개발하는 것이다. 따라서 정치적 지점을 포기하지 않고 예술을 일반화의 틀인 인류세 안에서 생각하는 것은, 예술의 공간이 등장한 분계선을 연결하고, 해체하고, 약화하는 것을 거부하는 것이며, 이 분계선이 우리에게 덧씌운 한계들의 양편 모두를 보려고 하는 장치를 구성하는 것을 거부하는 것이다.

기이한 광물 이야기

마비 베토니쿠

1931년 톰슨 리치가 쓴 소설에는 거대한 운석이 히말라야에 떨어져 다이아몬드 선더볼트를 형성한 이야기가 나온다.

이 소설의 주인공은 히말라야 미국 원정대의 일원인 지질학자 잭 스토다드와 과학자이자 교수인 프레스콧이다. 다이아몬드 탐사 작업을 진행하는 동안 지질학자는 자신이 정보원임을 고백한다. 자신이 불법적으로 국제시장에서 유통되는 다이아몬드를 추적하기 위해 파견되었다는 것이다.

**

그들은 과거 거대한 힘이 작용한 듯한 장소에 도달한다. 번개 모양의 거대한 수정 동굴을 발견하는데, 이는 운석의 충돌에 의해 형성된 듯 보인다.

**

반짝이는 수정 조각들이 여기저기 흩어져 있었다. 스토다드는 수정 조각 하나를 주워 올리며 "대자연이 준 가격만 비싼 쓰레기!"라고 일갈한다. 다른 탐사대원은 코이누르Ko-hi-

noor*조차도 하찮게 만들어버리는 다이아몬드를 집어 올린다.

그들은 멀리 떨어진 곳에서 거대한 원통형의 금속 물체를 발견했다. 그것은 거대한 기계로, 위를 가리키고 있었다.

"로켓이군!" "실험실 로켓 외엔 본 적이 없지만, 이건 로켓임이 틀림없어"라고 교수가 단정적으로 말했다.

이때 과학자와 지질학자는 유령처럼 보이는 사람들한테 포획된다. 그들은 이 지역의 전설을 통해 전해져 온 설인雪人이다. (그러나 그들은 이곳의 원주민이다!) 소설에서 그들은 왜소하고 초창기 인류 같은 미개인, 그리고 설산과 한 몸인 듯한 매우 하얀 피부를 지닌 종족으로 묘사된다.

이들은 과학자와 지질학자를 매우 거만해 보이는 인물에게 데려간다. 그는 러시아 과학자 크라스노프였다. 그가 실험한 로켓이 엄청난 다이아몬드 산 위로 추락하자 은밀하게 다이아몬드를 찾아 다니기 시작했다. 그는 이 미국인들이 불법

* (편집자주) 영국 왕실의 왕관에 쓰인 것으로 널리 알려진 다이아몬드.

거래에 동참하지 않는다면 계속 가두어둘 것이다. … 미국인들은
협조를 거부했으며 계속 갇혀 있었다.

다음날 해의 뜨거운 열기가 거대한 다이아몬드 프리즘에
반사되어 증폭되었고 이들은 타 죽을 지경이었다.

 *
 **

여기저기서 충격전이 벌어지고 이로 인한 눈사태가
다이아몬드와 설인들을 덮친 사이 미국인들은 가까스로
탈출한다. … 그들은 눈사태가 나기 전에 로켓에 숨어
들어갔는데, 러시아인들을 태운 그 로켓이 화성으로 가는
것이라 생각했다.

그러나 그들은 다이아몬드 거래가 미국 서부 모험의
일종이었던 텍사스에 도착했다. 여기저기 총격전이 벌어지고
많은 흙과 바위로 이루어진 풍경을 배경으로 이후 러시아인들은
체포되었다. 그러나 히말라야에서 폐허가 된 풍경이나 떼죽음을
당한 사람들에 대한 언급은 더 이상 없다. 사악한 목적을 위해
사용된 러시아의 기술은 파괴를 초래하나 이에 대해 더 이상
설명하지 않는다.

이 미국 소설은 유리 가가린이 이룩한 성취보다 29년이나 앞서며 … 러시아 우주과학의 발전을 상상하게 하고, 크라스노프의 사악한 이미지에는 이에 대한 시기 혹은 질투가 묻어 있다.

미국 과학자의 책상에는 로켓의 모형만이 놓여 있었다. 그러나 당시 러시아는 우주 공간에서의 실험을 위해 쥐, 개구리, 새, 물고기, 곤충, 원숭이, 그리고 57마리의 개를 우주로 보냈다.

1961년 가가린이 미국 상공 위에서 비행하고 있었을 때 미국인들은 그에 관해 전혀 알지 못했다. 때는 한밤 중이었고 미국 우주비행사들은 단잠에 빠져 있었다. 가가린은 영웅이 되었고, 그의 108분 간에 걸친 지구궤도 비행은 사람들에게 황홀감을 불러일으켰다.

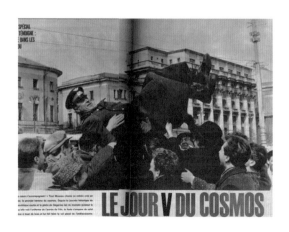

그는 세계 어디를 가든 대중과 관료들의 열렬한 존경과
환영을 받았다. … 그를 위해 퍼레이드와 리셉션이 열렸고 …
이곳 브라질 같은 곳에서는 대통령이 그에게 훈장을 수여했다.

*
**

… 1961년 자니우 쿠아드루수. 가가린의 등장은 전략적 선전선동에
활용되었다. 발견 즉시 이 광물은 가가리니타^{Gagarinita}로
명명되었다. 특히 러시아와 노르웨이에서 발견된 이 광물은
브라질에서는 아마조나스주 피칭가 광산에서 발견되었다.

*
**

피칭가에는 세계 우주산업에 필수적인 희토류가 매장되어
있다. 정부는 희토류 채굴을 위해 1980년대 원주민 땅에 광산을
개발했으나 이 땅의 주인인 와이미리-아트로아리족_{Waimiri-}
_{Atroari}에게 여전히 어떠한 보상도 해주지 않고 있다. 정부는
자체 재정 지원을 통해 채굴권을 한 사기업에 양도했는데 이는
불법이고 모든 이익은 이 사기업이 편취하고 있다.

*
**

다시 러시아의 국보 가가린에 관해 말한다면, 그는 비행 중
다음과 같이 말했다고 전해진다.

 "여기에서 더 위로 올라가도 신을 볼 수 없다."

그러나 보스토크 1호 비행을 앞두고 가가린이 두려워했던
것은 … 운석이었다.

**

… 현재까지 운석에 의해 초래된 가장 큰 피해는 러시아에서
일어났다.

가장 최근의 큰 사건으로 2013년 첼랴빈스크에 떨어진
운석을 많은 사람들이 촬영했다. 17미터에 달하는 바윗덩어리가
대기권에 진입해 폭발했다. 충격으로 수천 장의 창문이 박살 났고
수천 명의 사람들이 상해를 입었다.

1908년 시베리아 퉁구스카에 떨어진 운석의 위력은
히로시마에 떨어진 원자폭탄의 천 배에 달하는 것으로, 8천만
그루 이상의 나무가 불에 탔다. 그 외의 것들은 덜 강력해
천만 그루 정도의 나무에 피해를 입혔다.

퉁구스카에 버금가는 피해는 1930년 아마존 밀림지역
쿠루사에 떨어진 운석으로, 1킬로미터에 달하는 분화구를 남겼다.

그러나 브라질에서 가장 널리 알려진 운석은 1784년 바이아의
메마른 대지에서 발견된 벤데구Bendego다. 사람들은 5톤에 달하는
이 운석을 마차에 실어 살바도르로 운반하고자 했다.

그러나 운석은 마차에서 굴러 떨어졌고 100년 이상 진흙 뻘에
묻혀 있었다.

 1820년경 브라질의 폰 (마르트시우스)와 스픽스를
여행하던 독일 바이에른의 학자들과 과학자들은 이 운석에
금이나 은이 함유되어 있지 않다고 발표해 이 지역 사람들에게
커다란 실망을 안겨주었다.

*
**

프랑스 연구자들이 벤데구 운석의 일부를 샘플로 가져가 파리
과학원에 보관했다. 1886년 파리를 방문한 돔 페드로 2세는
이 운석에 대해 인지한 후 … 이를 리우데자네이로로 옮기기로
결정했다. 리우데자네이로까지 거리는 1,600km에 달했다. 이는
제정 브라질 시대 가장 복잡하고 도전적인 운송 사업이었다.

*
**

수레는 황량한 카팅가를 뒤덮은 길을 지나갔다. 30여 명의
인부를 동원해 116일 동안 이 운석을 운반했으나 기차역에
도착하기 전 아홉 차례나 낙하사고가 있었다.

황제에 의해 운송 책임자로 선정된 사람은 일지에 영웅saga으로 등록되었으며 사진집에 기록되었다. 살바도르에서부터는 배로 리우데자네이루로 운송됐으며 이자벨 공주가 이 운석을 수령했다.

**

1925년 알베르트 아인슈타인이 리우데자네이루 국립박물관을 방문해 이 운석을 관람했다.

**

최근 운석이 발견된 바이아주에서는 반환을 요구하고 있다. 이 운석은 가난한 지역을 문화적으로 홍보하는 데 가치 있는 역사적 의미를 지닌 암석이라 할 수 있으며 바이아 사람들은 운석이 자신들 것이라 믿고 있다. 석고로 만든 모조품이 있으나 이것은 진품이 주는 소유감을 충족시키지 못한다.

*
**

1935년부터 운석 채굴업자The Meteor Miners는 운석 채굴에서 선도적 역할을 해온 지구 금성 화성 운송사Earth, Venus, and Mars Transport Lines의 임무에 대해 묘사한다. 임무는 우주를 여행하며 순철purest iron을 채집하는 것이다.

우주선은 운석의 위치를 파악하고 적당한 거리에 자리 잡은 후 이것을 끌어들인다. 각각의 우주선에는 우주 공간으로 날아가버리는 치명적일 수 있는 충격을 감수하고 운석을 끌어들이는 금속막대가 장착되어 있다.

막대를 이용해 광물의 위치를 탐지하는 것은 낡은 방식이다. 얇은 금속봉이나 심지어 나무막대를 이용해 광물자원, 지하수, 보물, 운석 등을 탐지하는 것은 직관적이고 신비로운 행위이기 때문이다.

16세기에 『금속의 본성에 관하여』De Re Metallica라는 책에 기술된
채광에 관한 최초의 조약은 탐침봉 이용에 관해 언급하고 있다.
저자인 게오르기우스 아그리콜라Georgius Agricola는 탐침봉의
기능에 의문을 품었으나 사용법을 자세히 기술했다.

그는 탐침봉을 사용하는 두 명의 인물에 대한 그림으로
이를 묘사했다. 그리고 배경의 세 번째 인물은 나무를
꺾어 탐침봉 대용으로 이용한다. 이는 라틴어로 "virgula
divinatoria"(divining rod, 점치는 막대기)라 불린다. 17세기에
마법이나 지식의 대상으로 이용되었다.

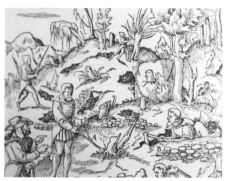

… 한때 유사과학으로 의심받았으나, 때론 이의 기능이
증명되기도 했다.

**
무언가가 발견되면 신체에 떨림을 전달하거나 끌어 당기는 힘에
의해 탐침봉이 변형되기도 한다.

신비주의, 점divination, 자기암시, 초자연적 힘.

탐침봉은 악마, 요정 혹은 신적인 존재에 의해 조종되는
것으로 여겨지기도 했다.

여기에서 작은 악마를 통해, 그리고 용의 형상을 한 하늘의
힘을 통해 발견이 이루어진다.

탐침봉을 이용해 수맥을 찾는 방식은 브라질의 건조지대에서 여전히 행해지고 있다. 예지자, 예언가, 조사자 등이 수맥을 찾는 데 동원되기도 한다.

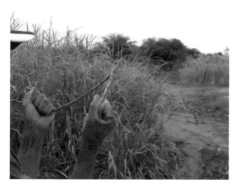

… 이러한 원시적 기술은 과학적 혹은 유사과학적 도구를 발명하는 영감의 원천이 되기도 했다.

1910년대와 1920년대에 수맥을 찾기 위한 새로운 도구가 과학의 대중화를 추구하는 미국 잡지를 통해 발표됐다. 이 발표는 호기심을 불러일으켰고 여러 아마추어 실험을 촉발시켰다.

그것들은 전자적이고 화학적인 도구를 어떻게 만드는지 가르쳐주었고 기술적 발전을 선보이며 단계적으로 보다 복잡한 도구를 소개했다. 방사성금radiogold으로 만든 탐침봉의 경우 영감을 준 초보적 방법들에 관해 언급한다.

**

의심스런 기능과 효과를 갖거나 매우 환상적인 아이디어로 촉발된 몇몇 발명품은 새로운 일자리를 만들기도 했다. 여기에 전자 수맥 탐사기와 보물 탐사봉이 있다.

『과학과 발명』Science and Invention, 『탐험가』The Experimenter의 편집장인 휴고 건즈백Hugo Gernsback은 새로운 발명품과 과학적 발견을 담은 소설을 발표했다. 여기에는 기계와 상상 속 세계가 뒤섞여 있었다.

한 과학자는 수은을 금으로 변형시킬 수 있다고 주장하기도
했다. 그러나 이러한 연금술사들의 꿈은 좌절되었다.
화학적으로 금을 합성하기에는 비용이 훨씬 많이 들었고 보다
많은 에너지와 시간이 필요했다.

**

이러한 책들에 미래가 스며들어 있다.
우리가 가보지 못한 놀라운 장소부터
상상한 것들 혹은 미처 상상하지 못한 것들
알지 못한 기이한 것들까지.

**

또한 사람들은 지구가 다양하게 위협받고 있다고 상상한다.
지구를 보호하는 방법을 찾으며 사람들은 외계인에 대해
추측하기 시작했다.

1923년 미국 최초의 공상과학소설 잡지인『과학과
발명』Science and Invention이 특집호를 발간했다. 여기에 미지의
것들이 아래위가 뒤집혀 있었다.

이 특집호는 크게 성공했고 이듬해 소설만을 다루는 잡지가 창간되었다. … 놀라운 이야기들. 사람들은 탐사할 자원과 기술에 관해 많은 것을 상상했다.

사람들은 지구의 피할 수 없는 자원 고갈 문제를 해결해줄 엄청난 자원이 우주에 있을 거라고 추측했다. 놀라운 물질이 어딘가에 있을 거라고 상상했다.

1940년대 만화에 등장하는 크립토나이트kryptonite 같은 다양한 원소들이 이러한 상상에서 비롯되었다. 현재까지 슈퍼맨 이야기에는 18종의 크립토나이트가 등장한다. 다양한 색깔과 구성 성분으로 된 크립토나이트는 슈퍼맨을 죽일 수 있는 유일한 원소다.

**

슈퍼맨의 친구인 사진가 올슨은 크립토나이트의 복제 물질을
모아 등록했다. 올슨은 자신도 모르게 슈퍼맨을 위협에
노출시켰다.

진짜 크립토나이트는 유성 사냥꾼인 악당 작수르의 카메라
속에 숨겨져 있었다.

소설 속에서 묘사된 것과 유사한 성분을 지닌 진짜
크립토나이트는 2007년 세르비아에서 발견됐다.

소설과의 유사성이 확인된다. 그러나 크립톤이라는 실제
화학원소가 있는 관계로 광물 명명 규칙을 지키기 위해 이는
크립토나이트라 불리지 못했다. 이는 자다리다Jadarida라는
이름으로 불렸다.

**

슈퍼맨이 태어난 별인 크립톤은 방사성 반응으로 폭발했다.
잔해의 일부가 슈퍼맨에게 치명적인 원소를 옮기는 운석이
되었다.

어느 날 슈퍼맨은 자신이 보석이라 부른 돌멩이를
우주에서 가져와 한 신문 편집자에게 선물로 건넸다.

**

놀라운 속성을 지닌 가상의 광물이나 물질로 비브라늄vibranium,
콜랍시움collapsium, 그리고 다이리튬dilithium … 등이 있다. …
카보나듐carbonadium, 붐바스티움bombastium, 듀라니움duranium …
아다만티움adamantium, 메테올리움meteorilium 등도 있다. 강할수록
파괴할 수 없고 다른 것보다 더욱 치명적이다.

**

지르달리움xirdalium은 쥘 베른의 『운석 사냥꾼』Meteor Hunter에
등장하는 원소다. 이 원소가 방출하는 방사능은 라듐보다 수십만
배 강하다. 영문판에는 덜 강한 방사능을 방출하는 원소로
등장하나 그래도 수백 배 강하다.

쥘 베른의 아들이 발명한 광물로, 그는 아버지가 미완성으로

남긴 소설을 완성했다. 지르달리움은 유성의 경로를 바꿀 수
있는 기계의 연료로 사용할 수 있다.

이 기계는 쥘 베른의 소설에서 유성을 감시하는 용도로
사용된다. 이 기계는 일종의 태양에너지 흡수기다.

몇몇 기계는 거대한 진공청소기나 산업 공장처럼 무언가를
추출하는 용도를 상상하게 한다.

**

다양한 기술이나 채굴 활동만큼 운반logistics을 고려해야 한다.
상상한 원소 화합물을 어떻게 효과적으로 추출하고 유통할
것인가?

1963년 과학적 사실과 공상과학을 다루는 잡지에 실린
우주 자원에 관한 글에서 한 필자는 다른 행성에서 지구로
자원을 운반하는 문제를 상상했다.

그가 상상한 방식은 물을 얼음덩어리로 얼린 상태로
탱크에 넣어 운반하는 것이었다. 그는 목성, 천왕성, 해왕성,
혹은 토성과 같은 행성들 사이에 파이프를 가설하는 것은
불가능하다고 생각했다.

그는 가스 운반을 위해 함대의 모선에 의해 지원받는
압축기를 이용할 것을 제안했다. 가스의 분출력을 우주선이
지구로 귀환하는 데 필요한 추력으로 이용할 수 있다.

＊
＊＊

물질이나 에너지가 우주에서 얻어질 수 있다면 우주는 무한한
자원의 보고라 할 수 있다. 지구 역시 외계인에게 자원과
에너지의 공급원으로서 관심의 대상일 수밖에 없다. 자원이
풍부한 지역에는 수많은 UFO 목격담이 있다.

브라질에서 UFO 연구가 가장 활발한 지역 중 하나는 북부
세아라주 키샤다. 키샤다 사람들에게는 수십 개의 외계인
칩alien chips이 심어져 있을 거라고 추정되고 있다. 이곳에는
수많은 외계인 납치설이나 목격담이 횡행하고 있다. 한 UFO
연구자는 "이는 이곳 사람들이 은하계의 입구가 시공을 압축한
거대한 거석 위로 열려 있다고 믿기 때문이다"라고 말한다.

＊
＊＊

키샤다에 있는 거대한 거석은 자연적으로 형성된 기념비다.
이곳은 생태 여행, UFO 여행의 중심지다. 아마도 이곳은
외계인에게 공급할 수 있는 알려지지 않은 광물이 매장되어
있을 것이다.

이것은 이 지역에서 외계인의 존재를 확인해주는
거대 암석이다.

**
**

세르탕sertão은 유령을 보았다는 목격담과 수많은 사건사고가
끊이지 않는 곳이다. 그러나 놀랍게도 이러한 사건은 자원이
풍부한 지역, 특히 우라늄을 발견할 수 있는 지역에서 보다 자주
보고되고 있다.

**

1970년대 말 국제 탐사팀이 파라이바주에서 우라늄을 찾기
위한 조사를 진행했다. 지질학자들은 작은 부락 에스핀아라스가
매장지 위에 위치한 것을 발견했다.

탐사팀이 떠난 후 고농축 우라늄에 관심이 많았던
셀레스티누는 이 광물을 수집했다. 40년 동안 그는 40톤의
우라늄 원광을 채석해 시내 중심부 창고에 보관했다.

지역 주민들은 이 물질의 안정성에 대해 우려했다.
당국은 오염을 우려해 17대의 트럭을 동원해 이 물질을
제거했다. 리우데자네이루에 세 번째 원자력발전소가 가동을
시작하면 5,000명의 주민이 거주하는 셀레스티누의 마을을
폐쇄하는 문제가 거론될 것이다.

*

1950년대에 한 스위스 지질학자가 브라질에서 가장 건조한
지역(셀레스티누가 활동한 지역 인근)에서 여러 다양한
광물(셀레스티나, 구리, 금, 티타늄, 아연, 흑연, 리튬, 텅스텐,
대리석, 우라늄, 주석, 납 등)을 확인했다. 이것은 그가 그린
불모의 낙후된 건조 지역에서 발견한 보물의 지도다.

**

유네스코의 의뢰로 이 지역의 사회경제적 상황을 극적으로
개선하기 위한 경제적 대안으로 광물 자원을 탐사하기 위해
이곳으로 지질학자 에드거 오베르 데 라 뤼Edgar Aubert de la Rüe가
1년 동안 파견됐다. 데 라 뤼는 1920년 이래로 그곳의 토양,
심토층, 인문지리적 요소를 연구했다.

Pesquisadores estrangeiros visitaram a região nos anos 70

A equipe de que fala Heleno Celestino é da Empresa Nuclear Brasileira (Nuclan-Nuclebrás), empresa criada através do convênio Brasil-Alemanha, na década de 1970, com o objetivo de prospectar e cubar jazidas de urânio em diversas localidades do Brasil.

Equipe multinacional de cientistas fez estudos na região entre 1977 a 1982

A Nuclan-Nuclebrás realizou pesquisas sobre a existência de urânio no interior da Paraíba, no período de 1977 a 1982. Na equipe multinacional estavam geólogos da Austrália, Índia, Alemanha e Brasil.

Mesmo sem saber qual era a finalidade da extração, Heleno Celestino acumulou durante os últimos 40 anos aproximadamente 13 toneladas de pedras de urânio brutas em um galpão. O material há alguns anos foi recolhido pelo governo como medida de segurança.

"As pessoas estavam ficando preocupadas com o galpão no centro da cidade cheio de pedras radioativas. Um pessoal do Ceará veio e levou tudo.

Foram 17 caminhões carregados de pedras. Agora guardo só algumas de lembranças", comenta o agricultor.

PREOCUPAÇÃO

O atual pároco da Igreja Católica de São José de Espinharas, Erivaldo Alves, disse que a apreensão dos moradores do município é constante pela possibilidade de ter que deixar a região.

"Há quatro anos, quando cheguei aqui, já se dizia que caso começassem a explorar as jazidas de São José de Espinharas, toda a cidade deveria ser transferida para outro local. Mal hoje vai e vem gente, pesquisam, coletam as informações, vão embora a nunca nos mostram nada", disse Erivaldo Alves.

ESTUDOS. Agricultor apresentado Heleno Celestino lembra da presença de cientistas estrangeiros

　　　　　제네바 민속지학 박물관에 보관된 그의 연구 문서에는
브라질 북동부부터 전 세계의 풍향, 식물, 화산섬, 광물 등에
관한 연구가 망라되어 있다.

그의 연구와 수집에 관해 보도한 세 편의 신문기사 스크랩은
하늘에서 일어난 현상에 대한 목격담을 전하고 있다. 그의 연구
맥락에 따르면, 이 물질은 하늘을 지질학적 연구의 한 분야로
나타낸다. 지구와 지구 물질을 연구하는 사람들에게 이 보이지
않는 가상의 물체는 무엇을 의미하는가?

외계 지질학을 이해하기 위해선 외계인과 가장 많이 접촉한
것으로 알려진 빌리 마이어Billy Meier를 연구해야 한다. 그는
자신이 접촉하고 목격한 것들을 800여 장의 사진으로 남겼다.
그의 사진이나 영상은 사고로 한 손을 잃은 후 한 손으로만
촬영한 것으로 포토샵 같은 컴퓨터 프로그램을 이용하지

않았다. 기록물보관소 보관용으로 제작한 복제사진을 보통
사진과 비슷한 비용으로 구입할 수 있다.

　　그러나 그가 소장하고 있던 우주선 모형은 지구에는
알려지지 않은 화학 구성물로 이루어진 금속으로 만들어진
것이다. 아마도 미국항공우주국NASA이 이 성분을 분석한
것으로 보인다. 이 금속은 그가 우주인과 접촉한 주요한 증거로
간주된다.

<div align="center">*
**</div>

마이어는 알프스 인근 고원지대에 위치한 전통 농가에서
거주하며 오랜 세월 동안 플레이아데스 성단의 외계인과
접촉해왔다. 마이어는 영화나 사진, 음향기술을 이용하는
특수효과 전문가이며 새로운 금속합금을 발명할 수 있는 수준에
도달한 야금학의 천재다. 플레이아데스 외계인이 전송한 것을
바탕으로 쓰여진 것으로 알려진 그의 글은 그가 20여 분야의
지식에 정통해 있음을 보여준다.

마이어가 50년대 최초로 외계인과 접촉하고 지질학자 오베르데 라 뤼가 『르 몽드』지에 실린 우주선 관련 기사를 스크랩할 당시 공상과학소설은 유럽인과 미국인의 사고방식에 영향을 미치고 있었다.

프랑스인 피에르 베르생Pierre Versins은 문학, 과학, 예술 분야 등에서 온갖 기상천외한 것들을 숭배하는 사람들의 모임인 푸토피아futopia를 조직했다. 이 모임은 참석자들과 카페 같은 곳에서 논쟁과 토론을 진행하는 일종의 순회 도서관itinerant library이라 할 수 있다.

그는 "저편 너머의 박물관"Museum of the Beyond 혹은 "다른 곳의 박물관"Museum of Other Places이라 번역되는 외계 박물관Musée

d'Ailleurs을 설립했으며 공상과학소설을 수집하기 시작했다. 후일
이는 유럽에서 가장 방대한 공상과학소설 컬렉션이 된다. 이
박물관은 쥘 베른이 참고용으로 세계 각국의 언어로 번역한
총서에 근거한다.

40년 동안 그는 자신이 수집한 문학 작품을 조직화하고
정교화하는 데 힘을 기울였다. 그는 가장 방대한 공상과학소설
색인을 만들었다. 그의 유토피아, 기상천외한 여행, 공상과학
백과사전은 ⋯ 우리가 알고 있는 우주보다 더 넓은 세계를
이해하는 핵심이다.

그는 "여기저기 넘쳐 흐르는 공상과학소설의 상상과
발견에는 한계가 없다. 이는 끝없이 영원한 인간성에의
모색이며 규정되지 않은 모든 것에 관한 탐색이다"라고 썼다.
이 말을 내 자신의 언어로 해석하면 "공상과학소설은 물질을
지배하거나 추출하고자 하는 무한한 야망으로 대체되는 한편
이러한 야망의 파괴적 힘에 대한 해결책을 모색한다."

그는 "공상과학소설은 문학의 한 양식이 아니라 마음의
틀frame of mind이다"라고 말한다.

자신만의 백과사전을 개시할 이미지를 선택하는 것이
중요하다. 여기에서 그는 마음의 틀에 스며 있는 파괴적 관점을
관찰한다.

**

피에르 베르생은 자크 샹송의 필명Jacques Chamson이다. 젊은 시절
그는 아우슈비츠와 같은 세 곳의 집단수용소에 수용된 적이
있다. 이후 그는 다른 세계, 공상과학소설의 세계에서 자신을
재창조했다.

**

책 속 다른 종류의 상상과 일탈은 철의 도서관Eisenbibliothek에서
발견된다. 이 도서관은 터빈과 무쇠 솥 산업에 기인해 50년대에
스위스에 설립되었다. 현재 이 도서관은 플라스틱에 관한
자료뿐만 아니라 채광이나 기술의 역사와 관련한 소중한 자료를
소장하고 있다.

　이 도서관은 과거 마법이나 미신에서 다루어진 광물
가공과 관련한 상상 속 재료를 보유하고 있다. 도서관에는
광물이 온갖 기구, 도구, 사물 등으로 변화하는 과정을 소개한
자료를 소장하고 있다. 도서관은 또한 광업조약으로 분리된
지구에 관한 자료를 보유하고 있다.

*
**

금속의 역사는 모든 문화 내에서 많은 신화를 암시한다. 그리고
공학engineering은 풍부한 상상력을 요구한다. 우리는 이 18세기의
책에서 우리 몸이 어떻게 물을 건널 수 있는지를 상상하도록
교량 공법이 처음으로 요구한 방식을 볼 수 있다.

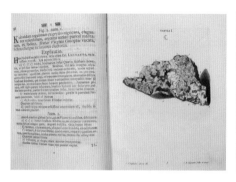

*
**

백일몽에서 발명까지 정복하고 소유하고자 하는 소망이 우리
주변 대부분의 것을 파생시킨다. 철의 도서관은 소장자료와
분리되어 있지 않으며 도서와 운석을 참조하고자 하는 사람들이
미칠 수 있는 범위 내에 존재한다.

… 이러한 점이 세심하게 검토되어야 한다.

그러나 이러한 것들의 맥락은 단지 상상할 수 있을 뿐이다. 이것들은 환상의 서사 안에서, 희귀성의 관점 아래에서 고려될 수 있다. 우리는 이러한 것들을 마음대로 얻을 수 없다. 이러한 것들이 지구에 도래하는 것을 미리 알 수 없고 이는 항상 충격을 수반해 온다.

식인주의에 관한 영화인가,
식인주의 영화인가?

포레스트 커리큘럼
(푸지타 구하, 아비잔 토토)

우리는 다소 짧은 이 에세이에서 생태학적 관점을 취한
아메리카 원주민의 탈식민주의 철학인 식인주의와 연결되는
새로운 영화 개념을 공식화하려고 한다. 소위 식인주의
영화Anthropofagic cinema는 식인주의 개념의 기본 전제를
존재론적으로 반영하고 있으며, 단순히 이를 (혹은 식인주의에
관한 영화를) 대표하는 것이 아니라고 주장할 것이다. 먼저
우리는 식인주의에 초점을 두기에 앞서, 그리고 이러한 개념화
작업이 무엇을 수반하는지에 초점을 두기 전에 인류세에 대해
이야기해보고자 한다.

지금까지 널리 논의된 바와 같이, 인류세는 자연계와
자연적 과정에 인간이 개입한 역사를 중심으로 새로운
지구물리학적(혹은 지정학적) 시대를 여는 공리다.[1] 이름에서
알 수 있듯이, 인류세는 인간의 종 중심주의species centrism를 사실
그대로 받아들인다. 이러한 지구물리학적 시대에서 '인류'는
다가오는 시대를 선도하고 결정한다. 인류세에서 인류의 역할을
강조하는 논의는 (여러 학자들에 의해) 이미 면밀한 검토를 받고
있다. 계급, 민족성, 인종, 접근성 문제questions of access가 생략되어
있는 인류세의 보편주의적 담론 때문이다.[2] 다시 말해 이러한
재앙 속에서 누가 살게 되고, 누가 합당한 품위를 지닌 채 살게
되는지는 일률적이지 않기 때문이다. 보편주의에 의문을 제기할
필요성을 인정함에도 불구하고, 우리는 서구 에피스테메의 상당
부분을 지배하는 바로 그 관계의 철학, 즉 살아 있는 인간이 만든
'문화'와 예비 상태에 있는 무생물의 '자연' 사이의 분기점에서
벗어나고자 한다.[3] 우리는 전 지구적인 것과 지역적인 것, 자연과

1. Donna Haraway, "Anthropocene, Capitalocene, Plantationocene, Chthulucene: Making Kin," *Environmental Humanities*, vol. 6 (2015): 159-160.

2. Cecilia Åsberg, "Feminist Posthumanities in the Anthropocene: Forays Into The Postnatural,"*Journal of Posthuman Studies*, Vol. 1, No. 2 (2017): 185-186.

3. Eduardo Viveiros de Castro, "Exchanging Perspectives: The Transformaton

문화의 단순한 이분법의 경계를 넘어서서 아메리카 대륙
원주민의 식인주의 철학으로 눈을 돌리고자 한다.

식인주의는 문자 그대로 번역하면 '인간'Anthropos과 '먹는
것'fagia의 합성어로, 먹는 것이 삼키는 행위만큼이나 음식에
의해 삼켜지는 관습이라고 여기는 토착 탈식민주의 철학을
말한다.[4] 이는 유기체가 상이한 체형體形 속에 담지되어 있는
인간의 영혼이라고 여기는 토착 탈식민주의 철학의 생기론적
상상에서 비롯된다. 즉 유기체는 살아 있고, 강력하며, 심지어
죽음을 통해 누군가에게 영향을 미칠 준비가 되어 있다는
것이다. 그러므로 여기에서 드러나는 것은 자연–문화 이분법의
역전이다. 즉 동물, 식물 혹은 또 다른 우주적 실체에서의 자연도
자신들의 주체성을 실현할 수 있고 스스로의 권리의 주체가 될
역량이 있는 살아 있는 독립체. 즉 더는 '자연'이라는 예비적
지위를 지닌 암묵적 존재가 아니다.[5] 식인주의는 인간이 (대개는
비인간적 자아와 관련된 인간 중심적 현상으로 이해되는)
연대감kinship을 향상시키도록 한다. 인류학자 에두아르두
비베이로스 지 카스트루는 이것을 '다문화주의'(multi-culturalism,
많은 문화를 가진 하나의 자연을 상상함)에서 '다자연주의'(multi-
naturalism, 인간의 자아와 비인간 자아 간 인간성을 공유하는
'하나의 문화'이자 인간성에 대한 공통적인 우주론적 전망이
내재되어 있는 각양각색의 물질체인 '다수의 자연')로의
전환이라고 말한다.[6] 무엇보다도 카스트루를 비롯한 많은
사상가들에게서 다문화주의에서 다자연주의로의 엄청난

of Objects into Subjects in Amerindian Ontologies." *Common Knowledge*,
Volume 10, Issue 3 (2004): 436-438.

4. David Ebony, "Brazil's First Art Cannibal: Tarsila Do Amaral," *Yale
University Press Blog*, December 1 (2017), Weblink—http://blog.yalebooks.
com/2017/12/01/brazils-first-art-cannibal-tarsila-do-amaral/.

5. Castro, ibid.

6. Castro, 440-442.

반전은 브라질의 이주자 침략으로 박탈된 것을 드러낸다. 또한 이러한 반전은 자연을 비인간화하는 계몽주의의 창설 신화의 출현과 더불어 식인적 형이상학이 원시적 야만성으로 전락했던 역사적 관찰에서 비롯된 것으로, 이는 몽테뉴의 에세이 「식인종에 관하여」Of Cannibals에서 가장 잘 묘사되었다.[7]

오스왈드 지 안드라지와 그의 식인종 선언문(1928)이 주도한 식인주의는 철저한 브라질 모더니즘 실천의 일환으로, 식인주의를 음식이나 살덩이에 대한 감각적 친밀감의 행위로서, 그리고 자신의 음식이나 사냥감을 섭취하기 위한 감각적 방법으로서 부활시키고자 했다.[도판1] 더 나아가, 문화 식인주의는 적을 잡아먹고 흡수하기 위한 방법이다. 가령 브라질의 경우 그 적은 백인 정착민 식민주의이자 근대 브라질 국가의 건국 신화다.[8] 이 식인 풍습의 이미지는 영화 〈나의 작은 프랑스인은 얼마나 맛있었는가〉How Tasty Was My Little Frenchman, 1971에서 넬슨 페레이라Nelson Perreira 감독이 다소 우스운 모습을 연출한 지점에서 잘 요약되었다. 네덜란드 식민주의 정착민인 한스 스타덴Hans Staden의 일기를 바탕으로 제작된 이 영화는 브라질 원주민인 투피남바아족Tupinambás에 의해 붙잡힌 프랑스인 장Jean의 모험을 재조명하는 한편, 칼뱅파 빌가뇽Villegagnon의 지휘 아래 있던 장을 원주민들이 제의적으로 식인하는 과정을 묘사한다. 이 영화의 의도는 넬슨이 주장한 것처럼 고귀한 식인 풍습에 대한 것이었다.

"이 영화의 줄거리는 수 세기 동안 식민화되어 온 브라질 문화의 저 부분을 되찾고자 한다. 식인 풍습 이론은 브라질인(그리고 원주민)이 외국 문화를 흡수하는 이론"이고,

7.　　Richard Handler, 1986. "Of Cannibals and Custom: Montaigne's Cultural Relativism," *Anthropology Today*, Vol. 2, No. 5 (1986): 12-14.

8.　　Antonio Tosta, "Modern and Postcolonial?: Oswald de Andrade's Antropofagia and the Politics of Labeling," *Romance Notes*, 51 (2011): 217-220.

[도판1] 오스왈드 지 안드라지가 1928년에 출간한 『식인주의 잡지』(Revista de Antropofagia)에 수록된 「식인종 선언문」(Manifesto Antropofago)의 원본이다. 여기 중심에 있는 이미지는 1928년 브라질 작가 타르실라 두 아마랄(Tarsila do Amaral)이 그린 작품 〈아바포루〉(Abaporu)의 윤곽 드로잉이다. 출처: Wiki Commons CC4.0

간단히 말하면 그것을 잡아먹는 것이라고 할 수 있다.[9]

[식인주의를] 식인 풍습의 원주민과 동일시하려는 넬슨의 의도는 이미 이 영화 제목에 나타나 있다. 투피남바아족 원주민 여성인 세보이페프의 관점에서 일인칭으로 만들어진 이 영화의 제목 〈나의 작은 프랑스인은 얼마나 맛있었는가〉는 그녀가 "프랑스인을 집어삼키는" 영화의 결말에서 입증되며, 오스왈드 지 안드라지의 "유럽 지배자를 집어삼키는 유토피아적이고 은유적인 제안"을 충족시킨다.[10] 또한 이러한 동일시 작업은 이 영화의 개봉 날짜를 1968년도에 발생한 브라질 쿠데타의 날짜로 잡으면서 "당시 독재정권의 공식 다큐멘터리로서 중립성에 도달하는 것"[11]뿐만 아니라 유럽인 정복자들의 증언들을 정면으로 반박한다. 한편, 식인 풍습에 대한 안드라지의 사상을 상기시키는 것은 성적인 자유와 식인 풍습을 동일시하는 것이다. 이 영화의 포르투갈어 제목은 맛있고 섹시함을 의미하는 '고스토소'gostoso와 성행위를 하는 것처럼 먹는 것을 의미하는 동사 '코메르'comer를 사용하고 있다.[12] 식인 풍습 가운데 성행위를 하거나 살덩이를 먹어 치움으로써 생기는 복잡한 관계는 오래된 이론적 전제가 있다. 또한 사회적으로 난잡한 소비 이미지와 함께 카메라로 출연자들의 나체 정면을 촬영하는 무례함은 복잡하게 뒤얽힌 관계, 결과적으로 사회적 금기로서의 상태를 내포한다.

영화 〈나의 작은 프랑스인은 얼마나 맛있었는가〉는 식인 풍습과 성행위 모두에서 일어나는 육체의 교감을 기념하는 것으로 보이는데, 이것은 페드로 네베스 마르케스Pedro Neves

9. Lucia Nagib, "To Be or Not To Be a Cannibal," in *Brazil on Screen: Cinema Novo, New Cinema, Utopia* (London: I.B. Tauris, 2007), 68.
10. Ibid., 69.
11. Ibid., 69-70.
12. Ibid.

Marques의 비디오 에세이 〈저녁 식탁의 어디에 앉을까〉Where to
Sit at the Dinner Table, 2013에서도 종종 재사용된 이미지다. 간단히
말해, 마르케스의 비디오 에세이는 음식을 (인류학에서 흔히
상상하는 선물이 아니라) 인간 문명의 중심 패러다임으로
이야기한다. 또한 (경제적 가치를 대신하는) 에너지의 분배로서
경제적, 사회적 거래를 재조명한다.[13] 그것은 항상성으로부터
성장과 과잉의 필요성에 이르기까지 음식 기원에 대한 익숙한
이야기를 각색했고, 모두 초기 비디오아트 및 전자예술과
병치된 간결하고 기계적인 보이스 오버로 들려온다. 마치
미래가 과거로부터 다시 돌아온 것처럼 보인다. 인간 소비의
친숙한 축적은 마르크스가 "대사적 균열"[14](metabolic rift, 근원적
소외와 인간에 의한 에너지 축적)이라고 말한 것으로, 생소한
에너지 흐름인 16세기 초 브라질 식인 풍습 의례에 관한
이야기들에 의해 계속해서 차단된다. 그것은 "16세기 책과
에칭화(안드레 테벳André Thevet, 쟝 드 레리Jean de Léry, 한스
스타덴)를 마이크로필름으로 만든 것이든, 아니면 아메리카
대륙 원주민의 사회우주론Amerindian socio-cosmologies에 관한(혹은
이로부터 비롯된) 박물관학적이고 그래픽적인 자료이든
간에, 이 영화의 시각 자료들을 구축하는 공상물"이다.[15]
식인주의 역사에 대해 제기된 수많은 이슈들로 인해 이 영화는
아날로그와 디지털, 식인종과 과학, 과거와 미래 사이에 친숙한
이항binary을 설정한다. 그럼에도 거대한 인식론적 이항들
가운데에서 우리의 관심을 최고조에 달하게 만든 것은, 그

13. Pedro Neves Marques, "Where to Sit at the Dinner Table," *VDrome* (2014),
 Weblink – http://www.vdrome.org/pedro-neves-marques-where-to-sit-at-the-
 dinner-table. Accessed November 1st, 2019.

14. John Bellamy Foster, 1999. "Marx's Theory of Metabolic Rift: Classical
 Foundations for Environmental Sociology,"*American Journal of Sociology*,
 Vol. 105, No. 2 (1999), 366-370.

15. Pedro Neves Marques, ibid.

영화적 장치가 식인주의에 대해 무슨 말을 해야 하는지의
문제 주변을, 마치 우리에게 묻듯이 집요하게 배회하는 방식
그 자체다. 비디오 에세이는 과거의 매개된 자연을 강조하기
위한 것처럼 지나간 시대의 이미지들과 마이크로필름을 영사한
프로젝터로 시작한다. 그렇다면 빛(그리고 삶)을 탄생시키는
그 프로젝터 장치는 무엇을 의미하는가? 그것은 단지 투사물의
하나, 즉 잊혀진 과거에 생기를 부여하는 자animator인가? 아니면
보관소, 아카이브, 반쯤 잊혀진 진실의 소유자인가? 아니면,
여전히 식인주의 스스로의 부활을 목격한 시대인 20세기와
연관되는 매개체인가? 어떤 이는 그것이 전부라고, 또는 정도가
지나치다고 주장할 것이다. 우리가 주장하는 바로는, 그 영화적
장치의 존재가 영화의 형식 자체를 확립시키는 데 기여한 중재
역할을 암시하고 있다는 것이다.

그 장치에 개입된 이미지는 영화적 형식을 핵심적인
매개 기능, 즉 구성이나 병치, 식인주의 문법과 식인
풍습cannibalisation의 사용 기능으로 되돌아간다.[도판2] 이에 대해
누군가는 영화가 인류학자의 도구로서 관여해온 것과 토착
원주민 타자를 규제하고 생포하고 사냥해온 경향이나 역사를
감안할 때, 식인 풍습 세계에서 어떤 역할을 해야 하는가를
물을 수도 있다.[16] 우리는 이 영화 안에서 타자에 관한 관점들을
구멍 내고 집어삼키고 재정립하려는 식인주의적 충동의
경향성을 발견하게 된다. 규제의 계보학을 가지고 있는 광학적
메커니즘으로서가 아니라 편집 메커니즘, 조합과 놀이의
계보학으로서의 영화에서 말이다.[17] 근대 유럽에서 그 형식의
창시자로 널리 인정받는 몽테뉴에게로 되돌아가보면,

16. Bill Nichols, "The Ethnographer's Tale," *Visual Anthropology Review*
(September 1991): 31-32.

17. Timothy Corrigan, 2011. *The Essay Film: From Montaigne, After Marker* (New
York: Oxford University Press, 2011), 13-14.

[도판2] 식민지 시대의 일기에서 발견된 아카이브 이미지들을 보여주는 패널은 영화적 장치에
삽입되어 작용한다. 출처: 페드로 네베스 마르케스의 영화 〈저녁 식탁의 어디에 앉을까〉의 스크린샷

이 비디오 에세이는 몽테뉴가 처음에 상상한 대로 개인과 대중
간에 존재하는 매우 식인적인 예술 형식이다. 이 에세이 형식은
타자와의 관계에서 자아를 결정할 뿐만 아니라 상상으로만
존재하는 식인 풍습으로서, 바로 이들 관계의 형이상학이
무엇일 수 있는지를, 다시 말해 우리가 자아와 타자에 대한
우리의 경험을 근본적인 차원에서 어떻게 구성하고 무엇이
이 두 가지를 뒷받침하는지를 재사유한다고 주장할 수도 있을
것이다. 내부와 외부를 감싸는 식인주의와 유사하게, 오랫동안
개인과 사회의 혼종적인 뒤섞임으로 여겨져 온 이 에세이
영화는 시적이면서도 분석적이고, 과학적이면서도 일상적이다.
생각건대, 누구나 어떤 주제에 대해서든 에세이를 쓸 수 있다.
그리고 바로 이러한 확장성 때문에, 흔하게는 무차별적 접근
때문에, 에세이(그리고 에세이 영화)는 마치 먹는 것 자체처럼
평범한 실천으로 간주된다. 실제로 에세이 영화는 문화적
사건들에 대해 반응하고 그것들을 비판하는 경향을 보여주기
때문에 똑같은 호흡으로 기생적이고 평범한 식인 풍습의
실천으로 여겨진다. 즉, 그 비디오 에세이는 영화로 구현된 식인
풍습이다. 다시 말해 물질에서 즉각적으로 즐거움을 얻으면서,
물질이 영화 제작 과정 자체를 삼켜버리게 하는 것만큼 말이다.

그렇다면 여기 마르케스의 에세이 영화에서 영화적
장치의 존재는 지나간 시간을 상징하는 단순한 물신적 존재를
넘어선다. 영화적 장치의 존재는 식인주의 자체가 영화를
식인화하는 순간을 의미한다. 영화는 (예술 형식들을 기생적으로,
무차별적으로 삼키면서) 식인 풍습이 되었으며, (이를테면
자아와 타자 사이에서, 여기에서는 공상과학영화와 식인주의적
예술 형식 간의 관계를 찾으려 하면서) 원근법적 시선을 갖게
되었고, 동시에 살아 있는 역사에 다시 생기를 부여하려
하면서 다자연주의적 역사를 중계한다. 아마도 이 식인

풍습cannibalism은 이 비디오 에세이에 너무 문자 그대로 각인되어 있는데, 초기 미래주의적 디지털 아트와 토착민 모자를 담은 사진 이미지 사이에서 영상이 깜박이는 경우처럼 각각의 깜박임이 타자와 순식간에 혼합된다.[도판3] 마르케스의 비디오 에세이는 단순히 식인주의에 관한 영화가 아니라, 식인주의 영화를 지향한 시도임을 알린다. 그의 비디오 에세이는 식인주의 자체를 메타적으로 혹은 영화적으로 이론화하기 위한 시도로서, 텍스트, 무빙 이미지, 기록 자료 및 비디오 아트, 보이스오버, 전자음악을 혼합하는 영화의 능력을 통해 탄생된 존재임을 인정하는 일종의 논문이다. 우리가 시작하려던 문제, 즉 인류세에서 자연과 문화 사이의 형이상학적 관계로 되돌아가자면, 식인주의에 관한 영화는 본질적으로 재현적이다. 식인주의에 관한 영화는 외부에서 현상을 관찰하면서 자기 동일시하는 관찰자를 가정한다. 그래서 식인 풍습은 마치 자연 자체처럼 인간이 만든 문화로부터 멀리 떨어져 있다. 반면에 식인주의 영화는 기술이 역사와 만날 때 생기를 띤 채 존재론적으로 식인 풍습다우며, 살아 있고 주체성으로 가득 차 있다. 식인주의 영화를 식인주의에 관한 영화와는 반대되는 것으로 여긴다는 것은, 자연과 우리의 관계를 변화시켜 포식자가 되는 것만큼이나 잡아먹히는 것의 형태 변환을 허용하고 인간의 급진적 탈중심화를 허락한다. 그리하여

[도판3] 미래주의적 비디오의 장면들이 토착민 모자가 나온 장면들과 겹쳐지고 어우러져 각각이 타자를 식인화하는 불안정한 환상을 만들어낸다.

대부분의 인류세 담론을 뒷받침하는 생태학적 재난과 면역의 정치가 인류세에 관한 영화들이 고군분투하는 스칼라(방향성은 없고 크기만 있는 물리량—옮긴이주)의 문제를 넘어설 수 있게 한다. 이로써 우리는 더 이상 다스칼라적multiscalar 세계를 재현하는 것에 관심을 가지지 않고, 오히려 스칼라 체제(그 안에서 인간의 지위가 어떠하든지 간에)에서 벗어나는 것에 관심을 갖게 된다. 대신에, 식인주의 영화는 원근법적 위치에서 우리가 새롭게 거주할 수 있게 해준다. 이는 우리가 변동하는 생명력으로 살아있는 물질과 세계에 영향을 주면서 활동할 수 있게 하는 것이다.

주의사항/결론

계몽주의 장치를 추동했던 규율discipline의 속박으로부터의 탈출을 한때 예고했던 '놀이', '활력', '얽힘'entanglement과 같은 개념들이 이제 쾌락을 추동하는 동시대 채굴주의자적 자본주의 문화에 얽매여 있음을 알게 되었다. 식인주의와 식인주의 영화가 무언가 색다른 것을 제공할 수 있을까? 식인주의는 탈식민지적 실천으로서 존재론적으로 채굴주의extractivism에 저항하며, 우리는 식인주의 영화도 마찬가지라고 주장한다. 채굴주의가 자연을 예비적 존재로 혹은 생기론적으로 살아 있는 자연으로 상상한다면, 이러한 자연의 가치란 시장의 소비를 위해 삼켜버릴 수 있고 소화할 수 있고 쉽게 휘저을 수 있는 것이다. 반면 식인주의는 근본적으로 급진적인 생명력을 상상하고 소비자를 집어삼킬 수 있는 음식의 잠재력을, 또는 다른 용어로 표현하자면, 한때 소비자로서 소비하는 것을 추구했던 누군가가 음식에 삼켜질 가능성을 상상한다.

로라 우에르타스 밀란Laura Huertas Millan이 〈나의 작은 프랑스인은 얼마나 맛있었는가〉에 대한 식인주의적 개작인 영화 〈알려져 있는 것과는 다른 육지로의 여행〉Journey to the Land Other Known, 2011에서 되짚어보고자 한 것은 아마도 이 우화에 대한 알레고리일 것이다. 초기 영화의 이러한 식인 풍습화가 무엇을 개입시켰는지 우리는 나중에 다시 살펴볼 예정이다. 밀란의 이 영화는 대부분 낡은 모더니즘적 온실 안과 주변을 배경으로 한다. 사실주의적으로 포착한 공간을 우화의 식인 풍습 공간으로 바꿔놓은 이 영화에서 식민지 시대 일기장 구절들은 브라질의 식물과 식물학에 대한 논쟁 한가운데서 모더니즘적 연극 퍼포먼스와 만난다. 영화는 밀란이 (프랑스 북부의) 릴Lille에 위치한 적도 온실의 콘크리트로 된 세 채의 부속 건물 주변을 머무는 모습을 클로즈업으로 시작한다. 그곳은 자연을 통제하고 감시하고 조사하고자 하는 브라질의 근대적 충동을 지닌 전형적 건축물이다. 넓은 구역을 차지하고 있는 그 온실은 다시 자연으로 돌아가 있었고, 이끼, 지의류, 무성하게 뻗고 있는 열대 넝쿨이 온실의 벽을 삼켜버렸다.[도판4]

시각적으로 중계되는 아스팔트의 녹화綠化 현상은 영화의

[도판4] 자연으로 되돌아간 온실의 근접 촬영 장면. 출처: 영화 〈알려진 것과는 다른 육지로의 여행〉(Journey to Land Otherwise Known, 2011) 스크린샷

문법이 된다. 이 영화가 지닌 식인주의적 잠재력은 여기에
있다. 시각적 트랙이 초기 식민지 이주민들(한스 스타덴은
흔히 베르날 디아즈 델 카스티요Bernal Diaz del Castillo, 쟝 드
레리, 샤를 드 라콩다민Charles de la Condamine과 함께 언급된다)의
일기, 식물, 그리고 타자를 식인하기 위해 대기하고 있는
건축 등을 분절하며 병치한 채 움직인다. 타자를 식인하려는
이 원동력으로부터 드러나는 것은 아마도 브라질 모더니즘
고유의 경쟁적인 지형과 그 안에 있는 식인주의 자체의 처소일
것이다. 이 영화는 야상곡조의 우화 형식을 취한다. 그래서 숲과
귀뚜라미가 지저귀는 소리의 분위기에서 팔을 바깥쪽으로
뻗은 채 마치 식민주의적 응시에 삼켜지기를 기다리는 듯
낯선 열대 생물체를 향해 손짓하며 새의 복장을 한 인간이
등장한다. 오디오 트랙은 식민지의 일기들에서 취한 구절들을
언급하고 일기의 저자들은 빽빽한 열대지방의 한가운데에서
'이식된 식물'을 발견했다고 증언한다.[도판5] (우화와 연극에
대한 영화의 잠재력을 증폭하면서) 극적으로 촬영된 그러한
인용문은 식인주의적 모더니즘 자체의 탈식민주의적, 토착적
경향, 변형의 소질과 역량을 나타낸다. 뿐만 아니라, 이 영화는
식인종적 돌연변이를 통해 인종 정치학에 대한 식인주의적
모더니즘 자체의 해석에 의문을 제기한다. 인종 정치학에 대한
그러한 해석은 이 영화에서 숲 속을 지나가는 산림 감시원/

[도판5] 왼쪽에는 열대 지역의 새가 있고, 산림 감시원은 스스로 백인임을 드러낸다.

게릴라 전투원이 숲과 숲에 대한 철학을 뒤섞으려 시도하는 징후적 백인성의 경향을 드러내면서 얼음으로 몸을 씻을 때 능숙하게 우화화된 것이다.[도판5] 그리고 넬슨 페레이라와 다른 백인 식인주의 모더니스트에 대한 밀란 자신의 식인주의는 어쩌면 식인주의 모더니스트적 포획의 역사 혹은 우주론의 추출을 나타낼 것이다. 식인주의 자체의 역사에서 문화적 채굴주의의 정도를 드러내는 것이 식인주의 영화다. 그렇다면 다시 채굴주의와 자연-문화의 분리 문제로 되돌아간다는 것은, 식인주의가 네트워크, 놀이, 이동성에 대해 편안하게 말하는 얽힘의 문제들에 적합하지 않다는 것을 인식하는 것이다. 식인주의는 탈식민주의적 철학으로서 구조적 폭력에 대해, 전쟁의 경쟁에 대해, 카스트루가 어디선가에서 "포식 그 자체의 형이상학"이라고 말한 것에 대해서도 동등하게 말한다.

인류세를 위한 아카이빙
—필드 캠퍼스에서의 노트

팀 슈츠

3월의 쌀쌀한 일요일 오후, 우리 필드 캠퍼스 그룹은 미국 일리노이주 그래닛시티 중심가를 걸었다. 세인트루이스에서 북쪽으로 불과 6마일 떨어진 곳에 위치해 있는 그 도심은 탈산업 풍경이 두드러졌다. 붉은 벽돌로 지어진 많은 건물들은 비어 있었고 지속적인 붕괴의 징후를 보였다. 잡초가 무성한 노지는 간혹 거대한 인근 공장의 광경을 보여주었다. 커피 가게와 샌드위치 가게가 완전히 문을 닫았는지는 분간하기 어려웠다.

1896년 두 명의 독일 이민자들에 의해 그래닛시티 웍스Granite City Works라고 불리는 미국 철강 기업의 제조 공장이 세워졌고 뒤이어 도시도 함께 만들어졌다. 2009년, 미국 환경보호국(이하 EPA)의 전국 독성 대기 물질 평가NATA는 그래닛시티 인근 지역을 미국 내에서 두 번째로 암 위험도가 높은 지역으로 선정했고, 그 원인으로 공장의 코크스 제조 가마를 지명 했다(McGuire 2009). 코크스 제조 가마에서 배출되는 물질에 벤젠, 비소, 납 등이 포함되어 있는데(Earthjustice 2019), 사람이 이를 들이마시고, 토양이 이를 흡수한다. 유독 물질에 의한 공기 오염의 또 다른 원인은 NL 인더스트리/타라코프Industries/Taracorp 납 제련소에 있었다. 이 제련소는 1983년에 폐쇄되기 전, 그래닛시티를 포함한 인근 지역의 1,600가구 이상을 오염에 노출시켰다. 결국 그곳은 EPA 슈퍼펀드(superfund: 공해 방지 사업을 위해 조성된 대규모 기금—옮긴이주)가 투입된 정화 현장으로 바뀌었다(Singer, n.d). EPA는 공기 중 납 농도가 가장 높은 곳이 제련소 주변임을 발견하였다. 공기 중에 납 성분이 있다는 것은 그 지역 토양에 납 성분이 있음을 의미한다. 도심의 '황폐한' 구역에 있는 주택을 철거하는 것은 오래된 건물에 부착되어 있는 페인트에서 납이 방출되기 때문에 문제를 더욱 악화시킨다(Blythe 2019). 그러므로 그래닛시티는 확실히 논란의 지점에 있다.

그래닛시티 아트 앤 디자인 지구(Granite City Art and Design District)의 크리스 칼(스튜디오 랜드 아트 디렉터)은 자신의 'DIY(Do It Yourself) 납 정원'을 필드 캠퍼스 참가자들에게 선보이고 있다. 사진: 팀 슈츠의 영상 스틸컷, 2019년 3월

우리는 그래닛시티를 거닐면서 지역의 협업자이자 예술가인 크리스 칼Chris Carl의 안내를 받았다. 그는 도시재생단체 뉴 아메리칸 가드닝New American Gardening과 함께 "공터와 탈산업 부지의 정원 조성을 탐구"한다. 그는 토지 주위에 흩어져 있는 여러 콘크리트 블록을 가리키며 우리를 특정한 구역으로 이끌었다. 블록들 중 하나는 상단에 새겨진 경고 기호가 특징적이었고, 다른 하나는 그가 우리에게 알려준 대로 납의 화학기호인 'Pb'가 블록에 표시되어 있었다. 블록들은 크리스 칼이 진행한 '납 성분 환경복원을 위한 DIY 버전', 즉 일리노이대학교 농업·소비자·환경과학대학ACES의 프로젝트가 개시된 이후에, 그리고 필수적인 토양 검사에 이어 전 지역에서 낮은 수치의 납 성분을 확인한 EPA 공무원들이 방문하고 나서 그가 개입한 활동이었다. 그러나 우리가 서 있는 현장에서의 납 수치는 '해당 기준치를 초과하는' 것으로 드러났다. 주목할 만한 부분은 매디슨 카운티와 미국 철강 트러스트 모두 이 시범 지구에 기금을 지원했다는 점이다.

공사 중인 그래닛시티의 '시범 지구.' 사진: 뉴 아메리칸 가드닝(New American Gardening), n.d.

DIY 납 정원과 부정확한 데이터

'DIY'를 통한 납 정화의 기저에 깔린 견해는 냉담하다. '올바른' 납 정화를 수행하는 데 필요한 기술 및 관리 인프라는 상당히 중요하다. 그러나 이러한 인프라가 이용 불가능한 경우, 그 작업은 크리스 칼과 같은 지역민들에게 다시 되돌아가게 된다. 일상의 인류세The Quotidian Anthropocene 프로젝트는 그러한 개인들과 함께 관계를 맺고 기록하며, 그들에게서 '인류세'가 일상적 측면에서 어떻게 보이는지 배우고, 그들과 함께 학술 연구자들이 의지할 만한 자원이 될 수 있는 방법에 대해 생각한다. 일상의 인류세 프로젝트에서 나의 관심은 학술 연구진과 기관들이 그래닛시티와 같은 장소를 관리하며 일을 진척시키는 데 필요한 종류의 데이터 인프라를 구축하는 데 있다.

 '납 정원'을 방문한 후, 우리는 크리스 칼의 콜렉티브 스튜디오이자 전시 공간인 그래닛시티 아트 앤 디자인 지구G-CADD로 되돌아갔다. 그곳에서 그는 EPA의 공식 웹사이트에서 다운로드한 1990년도 EPA 보고서를 보여주었다. 그는 해당

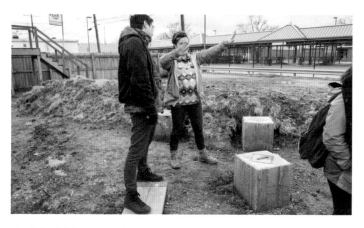

필드 캠퍼스 참가자들이 납 정원에 대해 토론하고 있다. 사진: 팀 슈츠, 2019년 3월

보고서를 어디에서 찾아야 하는지 알고 있었고, 사본을 자신의 개인 하드 드라이브에 저장해두었다. 우리는 칼이 착수한 '정원 가꾸기'와 같은 종류의 기록처럼 이러한 보고서가 어떻게 더 오래 지속되고 보존될 수 있는지에 관심이 있었다. 다양한 위치에 있는 사회적 행위자들이 접근하고 발견할 수 있도록 말이다. 학술 연구자로서 우리의 공헌은 잠재적으로 다음과 같다. 그래닛시티와 같은 상황과 함께 인류세를 위해 데이터 인프라 구축을 돕는 것이다.

우리는 인류세를 위한 데이터 인프라가 복잡할 것임을 알고 있다. 인류세가 서로 다른 장소에서 일으키는 방식에 대응할 필요가 있을 것이고, 정부 기관과 시너지 효과를 내며 작업하는 동시에 정부 능력의 많은 한계를 인식할 필요가 있었다. 물론 최악의 경우에 정부는 관련 데이터를 '비공개'하거나 이를 무의미하거나 쓸모없게 만드는 방식으로 구성한다. 환경 데이터 관리 계획Environmental Data Governance Initiative; EDGI의 업무는 최악의 경우에 앞선 상황에 대응하기 위한 일종의 시도다.

우리 필드 캠퍼스는 환경 데이터의 정치성에 우리의
관심을 집중시키기 위해 계획적으로 작동한다. 우리의
목표는 데이터 불능 상태를 식별하는 것뿐만 아니라, 새로운
방식들로 학자들과 지역사회를 연결하는 실험적 아카이빙
실천을 통해 그러한 불능 상태에 대응해 설계하는 것이다.
우리는 현재 UC 어바인에 소속되어 있지만, 초국가적 디자인
팀이 이끄는 협업적 민족지 경험을 위한 플랫폼Platform for
Experimental Collaborative Ethnography; PECE의 일례인 재난 과학기술학
네트워크Disaster STS network를 지원하는 디지털 플랫폼에서
'인류세를 위한 아카이빙'Archiving for the Anthropocene이라고
불리는 작업을 진행하고 있다. 이 작업을 통해 우리는 새로운
사회적 관계, 협업적 지식 생산 방식, 그리고 공익을 위한 환경
데이터를 이용하는 방법의 구축을 희망한다. 우리는 칼이 새난
과학기술학 네트워크와 함께 작업하고 있는 EPA 보고서에
주석을 달고 업로드를 함으로써 그의 "부정확한 데이터
아카이빙"(De Cosnik 2016) 실천을 바탕으로 축적하기를
원했다.

인류세를 위한 아카이빙

일상의 인류세 프로젝트는 복합적이고 가속화되는 환경
문제들이 지닌 내포성과 데이터의 집약도를 다룰 이러한
필요성에 대한 직접적 대응이라고 할 수 있다. 필드 캠퍼스는
'인류세가 다양한 환경의 현장에서 어떻게 일어나는지'를
탐구하면서, 그리고 '위치 기반, 장소 기반 및 비교 관점을
형성하기 위해 집단 지식과 행동의 새로운 양식을 구축하면서'
미국 군사–산업 복합단지와 석유화학공업의 독성 유산을

부정확한 EPA 보고서로 집(시설) 찾기. 사진: 재난 과학기술학 네트워크(Disaster STS network) 홈페이지 스크린샷, 팀 슈츠 촬영, 2019년 9월

다루었다. 예를 들어 세인트루이스에서는 유독성 납 수치가 정유소, 핵폐기물 더미, 그리고 인종적 불평등을 지속시키는 다른 독성 기록물과 결합된다(Gordon 2019, 이 책의 인터랙티브 웹사이트 참조). 우리가 2019년 9월 뉴올리언스의 필드 캠퍼스에 있는 동안 루이지애나주의 '암 발병 거리'에 있는 수백 개의 화학 공장이 옛 노예 농장을 근거지로 건설된 인종적 권력 역학이 지속되는 것을 발견했다(Laughland and Lartey 2019). 필드 캠퍼스는 다양한 '인류세적' 현장 간의 비교를 위해 12개의 분석 척도 및 관련 질문뿐만 아니라 '공공지'public lands와 '에너지 전환'과 같은 뚜렷한 주제에 초점을 맞추고 있다.

'도시 인프라'에 관한 에세이 주제는 어떻게 (도시) 기술이 상이한 인류세적 위치를 형성하는지 묻는, 경험에 입각한 조언을 연구자들에게 제공한다. 또한 이 에세이는 캘리포니아 환경보호국CalEPA의 EnviroScreen(캘리포니아 지역사회 환경 건강검진 도구) 또는 미국의 비영리 인터넷 언론인 프로퍼블리카ProPublica의 인터랙티브 뉴스 애플리케이션 '당신의

CIVIC DATA ACROSS SCALES AND SYSTEMS

DEUTERO	Who in this setting or domain is thinking and worrying about the kinds of civic [qualitative, air pollution, energy transition, anthropocene, risk] data infrastructure, work and capacity called for currently and in the future?
META	What discourses shape the way people in this setting talk about and conceptualize civic data infrastructure and capacity, right-to-know, freedom of information, the potential of expanded public participation, and so on?
MACRO	What laws and economic drivers produce (or undercut) civic data infrastructure, access, work and capacity in this setting?
MESO	What groups, networks and publics are implicated in civic data infrastructure, work, governance and capacity in this setting? What data and visualizations of these groups and networks are available?
MICRO	What practices produce (or undercut) civic data work and capacity in this setting?
BIO	How has civic data capacity (or lack of) impacted people in this setting (subjecting them to industrial risks, for example to over-research or invisibility? What human health impacts and indicators need to be accounted for and addressed in this setting?
NANO	What cultural frames and dispositions enable or deflect civic data work and capacity in this setting?
EXDU	What educational and research programs (formal and informal) produce civic data capacity in this setting? What data expertise is available?
DATA	What civic data and communication infrastructure is in place in this setting and how is it configured, accessible and usable? What data, infrastructure and visualization capacity is provided by federal government actors, lower-level government actors, businesses, NGOs and other civil society organizations and networks?
TECHNO	What technical infrastructure in this setting needs to be monitored, governed and planned, and what civic data infrastructure is needed for this?
ECO-ATMO	What ecosystems in this setting need to be monitoring, governed and planned, and what civic data infrastructure is needed for this? What civic data infrastructure needed to account and plan for climate change in this setting?
GEO	What Anthropocenic load (toxic waste sites, mercury levels in lakes and streams, etc) in this setting needs to be documented, stewarded and governed, and what civic data infrastructure is needed for this?

도시 데이터를 규모와 시스템 전반에서 문의하기 위한 분석적 질문 집합. 사진: 팀 슈츠의 스크린샷, 2019년 10월

뒤뜰에 있는 폭탄'Bombs in Your Backyard과 같이 환경을 '정보화'하기 위한 기존의 방법을 분석하고 함께 도출하기 위한 시도다. 공개 온라인 세미나 세션, 재난 과학기술학 디지털 업무 공간, 이메일 목록 및 왓츠앱WhatsApp 그룹을 포함한 이 프로젝트 자체의 디지털 인프라는 중대한 딜레마를 둘러싸고 진행되는 활발한 실험이다. 이는 지역적 차원에서 적절히 대응함과 동시에 지구적 차원의 연결 구축이 필요한 도시 인프라 개발 시도다.

우리가 지구적 네트워크를 구축하기 위한 노력 중 하나는 다른 나라의 단체들과 함께 우리의 민족지적, 분석적 활동을 조직하는 것이다. 뉴올리언스에 있는 우리 필드 캠퍼스와 동시에, 대만 가오슝에 있는 포르모사 케미컬 공장에서 일어난 사건에 최근 비판적으로 관여하는 대만 과학기술학자들이 있다(Tu 2019). 그들은 루이지애나주의 '암 발병 거리'에

건설 중인 포르모사 케미컬 공장을 방문했다. 같은 날 우리 필드 캠퍼스는 그들의 활동에 접속점이 되었다. 그들과 공동 제작한 다큐멘터리 〈S 파일: 대만 석유화학 규제 통제〉The S Files: Petrochemical Regulatory Control in Taiwan를 함께 본 후에 말이다.

향후의 민족지적 실험들은 에콰도르, 포르투갈, 한국, 대만의 필드 캠퍼스들을 포함한다. 반복되는 이 각각의 작업은 우리의 분석 척도를 다듬어 우리를 다른 장소에서의 협업적 분석에 연결시킬 것이다. 그리고 그것은 우리에게 '인류세를 위한 아카이빙'이 되기 위해 무엇이 필요한지 이해하도록 도울 것이다. 우리는 크리스 칼과 같은 사람에게서 무엇을 해야 하는지, 무엇이 가능한지에 대해 배우고 있고, 학자들은 자신들의 실천과 인프라를 구조화할 수 있는 방법에 대해 배우고 있다. 인류세가 불러일으키는 끊임없는 절박감에서 한꺼번에 많은 실험들이 이루어지고 있다. 우리는 새로운 협업자를 환영한다. 이 작업에 참여하고 싶으면 연락을 부탁한다.

감사의 말

나는 크리스 칼과 일상의 인류세 프로젝트의 모든 참가자들에게 감사한다. 또한 앤드류 슈록Andrew Schrock, 프레나 스리얀Prerna Srigyan, 킴 포르튠Kim Fortun, 티모시 기첸Timothy Gitzen, 난디타 바다미Nandita Badami에게 그들의 논평과 편집, 지원에 감사의 말을 전한다.

참고문헌

Blythe, B., "St. Louis demolitions bring renewed risk for lead poisoning." *St. Louis Post-Dispatch*, January 7, 2019. Accessed October 1, 2019. https://www.stltoday.com/news/local/metro/st-louis-demolitions-bring-renewed-risk-forlead-poisoning/article_e220afea-8a6d-5476-86fa-48eb695ab9b2.htm

De Kosnik, A., *Rogue Archives. Digital Cultural Memory and Media Fandom* (Cambridge: MIT Press, 2016) Earthjustice, Groups Sue Trump's EPA for Coke Oven Cancer Pollution. Earthjustice, 2019. Accessed October 1, 2019. https://earthjustice.org/news/press/2019/groups-sue-trump-s-epa-for-coke-oven-cancerpollution

Fortun, K., From Bhopal to the informating of environmentalism: Risk communication in historical perspective. *Osiris*, 19 (2004), 283-296. Gordon, C., *Citizen Brown. Race, Democracy, and Inequality in the St. Louis Suburbs* (Chicago: University Press, 2019)

Laughland, O. & Lartey, J., "First slavery, then a chemical plant and cancer deaths: one town's brutal history," *The Guardian*, May 6, 2019. Accessed October 1, 2019. https://www.theguardian.com/us-news/2019/may/06/cancertown-louisiana-reserve-history-slavery

Ludwig, J., Schütz, T., Knowles, S. G., and Fortun, K., *Tactics for Quotidian Anthropocenes: A Field Campus Report. Anthropocene Curriculum*, 2019. https://anthropocene-curriculum.org/contribution/tactics-for-quotidian-anthropocenes

McGuire, K., "Granite City ranks high for cancer risk from bad air 2nd in the nation·Coke ovens at U.S. Steel believed to be the culprit, but some defend plant." *St. Louis Post-Dispatch*, June 25, 2009. Accessed October 1, 2019. https://www.stltoday.com/news/granite-city-ranks-high-for-cancer-risk-from-bad-air/article_fcf2bde1-fee0-5db5-b635-5349b805acf8.html

Singer, B. (n.d). NI Industries/Taracorp Lead Smelter. ToxicSites. Accessed October 1, 2019. http://www.toxicsites.us/site.php?epa_id=ILD096731468

Tu, W.-L., "The Explosion of the Sixth Naphtha Cracker in Yunlin, Taiwan. How can we improve the governance dilemma of petrochemical industry?" *4S Backchannels*, June 11, 2019. Accessed October 1, 2019. https://www.4sonline.org/blog/post/the_explosion_of_the_sixth_naphtha_cracker_in_yunlin_taiwan._how_can_we_improve_the_governance_dilemma_of_petrochemical_industry

열대의 후유증

조나타스 지 안드라지

헤시피의 쓰레기통에서 발견된 어느 사랑스러운 일기에
사진을 연결시킨 설치 작품 〈열대의 후유증〉Ressaca Tropical,
2009에서 동일한 도시 장면의 다양한 시간대를 제공하는
사진은 다큐멘터리적 시각과 개인의 시각 둘 다를 갖춘
네 개의 컬렉션에서 비롯된 것이다. 〈열대의 후유증〉의
구성 요소는 따로 떨어져 있을 때는 역사적인 기록들이다.
그러나 그것들이 함께 있게 되면 훌륭한 도시 소설을
구성한다. 건축과 파괴를 뒤죽박죽으로 만드는 시나리오,
햇수에 관계없이 항상 똑같은 일반적인 초상화를 지닌 도시가
그것이다. 거기에서 자연은 건축을 내부로부터 붕괴시킨다.
건축이 욕망의 장소와 뒤섞이기 때문이다. 이 소설에서
헤시피는 라틴아메리카 여느 곳에서나 볼 수 있는 도시로,
모더니즘 논리가 미치지 않는 곳에서 모더니즘 프로젝트의
포스트-유토피아가 두드러지게 나타나는 곳이며, 이곳에서
모더니즘은 나중에 포기를 하나의 해결책으로, 내부 붕괴를
하나의 반응으로 드러냄에 따라 실패에 대한 생각을
재정립하는 것으로 보인다.

01. 헤시피, 1977년 10월 17일, 월요일

시보레 자동차에서 자고 있는 걸 검사관 엘렌티노에게 걸렸다.

오전 3시 45분.

CELPE의 의과병원. 축농증.

02. 헤시피, 1977년 10월 19일, 수요일

공연이 끝난 뒤, 나는 에니아네서 음악을 들으며 저녁을 먹었다. 그 뒤 집에 갔다. 홀리데이에서 간식을 먹기 위해 잠시 들렀고 세 명의 여자들과 함께 술을 마시며 떠들었다. 마리아 루이자, 덜시나이드와 그 외 다른 여자 한 명. 집에 다 같이 가서 놀다 어쩌다 보니 마리아 루이자와 잤다. 아침 9시에 그곳을 떴다. 오후에는 헤시피 CEP에 가고, 지난 날을 생각하며 헤시피 주변을 거닐었다. 다시 돌아와선 리츠 영화관에 갔다.

03. 헤시피, 1977년 10월 24일, 화요일

5월 13일 공원에서 멀린을 만났다.

04. 헤시피, 1977년 10월 2일, 일요일

코스타 브라바에서 페르난도를 만났다. 푸딩을 먹고 페르난도는 나를 피나까지 태워줬다. 소니아를 만났던 익스프리시뇨에 갔다. 같이 춤추고 샤페 지 코우루 식당으로 갔다. 그 뒤엔 피나에서 방을 잡고 두 번 사랑을 나눴다.

05. 헤시피, 1977년 10월 12일, 수요일

23년을 기다린 끝에 코린치앙스가 파울리스타의 챔피언이 되었다.
멀린 K와 만나 우리는 '모엔다'로 갔다. 맥주 몇 잔 마시고
밤 12시 30분경에 그곳을 떠났다. 멀린네 집에 갔고 그날 밤
같이 잤다.

06. 헤시피, 1977년 10월 13일, 목요일

멀린과 만났다. 우리는 전에 맥주를 마셨던 '모엔다'로 갔다.
늦게까지 사랑을 나눴던 그녀의 집에 가서 다시 늦게까지 사랑을
나눴다. 다음날 아침 6시에 CELPE 서비스센터로 일을 하러
가야 했으나, 결국엔 하루 추가 근무를 하지 못했다.

07. 헤시피, 1977년 10월 15일, 토요일

CELPE—본부—주앙 드 바로스. 오후 2시~오후 2시 8분.
2시에 도착했으나 그쪽에서 2시 8분으로 기록했다.

08. 헤시피, 1977년 10월 4일

CELPE—본부—주앙 드 바로스. 6시~6시 4분.

09. 헤시피, 1977년 9월 24일, 토요일

피나에 있는 해수욕장에 갔다. 산드라를 만났고 그녀의 집으로 가서
1977년 9월 26일 11시 나왔다.

10. 헤시피, 1977년 9월 25일, 일요일

주님, 하느님, 저(하수인)는 주님의 처벌을 받겠습니다. 주님께선 공평하시니까요. 주님께선 한 치의 실수도 없으며, 기만하지도 않고, 실패도 하지 않으니까요.

11. 헤시피, 1977년 9월 26일, 월요일

지지냐를 만났다. 우리는 보아 비아제를 거닐며 산책했다. 그리고 서서 사랑을 나눴다.

12. 헤시피, 1977년 9월 27일, 화요일

하느님, 나의 주님, 저는 당신의 은총을 위해 기도할 준비가
되어있습니다. 제 기도를 들어달라고 부탁하지 않겠습니다. 주님께서는
모든 사람에게 답을 해줄 것을 알고 있으니까요. 당신을 믿습니다.
주여, 당신을 신뢰합니다. 당신이 필요합니다. 내 삶의 모든 일에서
당신이 존재하시길!

13. 헤시피, 1977년 10월 12일

주택업체 COHAB-PE에 등록함.

14. 헤시피, 1974년 6월 20일

혈액검사. 림프맥관평활근종증.

15. 헤시피, 1977년 5월 21일, 토요일

세르지오와 함께 아메리카에 갔다. 발터 릴, 엘리나스 산티아고와
그의 아내, 어나니와 윌슨(상조제 출신)을 만났다.

16. 헤시피, 1973년 4월 1일

선원학교 EAM-PE에 입학했다.

17. 헤시피, 1973년 6월 11일

히아쇼엘로 전투 기념 군사 행렬. 아서 오스카 시험. 선원학교 해군.

18. 헤시피, 1973년 8월 24일

국기를 향해 충성을 맹세하는 의례. 선원학교의 해군.

19. 헤시피, 1968년

평일 아침. 시몬의 아파트에 갔다. 그녀는 일어나서 커피를 마셨다. 그리고 내 생애 처음으로 이렇게 아름다운 여인과 소파에서 사랑을 나눴다. 내 첫 경험이었다.

20. 헤시피, 1973년 10월
헤시피─그라바타. 내 친구 페르난도 멘데스가 초대해줬다.

21. 베제호스, 1973년 10월
맥주 축제. 리오리스에서. 나와 난도, 릴라와 리틴하.
리틴하와의 사랑이 시작되었다.

22. 타만다레, 1975년 3월 11일
파상풍 톡소이드 백신 EPT 2차.

23. 타만다레, 1975년 8월 28일
파상풍 톡소이드 백신 EPT 3차.

24. 헤시피, 1975년 3월 6일

헤시피—타만다레. PPC-EPT코스에 합격했다.

25. 타만다레, 1975년 10월 16일

EPT로부터 쫓겨났다(EPT 디렉터의 개인적 이익 때문이다).
타만다레—카보.

26. 헤시피, 1975년 10월 6일

헤시피주앙 페소아. 우리는 08시에 헤시피를 떠나서 11시에
카베델로에 도착했다. 고래잡이 트레이닝. 세 번째 EPT 그룹.
나, 레오닐도, 페르난도 그리고 후아레즈. EPT–COPESBRO

27. 카보, 1975년 10월 17일

카보—헤시피.

28. 카베델로, (PB) 1975년 10일 7일

고래잡이 트레이닝. 고래 손질.

29. 카베델로, 1975년 10월 8일

SEIKO-Maru에 탑승. 04시에 카베델로를 떠났고 23시 40분에
13마리의 밍크 고래를 잡아 돌아왔다.

30. 카베델로, 1975년 10월 11일

고래잡이 트레이닝 끝.

31. 헤시피, 1975년 12월 21일

내 인생에 처음으로 사랑에 빠졌다. 그녀의 이름은 엘리자베테이고,
17살이다. 우리는 사랑의 말을 속삭이며 시간을 보냈다.

32. 헤시피, 1976년 5월 27일

말린과의 로맨스는 끝났다. 다 내 잘못이다. 그녀의 하녀
알버티나와 은밀한 대화를 나누는 것을 들켰기 때문이다.

33. 헤시피, 1976년 3월 11일

말린과 리츠 영화관에 갔다.

34. 헤시피, 1976년 3월 2일
말린 애스터 영화관에 갔다.

35. 헤시피, 1976년 5월 18일
형사 법원. 미뇽의 재판.

36. 헤시피, 1976년 5월 1일
Náutico : ABC 친선경기 결과 1 : 1—아후드에서.

37. 헤시피, 1976년 1월 18일

말린과의 로맨스 시작.

38. 헤시피, 1976년 6월 29일

엘리오 코우치뇨 공증소에서 공증.

39. 헤시피, 1976년 6월 2일

IPSEP에서 출발하는 버스에서 니이데를 만났다. 우리 로맨스의 시작.

40. 헤시피, 1976년 7월 10일

수엘리와 시네마에 갔다. ─베네자.

41. 헤시피, 1976년 7월 13일
EMBRATEL에서 마지막 일. 수중 케이블.

42. 헤시피, 1976년 7월 27일
Náutico : Sport 경기 결과 1:0—야플릐토스에서

43. 헤시피, 1976년 7월 21일
로베르토 로미에로가 방문.

44. 헤시피, 1976년 11월 13일, 토요일
ESEA—물리학과 생물 시험, SESC 체육관. 안나 마리아와의
로맨스 시작.

45. 헤시피, 1976년 11월 15일, 목요일

주 선거. 호세 카를로스 바스콘첼로스 마리아 테레자 학교, 보아 비아제

46. 헤시피, 1976년 12월 27일

드라이브를 했다. 나와 산도발, 넬슨과 라밀슨. "Lover's Corner", "The Slugs". 보아 비아제에 있는 'Mocambo'라는 바베큐 레스토랑에서 저녁을 먹었다.

47. 헤시피, 1976년 12월 19일

제쟈와의 로맨스 시작.

48. 헤시피, 1976년 12월 20일

티타와의 로맨스 시작.

49. 헤시피, 1976년 12월 26일

포르탈레자에서 온 로베르토 로메로가 방문.

50. 헤시피, 1976년 12월 25일

크리스마스 이브다. CHESF에서 일하고 있지만, 나는 오전 5시까지 티타와 있다.

51. 혜시피, 1977년 1월 1일

티타와 애스터에 갔다.

52. 혜시피, 1977년 1월 10일

사회탐구 시험 Gab.II O 08시~09시 50분.

로사 마리아와 저녁에 술 몇 잔 했다. 로사와의 로맨스 시작.

53. 혜시피, 1977년 1월 18일

리오닐도와 리오 브랑코에서 만났다. 우리는 아트 팔라시오

영화관에 갔다.

54. 혜시피, 1977년 1월 28일, 월요일

로사 마리아. 너를 본 지 이틀밖에 안 지났지만 보고 싶다.

55. 헤시피, 1977년 1월 31일
ORBRAS에서 정직 처분됨—ETF-PE
31/01/1977년~01/02/1977년.

56. 헤시피, 1977년 2월 2일, 수요일
스포츠:센트럴 결과 1:0—일하 도 레티로에서

57. 헤시피, 1977년 2월 10일, 목요일
ORBRAS에서 나왔다.
저녁에 헨릭과 함께 배를 타러 갔다.

58. 헤시피, 1977년 2월 12일, 토요일
로사 마리아와 모데르노 영화관에 갔다.

59. 헤시피, 1977년 2월 14일, 월요일
결핵 예방을 위해 흉부 엑스선 센터에 갔다.

60. 헤시피, 1977년 2월 16일, 수요일
Pan e Corda 밴드와 보아 비아제에 있는 카니발에 갔다.
로사는 선물로 두 종류의 애프터셰이브 로션을 주었다.

61. 헤시피, 1977년 1월 19일, 금요일

로사와 해변가에 있는데 경찰이 나타났다. 합의를 했다.

62. 헤시피, 1977년 2월 22일, 화요일

포루투귀스에서 카니발이 있었다. 페르난도 마샤두와 이야길 하러 갔다. 해 뜰 때까지 아나와 있었다.―07시.

63. 헤시피, 1977년 2월 21일, 월요일

삼바 학교의 퍼레이드. 토니와 함께 단타스 바레토에 갔다. 시장 안토니오 파리아스는 본교 세 곳을 폐교했다. CR$60.

64. 헤시피, 1977년 2월 25일, 금요일

CELPE 회사의 경비직에 지원했다.

65. 헤시피, 1977년 3월 23일, 수요일
CELPE 회사에서 포르투갈어, 정신 측정과 수학 시험.
FGTS 실업 급여—ORBRAS—457.97.

66. 헤시피, 1977년 3월 26일, 토요일
길다와 함께 'Fish Hole'에 갔다.

67. 헤시피, 1977년 3월 11일, 금요일
GELRE 취업 기관에 등록.
PRESERVE에 등록.
주택업체 COHAB-PE에 등록.

68. 헤시피, 1977년 3월 9일, 수요일
엘리오 코치노 공증인 사무실에서의 공증.

69. 헤시피, 1977년 3월 7일, 월요일
닐튼 의사와 인터뷰.
F.GENES Ltd.

70. 헤시피, 1977년 3월 20일, 일요일
로사 마리아와 함께 아트 팔라시오 영화관에 갔다.

71. 헤시피, 1977년 3월 16일, 수요일
제쟈와의 관계가 끝나다.

72. 헤시피, 1977년 3월 18일, 금요일
F.GENES 창고에서 첫 근무.

73. 헤시피, 1977년 4월 8일, 일요일

로사 마리아와 헤어졌지만, 그녀가 그립고 다시 만나고 싶다.

74. 헤시피, 1977년 4월 1일, 금요일

경비원 자리를 위한 CELPE 시험의 결과가 나왔다—승인됨.

75. 헤시피, 1977년 3월 3일, 토요일

보아 비아제로 자전거를 타고 가는 중에 서류를 모두 잃어버렸다.

76. 헤시피, 1977년 4월 4일, 월요일

마리아 니스가 서류를 모두 찾아주었다.

77. 헤시피, 1977년 4월 6일, 수요일

CELPE에서 마르셀로 선생님이 봐준 건강검진은 정상으로 나왔다.

78. 헤시피, 1977년 4월 13일, 수요일

항공 클럽에서 토니와 함께 자동차 극장에 갔다.

79. 헤시피, 1977년 4월 17일, 일요일
시드니를 만났다.

80. 헤시피, 1977년 4월 16일, 토요일
내 성교육 사전을 위한 연구를 시작했다.

81. 헤시피, 1977년 4월 19일, 화요일
데이브와 함께 아트 팔라시오 애스터 영화관에 갔다.

82. 헤시피, 1977년 4월 24일, 화요일
데이브와 함께 나왔다. 우리는 DEES, Livro7 그리고
아랍 식당에 갔다.

83. 헤시피, 1977년 4월 28일, 목요일
아트 팔라시오 영화관에서 유디클리드스를 만났다.

84. 헤시피, 1977년 4월 29일, 금요일
공산주의는 제한적이고 이기적인 마음을 드러내는 시스템이다.
나는 개인적으로 이 시스템에 절대 적응하지 못할 것 같다. 따라서
나는 선택의 자유를 주는 브라질에서 살고, 사랑한다는 사실에 대해
표현할 수밖에 없다. 자유와 나 자신에 대한 결정권은 인간에게
필수적인 요소다. 우리는 브라질에서 모든 것을 누리고 있는 것은 아니지만
기본적인 것은 가지고 있다. 공산주의에는 사회적 평등이 있다는 둥의
말을 하지만, 나는 그런 사회에서 어떤 인간도 행복하지 않다고
장담한다. 그것은 사회적으로 반인륜적인 시스템이다. 나는 현재 『중국의
아프리카 학생』An African student in China을 읽고 있다.

85. 헤시피, 1977년 4월 30일, 토요일
마리아 드 파티마와 연애를 시작했다.
헤시피에 곧 홍수가 날 것이라는 소문이 들린다. 천둥과 함께 많은 비.

86. 헤시피, 1977년 5월 1일, 일요일

아직 이른 아침이다. 홍수에 관한 이야기가 더 많아지기 시작했고, 라디오에서는 COPECIPE로부터의 소식을 보도하고 있다.오후 1시, 물이 불기 시작했다. 이미 많은 이웃들이 홍수 때문에 피해를 입었고, 상황은 점점 안 좋아지고 있다. 모우라 카발칸치 주지사는 피해를 입은 지역을 방문했고, 카르피나, 파우달로, 리모에로, 그리고 비토리아가 완전히 침수됐다는 것을 확인했다.

87. 헤시피, 1977년 5월 2일, 월요일

새벽 1시 30분, 물이 불기 시작했고 수위는 곧 최대 범람 지점에 이를 것이라 한다. 대략 15,000명의 피난민들이 생겼다.

88. 헤시피, 1977년 5월 4일, 수요일

마리아 드 파티마와 얘기를 하러 갔다.

89. 헤시피, 1977년 4월 5일, 목요일

데이브와 산토 아마로에 살고 있는 로질리니의 집에 다녀왔다. 버스 정류장에서 안나 마리아를 만났다. 내일 그녀의 아파트에 갈 것이다.

90. 헤시피, 1977년 4월 7일, 토요일
저녁에 파티마와 얘기하러 다녀왔다.
현대판 〈로미오와 줄리엣〉의 일종인 〈너와 함께 한 여름〉A Summer with
You의 시사회에 갔다.

91. 헤시피, 1977년 5월 18일, 수요일
시드니의 집에 위스키를 마시러 갔다.

92. 헤시피, 1977년 6월 30일
페드로 아그리피노와 '13th of May'에서 만났다. 빌라히카
호텔에서 디바와 저녁에 만났다.

93. 헤시피, 1977년 6월 10일, 금요일
'산타 마리아'에서 말린과 라니레이드를 만났다.

94. 헤시피, 1977년 6월 12일, 일요일
말린 소아레스와 사귀기 시작했다.

95. 헤시피, 1977년 6월 22일, 수요일
보아 비아제 해변가를 따라서 말린과 산책했다.

96. 헤시피, 1977년 6월 5일, 수요일
데이브의 브라질리아 집에 방문했다. 바디노를 만났다.
네시를 만났는데, 그녀는 임신 중이었다.

97. 헤시피, 1977년 6월 13일, 월요일
산타 마리아에서 루시아와 만났다.

98. 헤시피, 1977년 6월 23일, 금요일
안토니오, 파울로, 크루즈와 놀러 나갔다. 퀸 메리 한 병을 마시고,
'연인들의 구역'에 갔다. 크루즈의 집에서 자고 거기서 아침을 먹었다.

99. 헤시피, 1977년 6월 27일, 월요일
로자 마리아와 만났다. 그 후 그녀의 자존심은 그녀를 무심하게
만들었다.

100. 1977년 6월 27일, 월요일

심장병 전문의 프란시스코 지 아시 시모에스 박사가 세상을 떠났다.
너무 속상하다.

101. 1977년 6월 2일, 토요일

빌라 히카에서 조세 아우구스토를 찾고 있는 리타를 만났다.

102. 1977년 7월 7일, 목요일

길다와 말다툼을 했다.

103. 1977년 7월 10일, 일요일

라우라와 보아 비아제를 산책했다.

104. 1977년 7월 11일, 월요일

마르타와 만나서 맥주를 마셨다. 우리 관계의 시작

105. 1977년 7월 16일, 토요일

말린이 여행에서 돌아왔다. 우린 그녀의 집으로 갔다. 레인과 함께
집으로 돌아왔다.

106. 1977년 7월 17일, 일요일

세실리아.

107. 1977년 7월 18일, 월요일

SEMEPE—콘수엘로 박사—PRESERVE. 오늘 근무에서 제외되었다.

108. 1977년 7월 19일, 화요일

유니스를 다시 만났고 마리아 드 파티마와 이야기를 했다.

109. 1977년 7월 20일, 수요일

길다와 보아 비아제에 있는 해변을 산책했다.

110. 1977년 7월 22일, 금요일

유니스와 즐겁게 대화를 했다.

111. 1977년 7월 24일, 일요일

내 생일. 다른 날과 다름 없었다. 유난 떨지 않았다. 말린과
랜딜린이 선물로 키링을 줬다.

112. 1977년 7월 25일, 월요일

데이브의 집에 갔는데, 그는 네시와 함께 있었다.

113. 1977년 7월 28일, 목요일

말린과 보아 비아제에 있는 해변에 산책을 갔다.

114. 1977년 7월 29일, 금요일

길다와의 관계가 끝났다.

115. 1977년 7월 30일, 토요일

길다는 고이아니아로 이사 가기 전에 나를 보러 들렀다. 이로써
모든 것이 다시 시작되었다.

116. 1977년 7월 31일, 일요일

밤늦게 도시에서 돌아오다 버스에서 말린을 만났다. 밤에 만나자고
이야기를 나눴다.

117. 1977년 8월 1일, 월요일

오스발도의 집에 갔다.

118. 1977년 8월 2일, 화요일

말린과 이야기를 나눴다.

엘리에니르와 아우실리아도라를 만났다.

엘리에니르는 예쁘다.

오늘 저녁 마리아 드 파티마와 이야기하러 갔다.

119. 헤시피, 1977년 8월 3일, 수요일

가브리엘이라는 사람을 만났는데 흥미로운 사람이었다. 우리는
브라질 시사에 대해 이야기했다. 그는 바이아에서 일한다.
지오지니스가 고쳐준 라디오를 받았다.

120. 헤시피, 1977년 8월 4일, 목요일

나는 매력적인 것 같다. 잘생기지는 않았지만 섹시하며 말로
설명할 수 없는 특별함이 있다. 여자들과의 관계에서 그렇다. 내가
불러일으키는 관심과 감탄이 이를 증명한다. 내가 잘생기지 않았다고
말하는 것은 미적으로 생기지는 않았다는 것뿐이다. 콘셸에이로
아귀아르에서 루시아를 만나서 함께 걸었다. 몇 번의 키스와 포옹으로
관계가 시작되었다.

121. 헤시피, 1977년 8월 5일, 금요일

내 직장 루츠 페르난도 근처에 소박하고 겸손한 여자애가 산다.
그녀가 마음에 들어 말을 걸기 시작했다. 엘리아니. 나는 자주
성적으로 불만족이 된다. 안정기는 그리 길지 않다. 너무 불만족스러워서
자위를 해야 했다. 그제서야 안도감을 느꼈다.

122. 헤시피, 1977년 5월 6일, 토요일

행복과 기쁨을 동시에 느끼는 중이다. 뭔가 하고 싶은 게 있는 것 같은 기분이 들지만 뭔지는 잘 모르겠다! 오늘은 길다와 함께 'Fish Hole'에 갔는데, 그녀에게 거리감을 느꼈다. 더 이상 그녀를 예전처럼 좋아하는 것 같지 않다. 그녀는 파라치베로 이사를 갔고 그곳에서 살 계획이다. 나도 파라치베에 가서 같이 사는 것에 대해 이야기를 하는 데 동의할 수 없었다.

123. 헤시피, 1977년 8월 7일, 일요일

오늘 아침, 생일인 리디아와 말린의 친구와 점심을 먹으러 갔다. 점심식사 자체가 아니었다면 모든 것이 '고통'이었을 것이다. 모두 잡담이나 하고 있었고 음악은 메렝게 아니면 가피에라였다. 그리고 말린 N.과 친절한 테레자를 만났던 '성'에 갔다. 거기서 말린과 관계를 하고 싶었지만 실패했다. 그 날 저녁 다시 돌아갈 때 보아 비아제 터미널에 들러서 세실리아와 얘기했다. 집으로 돌아가는 길에 마리아 드 카르모와 마주쳤고 많은 이야기를 했다.

124. 헤시피, 1977년 8월 8일, 월요일

지자니라의 드레스를 받으러 피나에 들렀다. 내가 돌아왔을 때
새벽 1시까지 '임팔라' 앞에서 제피나와 잡담했다.

125. 헤시피, 1977년 8월 9일, 화요일

저녁에 말린을 만났고, 우린 해변에 산책하러 나갔다. 그녀는 나에게
키링을 선물로 주고, 수입품 가게에서 CR$25,00에 하나를 더 샀다.

126. 헤시피, 1977년 8월 11일, 목요일

〈빠삐용〉. 사랑, 이해, 충성, 친절, 자유의 가치. 이것은 현재까지
나를 가장 감동시킨 영화이자 줄거리(그리고 삶의 가치)다.
이 영화는 나를 좀더 사람으로, 더 인간으로 만들어준다!

127. 헤시피, 1977년 8월 13일, 토요일

오후 2시에 일(루츠 페르난도)을 끝냈다. 집에서 샤워하고 옷을 갈아입은 뒤 말린을 만나러 나갔다. 늦게 가긴 했지만, 그녀는 버스 정류장에 없었다. 나는 성에 가서 테레자를 만났고 그곳에 있었다. 말린이 도착했고 나, 그녀, 엘리아니 모두 들어갔다. 콤프레벰 마트로 갔다가 다시 돌아왔을 땐 말린 혼자 있었다. 우리는 점심을 먹었고 잠시 후 처음으로 섹스를 했다. 몇 분 후에 우린 두 번째로 했고, 첫 번째보다 더 몰입이 되었다. 첫 번째 경우엔 말린보다 먼저 가는 것을 피하려고 조심했었다. 이후 테레자가 왔고, 우리 네 명은 같은 침대에서 잤다. 아침 7시에 일어났다. 말린이 점심을 사러 나갔다. 점심을 먹었다. 말린은 마리에타와 함께 돌아왔고, 우리 모두 오후 3시에 나갔다. 말린은 내가 같이 영화관에 가지 않아 매우 화를 냈지만 나는 집에 가야만 했다.

128. 1977년 8월 14일, 일요일

마리아는 에스타 테레자 건물에 산다. 여자인데 마리아는 이상하게 행동했다. 그것은 내 평생 가장 저속한 섹스였다.

그녀는 어떠한 종류의 애무도 좋아하지 않았다. 그녀는 그저 다리를 벌리고 내가 넣길 바랄 뿐이다. 이야기를 나눠봤는데 그녀가 정신적인 트라우마를 갖고 있다는 생각이 들었다.

129. 헤시피, 1977년 5월 17일, 수요일

헤어지고 1년 후에 이라시를 다시 만났다. 그녀는 내가 이별 뒤 가장 그리워했던 여자들 중 한 명이다. 나는 그녀에게 매우 무례했지만 그녀는 나를 용서해줬고 우리는 곧 다시 함께할 것이다.

말린과 나 사이는 완전히 정리했다. 우리 연애의 끝이다.

130. 헤시피, 1977년 8월 18일, 금요일

1979년, 비토리아와 루이스 카를로스 교수(코르소 브라질 디렉터)는
내가 수업을 청강할 수 있도록 장학금을 주었다. 나는 그간 많은 이유로
청강을 하지 않았지만, 이제는 초대를 받아들이기로 했다.
우리는 자주 무엇인가 하길 원하지만, 다른 일을 해야 한다는 결론에
도달한다. 달리 말하자면, 할 수 있는 것을 떠나서 하고 싶은 마음이
관건이라 우리가 합리화할 수 있는 것, 또는 상황에 따라서 하게 되는
것들을 한다.

131. 헤시피, 1977년 8월 21일, 일요일
페르난도와 함께 외출했다. 우리는 피나에 있는 식당을 갔다.
쾌적하고 조용한 곳이었다. 정말 멋진 저녁이었다!

132. 헤시피, 1977년 8월 22일, 월요일
불안감이 엄습한다. 이유 없이 글을 쓰려고 할 때마다 괴롭고
불안해진다. 스스로를 해방시킬 방법을 알아내야 할 것 같다.
이런 기분이 들 때마다 나는 그저 신에게 나의 문제들에 대해
이야기한다. 마리아 드 파티마와 같이 있었다.

133. 헤시피, 1977년 8월 25일, 목요일
뭐라 말할 수 없는 불안감이 든다. 나는 거의 쉬지 않고 글을 쓰며 모든
것을 다 털어놓는다. 일기 쓰기는 큰 도움이 된다. 내가 스스로를 편안한
상태에 있도록 하는 무언가를 하고 있다는 기분이 들기 때문이다.
저녁에 데이브와 함께 헤시피의 SEMEPE를 갔다. 돌아와서
같이 애스터 영화관에 갔다.

134. 헤시피, 1977년 8월 28일, 일요일

Nautico와 Santa Cruz의 경기가 있는 아후다 경기장을 찾았다.
시코 프라가의 패널티킥으로 Nautico가 1:0로 이겼다.

135. 헤시피, 1977년 9월 1일, 목요일

보아 비아제에서 새벽 1시. 쉐일라는 슬픔과 외로움에 잠겨 나를
바라보고 있다. 우리는 친구가 되었고 늦은 밤까지 보아 비아제 대로를
걸었다. 우리는 밤늦게 집에 돌아왔고, 그땐 이미 새벽이었다. 보아
비아제에서 오전 10시, CELPE로부터 전화가 왔다. 성과가 있었다.
오후에 거기로 갔다. 내가 PRESEVE에서 통지를 받은 이후였다.

136. 헤시피, 1977년 9월 3일, 토요일

어제 새로운 삶이 시작되었다. 지금부터 모든 것이 바뀔 것이다.
이제 더 나아질 것이라니, 하느님 감사합니다! 나는 하느님에게
기도했으며 마침내 그가 대답했다. 조아오 지 바호스 센트럴 페르난디스
비에라에서 일을 시작했다. 나와 리아오라는 아주 좋은 사람 둘!
신이시여 감사합니다.

137. 헤시피, 1977년 9월 6일, 화요일

CELPE에 사인할 내 직업 카드를 제출했다.

138. 헤시피, 1977년 9월 7일, 수요일

늦은 밤에 이바닐도, 디잘마 그리고 다른 친구와 함께 맥주를 마시고 있었다. 이후 마리아를 만났고 집에 데려다 줬다. 그녀는 18살의 갈색 머리이며 누가 봐도 멋지고 섹시하다.

139. 헤시피, 1977년 9월 8일, 목요일

저에게 행복을 주신 하느님께 감사 드립니다. 슬프고, 우유부단하고, 불안한 순간들이 있지만, 저는 행복합니다. 감사합니다, 하느님.

140. 헤시피, 1977년 9월 11일, 일요일

나는 성적으로 만족감을 느끼지 못한다. 큰 걱정이다.

우리는 모두 인류세 난민이 될 수 있다

박범순

문화의 위기, 상상의 위기

세계적 문호 아미타브 고시Amitav Ghosh의 에세이 『거대한 교란: 기후변화와 상상할 수 없는 것』은 작가의 조상에 관한 이야기로 시작한다.[1] 지금은 방글라데시의 영토인 파드마강 기슭에 살던 그의 조상은 1850년대 중반 어느 날 폭우가 내려 강이 갑자기 흐름을 바꿔 마을 전체를 삼켜버리자, 간신히 살아남아 모든 것을 버리고 서쪽으로 수년간 이동하여 강의 상류에 해당하는 갠지스강 유역의 한 마을에 정착하게 되었다는 이야기다. 요즘 용어로 '생태적 난민'ecological refugee이 되었다는 것이다. 그는 이 이야기를 가족과 함께 증기선을 타고 파드마강을 여행하던 중에 아버지에게서 들었는데, 그 이후 본인의 어린 시절을 떠올릴 때마다 마치 강이 살아있는 것처럼 째려보며 "나를 알아보고 있니, 네가 어디에 있든지"라고 말하는 느낌이 들게 되었다고 한다.

'알아보다'라는, 영어로 'recognize'라는 동사는 어떤 의미를 내포하고 있을까? 알아보는 것은 새로운 발견이나 깊은 이해의 과정이 필요하지 않다. 말도 필요 없다. 영어의 첫음절 're'가 잘 나타내듯이, 이전에 알고 있던 것, 마음속 어딘가에 잠재되어 있던 것, 너무나 일상적이어서 느끼지 못하던 것을 재발견하는 과정이다.

고시는 졸지에 집과 이웃을 잃은 날 조상이 재발견한 것은 바로 강의 현존이었을 것이라고 상상한다. 삶의 일부였던 물이 삶을 송두리째 빼앗아갈 수 있다는 깨달음이다. 사실 공기도 그럴 수 있다. 1988년 아프리카 니오스호에서는 수십만 톤의 이산화탄소가 분출되어 그 지역 주민 천여 명과 셀 수 없을

1. Amitav Ghosh, *The Great Derangement: Climate Change and the Unthinkable* (Chicago: University of Chicago Press, 2016), 3-4.

만큼 많은 가축이 죽는 일이 벌어졌고, 이처럼 급격하게 일어난 것은 아니지만, 뉴델리와 베이징 주민들은 허파와 코에 염증이 생겨 병원을 찾을 때 공기 속에 보이지 않는 미세먼지의 현존을 느끼게 된다. 이러한 사례에서 고시는 자연에 존재하는 물질들, 즉 '비인간 현존물'nonhuman presence이라고 부를 수 있는 것들이 인간의 사고와 삶의 행로에 큰 영향력을 행사할 수 있다고 본다. "상상할 수 없는"unthinkable 방식으로.[2]

이 방식은 물질세계와 정신세계, 자연과 문화, 비인간과 인간을 나누는 데카르트적 이분법적 사고로는 설명할 수 없다. '근대성'modernity이 이런 사고에 바탕을 두고 있다면, 근대성과 함께 그것이 담보하고 있는 진보와 자유와 합리성과 같은 가치도 좀 더 비판적인 시각에서 봐야 할 것이다. 누구를 위한 진보와 자유와 합리성인지, 누구의 희생하에 가능한 것인지, 비인간 현존물들은 어떻게 반응할 것인지 따져봐야 하기 때문이다.

문학가로서 고시는 역사와 철학의 논의에서 한 걸음 더 나아가 왜 사람들이 비인간 물질의 행위성agency에 둔감한지 질문을 던진다. 생존을 위협하는 일이 벌어진 후에야 "전례 없는"unprecedented, "사실 같지 않은"improbable, "이상하고 묘한"uncanny과 같은 표현을 동원하여 설명하는데, 왜 이렇게 할 수밖에 없을까? 지구온난화로 인한 기후위기의 징후는 쌓여가는데, 아직 직접적인 피해를 받지 않은 사람들은 왜 이것을 위기상황으로 인식하지 못할까? 결정적인 과학적 증거가 부족해서일까? 인문사회과학적 연구가 뒷받침하지 못해서일까? 고시는 이를 문화의 문제로 본다. 한마디로 "기후위기는 문화의 위기이기도 하며, 따라서 상상의 위기다"라는 것이다.[3]

2. 같은 책, 4-5.
3. 같은 책, 9-33.

기후위기의 상상과 현실

기후위기가 왜 피부에 와닿지 않는 것일까? 기후 분야 세계
최고의 과학자들이 모여 방대한 전 지구적 데이터에 기반해
기후변화는 일어나고 있고 인간의 활동이 주요인이며 지금
당장 온실가스를 줄이기 위해 노력해야 한다고 경고음을
보내고 있는데, 왜 사람들은 무관심할까? 왜 머리로는 이해해도
마음속으로 받아들이기는 힘들까? 얼마 전 필자가 있는
센터에서 "기후위기와 에너지 전환"이란 주제의 컬로퀴엄이
열렸는데, 거기서의 한 장면이 이를 잘 보여준다. 초대된 연사는
에너지와 기후 정책을 연구하며 환경운동을 오래 하신 분으로,
기후변화 문제를 진단하고 에너지 전환이 무엇이며 왜 필요한지
조목조목 자세히 설명해주었다.[4] 연사의 발표 후 질의응답
시간이 있었는데, 한 학생이 일어나 지금이 왜 위기 상황인지
솔직히 잘 느껴지지 않는다고 토로했다. 요점은 태풍 피해와
같은 기후 관련 재난은 예전에도 있었던 것 아니냐는 것이다.

　　기후위기를 이야기할 때 많이 사용되는 이미지는
녹아내리는 얼음 위에 올라가기 위해 바둥거리는 북극곰
사진이다. 이와 함께, 지구상의 주요 도시가 물에 잠긴 상황을
상상한 이미지, 예컨대 물에 빠진 뉴욕 빌딩과 자유의 여신상
그림도 쓰이기도 한다. 그런데 이런 이미지는 기후위기의
실체를 잘 전달해주지 못한다. 왜냐하면, 여기엔 사람이 없기
때문이다.

　　기후변화로 인한 재난을 제대로 상상하기 위해선,
고시처럼 본인이 생태적 난민의 후손이라는 자각이 있거나,
자연의 현존을 직접 경험하거나(이를 정동 또는 감응, 영어로는

4.　　한재각, "기후위기와 에너지 전환," 카이스트 인류세 연구센터 콜로퀴움(2019. 10.
　　　10).

affection이라고 한다), 다른 사람의 경험을 공감할 수 있어야
한다. 집단적이든 개인적이든 사람이 포함된 이야기만이
호소력을 가질 수 있다.

2005년 8월 허리케인 카트리나가 미국 뉴올리언스를
강타한 이후 발생한 재난을 살펴보면, 기후위기가 어떤 식으로
전개될지 상상하는 데 도움이 된다. 이미 많은 사람의 기억에서
사라졌을 법한 이 사건은, 시의 80퍼센트가 물에 잠기고, 2만여
명의 주민이 실종되고, 확인된 사망자만 2천 명이 넘는 대형
자연재난이면서, 인명·재산 피해가 흑인에 집중되어 인종
갈등을 일으킨 사회 재난으로 잘 알려져 있다. 그런데 문제는
아직도 재난이 계속되고 있다는 점이다. 논란의 핵심은 복구
정책에 있는데, 허리케인을 피해 다른 곳에 있던 주민들이
돌아오는 과정부터 정책의 혼선을 볼 수 있었다. 하루아침에
난민 처지가 된 주민들은 수 주 동안 집이 어떤 상태인지, 언제
돌아갈 수 있는지, 그럴 가능성이 있을지조차 모르는 채 발을
동동거려야 했다. 그들은 새집증후군의 주원인으로 알려진
포름알데하이드가 남아있는 이동식 임시주택에 장기간
거주해야 했고, 효율성을 높이기 위해 영리 기업에 맡겨졌다고
하는 복구 프로그램에서 지원금을 받기 위해 3년 이상 기다려야
했고, 허리케인 피해를 거의 받지 않은 공공 자선병원이 문을
다시 열지 않는 것에 의아해했으며, 손상된 집에 거주하거나
재건축할 권리가 주민에게 있는지에 대한 논쟁에 휘말리게
되었고, 시에서 운영하는 공공 아파트에 살았던 4,500가구의
주민들(대부분 흑인)은 건물 철거 결정에 오도 갈 데 없는
상황이 되었다. 결과적으로 몇 년이 지난 후 뉴올리언스시의
백인 인구는 거의 예전 수준으로 회복했는데, 흑인 인구는
십만 명 정도 줄었다. 뉴올리언스 주민들은 허리케인이 닥친
순간보다도, 그 이후에 겪은 일들을 더 뼈아프게 기억하고

있었다.[5] 도시가 물에 잠긴 것은 허리케인 때문이라기보다는
제방을 쌓고 관리를 한 미국 공병단Army Corps of Engineers의
잘못이었다는 생각이 주민들 사이엔 이미 팽배해 있었는데,
그 이후에 벌어진 일들을 통해 더 확신하게 되었다. 그들에게
허리케인 카트리나 재난은 천재天災라기보다는 인재人災에
더 가까웠다.

이처럼 재난은 정치적이다. 바람과 폭우가 인종차별적이고
빈부격차를 인지할 리 만무하지만, 가난하고 차별받고 힘없는
사람들의 피해와 고통이 항상 크고 오래 간다.

허리케인 카트리나가 뉴올리언스를 휩쓸고 갔을 당시 이를
기후변화의 결과로 보는 사람은 많지 않았다. 하지만 14년이
지난 현시점에서 상황은 크게 바뀌었다. 다른 어떤 곳보다도
뉴올리언스는 지구온난화로 인한 변화를 가장 걱정해야 하는
처지가 되었기 때문이다. 최근 미국 공병단은 지구 해수면
상승과 루이지애나주가 가라앉고 있어서 뉴올리언스 지역
인명과 재산에 대한 위험은 더욱 커지고 있고, 2023년에
이르러서는 현재의 제방이 소위 100년 빈도의 홍수(매년
일어날 확률이 1퍼센트 미만의 홍수) 기준을 충족하지 못할 수
있다는 발표를 해서 많은 사람을 걱정에 빠지게 했다. 100년
빈도의 홍수 기준이 왜 중요한가? 만약 뉴올리언스가 이 기준을
맞추지 못하면, 연방정부에서 제공하는 보험에 들지 못하게
되고, 그렇게 되면 주민은 비싼 개인보험을 들거나 아무런 보험
없이 살아야 하고, 집값은 내려가는데 팔기도 힘든 상황에
이르게 되기 때문이다. 애초에 이런 염려를 하지 않은 것은
아니었다. 카트리나 재난 이후 제방을 더 높이 튼튼하게, 즉
400년 홍수빈도의 기준으로 개축하자는 의견이 있었지만,

5. Any Horowitz, "Don't Repeat the Mistakes of the Katrina Recovery," *New York Times* (Sept. 14, 2017).

막대한 비용을 부담스러워한 당시 부시 대통령 정부의 반대로 성사가 되지 않았다. 대신, 정부는 100년 홍수빈도 기준과 연방정부 보험 프로그램을 내세워 빨리 문제를 해결하는 길을 택했다. "악마의 거래"devil's bargain가 이루어진 것이고, 이것이 기후변화에 대한 대응을 잘하지 못 하게 한 결과를 낳게 된 것이다.[6]

뉴올리언스 주민들은 카트리나와 같은 큰 규모의 허리케인이 다시 찾아올 거라고 알고 있다. 그것이 지구온난화에 의해 촉발된 것이든 아니든, 주민들은 시가지가 물에 잠기고 사망자가 나오고 그 이후 복구하는 과정이 철저히 정치적일 것이라는 것도 알고 있다. 이것이 바로 그들이 허리케인을 알아보는recognize 방식이다. 생태적 난민의 길을 떠난 고시의 조상과는 달리, 그들은 재난에서 자연의 힘만이 아니라 인간 사회의 문제를 본다. 그들에게 기후위기는 정치 위기와 떼어서 상상할 수 없는 것이다.

아마존 화재와 캘리포니아 산불

2019년 여름과 가을 몇 달 동안 아마존 지역에 불이 나서 큰 논쟁거리가 되었다. 지구의 허파라는 별명을 가진 아마존의 열대우림은 이산화탄소를 흡수하고 산소를 뿜어내기에 지구온난화의 관점에서는 단순히 브라질 한 국가의 문제가 아니었기 때문이다.

아마존의 화재는 자연발생적으로 일어난 것이 아니라는 점에 주목할 필요가 있다. 열대우림 인근에 사는 주민들이

6. Andy Horowitz, "When the Levees Break Again," *New York Times* (May 31, 2019).

농작물 경작지를 확보하고 가축 방목지를 개발할 목적으로
불을 낸 것이다. 즉, 화전火田이다. 올해 갑자기 시작된 것이
아니라 매년 이맘쯤 남반구에 봄이 오기 전에 늘 하던 일이었다.
그런데 왜 올해 갑자기 쟁점이 되었을까? 브라질은 전통적으로
원자재와 농산물 수출에 의존하는 경제구조로 되어 있다. 이에
2000년부터 2014년까지 기계화된 대량 작물 재배를 할 수
있는 경작지 면적은 거의 두 배로 늘었다. 열대우림 벌채 면적과
화전의 횟수는 2004~2005년을 정점으로 하여 줄어드는
경향이었는데 올해 다시 많이 늘어났다. 경제개발을 최우선으로
하는 우파 대통령이 취임하면서 생긴 현상이다. 그는 환경 관리
예산을 대폭 줄이고, 화전과 같은 불법을 감시할 공무원들을
해고했으며, 환경범칙금을 줄이거나 탕감해주는 정책을 폈다.
경제를 활성화해서 12%에 이르는 높은 실업률을 잡겠다는
의지를 보였다. 마침 중국과 미국 사이에 벌어진 무역전쟁으로
중국에 콩을 대량 수출할 기회가 보이자, 늘어나는 화전을
수수방관한 것이다.[7]

　　이렇듯 아마존의 화재는 다분히 지역 주민의 경제 활동의
한 부분이자 국가 정책의 결과이다. 불을 피해 떠나는 생태적
난민은 없다. 희뿌연 연기가 지역을 뒤덮어도 주민은 남는다.
이미 온실가스를 많이 배출하는 나라로 알려진 브라질에서,
그 배출량의 46%가 화전에서 나올 정도로 심각해도, 사람들은
거기에 산다. 그들에겐 기후위기보다 경제 위기가 먼저다.

　　오히려 아마존 화재로 인한 지구 대기 오염과 그로 인한
기후변화를 걱정하는 사람들은 외부에 있다. 세계 선진국들의
모임인 G-7에서 화재 관리를 위해 200억 이상의 펀드를

7.　Editorial Board, "Without the Amazon, the Panet Is Doomed,"
　　The Washington Post (Aug. 5, 2019); Sergio Peçanha and Tim Wallace,
　　"Maps of Amazon Fires Show Why We're Thinking about Them Wrong,"
　　The Washington Post (Sept. 5, 2019).

내겠다고 했다. 하지만 몇 개의 선진국이 다른 나라의 경제
활동에 이런 방식으로 개입하는 것이 옳을까? 특히 이들
국가가 알래스카 산림의 벌채 산업에 대한 규제를 풀려고 하는
미국 정부의 정책에 대해선 아무런 반대 의견을 내지 못하는
상황에서 이중성을 보인다는 비판은 타당하다.[8]

　　비슷한 시기에 몇 달 동안 계속된 캘리포니아의 산불은
다른 측면에서 시사점을 던져주고 있다. 화재의 원인은
다양하다. 산불이 나자 곧 그 지역의 전기와 에너지를 공급하는
회사가 단전 조처한 것을 보면 송전 시스템에서 스파크가
원인일 수 있다. 누군가 방화했을 수도 있고, 캠핑하다가
부주의하게 버린 담배꽁초나 성냥이 원인일 수도 있다. 실제로
한 연구에 의하면, 수풀과 잔디가 있는 지역에서 화재가
시작되어 산으로 번져간 경우가 많다고 한다. 결국, 의도하지는
않았더라도 인간의 활동이나 인간이 설치한 사물이 주요
원인임은 틀림없다.[9]

　　화재의 직접적인 원인과는 별개로, 산불이 순식간에
광범위하게 번지는 것을 기후변화와 연결해서 생각하는
것은 어렵지 않다. 캘리포니아는 수년간 극심한 가뭄에
시달렸고, 비가 오면 짧은 기간에 폭우의 형태로 와서 산사태가
발생하기 일쑤였으며, 거의 매년 언례 행사처럼 바짝 마른
초목과 집을 태우는 대형 산불이 찾아왔다. 산불 진압에
투입된 소방수들은 거의 전쟁터를 방불케 하는 곳에서 일을
수행했고, 주민들은 이젠 잘 훈련받은 사람들처럼 소중한
것들을 챙겨 신속히 대피하는 방법을 체득하게 되었다. 그들은
기후위기가 이미 집 문 앞에 와있음을 알고 있다. "캘리포니아

8.　　같은 기사.

9.　　Amy Wilentz, "Can You Still #Resist When Your State's on Fire? A Postcard
　　　from the Californiapocalypse," *The New York Times* (Nov. 7, 2019).

종말"Californiapocalypse은 이미 벌어지고 있다고 말한다.[10]

최근 몇 년간 일어난 산불로 캘리포니아 주민 수천 명이 집을 잃었다. 호화 주택이든 이동식 간이 집이든, 산불은 부자와 가난한 사람을 가리지 않고 집어삼켰다. 그러나 그 이후 복구 과정에서 계층 간 차이가 극명하게 드러났다. 좋은 보험에 들었던 부자들은 그전보다도 좋은 집을 지을 수 있었고, 그렇지 못한 사람들은 거의 모든 것을 잃었다. 보험회사가 보험료를 올렸기 때문에, 보험을 아예 살 형편이 못 되거나 조건이 좋지 않은 것을 들 수밖에 없었다. 예컨대 레이크 카운티Lake County 지역 주민의 60%가 이런 상황이었다. 이들 중의 일부는 LA와 같은 대도시로 들어가서 홈리스homeless로 지내게 되었다.[11] 이 시대의 난민은 이런 모습이다.

흑설黑雪의 기억

2011년 3월 일본 후쿠시마현 해안을 휩쓴 쓰나미로 원자력발전소가 파괴되며 시작된 재난은 전 세계에 큰 충격을 안겨주었다. '사전예방 원칙'precautionary principle에 따라 원전을 안전하게 운영한다고 하더라도, 대규모 자연재해에서 촉발되어 급박히 돌아가는 상황에서 경제적·기술적·사회적 요인들을 모두 고려한 완벽한 답을 제시할 수 없음을 보여주었다. 그리고 그 여파는 다양한 형태로 지금까지 계속되고 있다.

10. 같은 글; Henry Fountain, "How Climate Change Could Shift California's Santa Ana Winds, Fueling Fires," *The New York Times* (Nov. 5, 2019); Robert Spangle, "My Neighborhood Was on Fire. My Neighbors Came Together to Save It," *The New York Times* (Nov. 6, 2019).

11. Thomas Fuller, Julie Turkewitz, and Jose A. Del Real, "Despair for Many and Silverlings for Some in California Wildfires," *The New York Times* (Oct. 31, 2019).

후쿠시마 원전 사고를 기억하는 방식은 다양하다. 쓰나미의 무시무시한 힘을 떠올리는 사람, 발전소 폭발로 솟아오르는 연기를 기억하는 사람, 인간의 접근이 불가능해진 발전소의 주변과 내부에 투입된 로봇의 활약이 인상적이었던 사람, 재난에 침착히 대처하는 주민들의 자세에 감명받은 사람, 히로시마와 나가사키에 투하된 원폭에 이은 제3의 원폭이라고 생각하는 사람, 탈원전의 계기로 삼아야 한다고 주장하는 사람 등, 여러 방식으로 그날이 기억되고 논의되고 있다.

발전소가 위치한 해안에서 조금 떨어진 곳의 주민은 어떻게 기억할까? 20km권 밖에 있는 이타테 마을에 살던 주민의 토루 안자이의 기억은 조금 다르다.

> 안자이 씨는 그날을 '흑설'黑雪, black snow로 기억한다. 그는 2011년 3월 12일 폭발음을 들었다. 후쿠시마 원자력발전소 쪽에서 검은 연기가 올랐다. 철이 타는 냄새가 마을 곳곳에 진동했다. 이내 비가 내렸다. 비는 눈으로 바뀌었다. 눈은 검었다. 난생처음 보는 검은 눈은 안자이 씨를 불길한 예감에 사로잡히게 했다. 불길한 예감은 들어맞았다. 검은 눈이 마을에 내린 뒤 안자이 씨는 피부에 찌릿찌릿한 통증을 느꼈다. 해수욕하다 햇볕에 탄 듯한 느낌이었다. 양다리는 탄 것처럼 까매졌다가 하얗게 벗겨졌다. 약을 발라야 피부가 벗겨지는 걸 막을 수 있었다.[12]

12. 이철한, 「후쿠시마 주민 토루 안자이의 비극: '국가는 우리를 버렸다'」, 『그린피스』(2019. 7. 19) <https://www.greenpeace.org/korea/update/8423/blog-ce-the-tragedy-of-fukushima-residents-anzai/> (2019. 11.1 접속).

그 뒤 안자이는 후쿠시마 원전 사고를 온몸으로 겪었다. 두통, 어깨 결림, 탈모, 뇌경색, 심근경색이 찾아왔다. 사고 발생 3개월 만에 고향을 떠나 다른 곳에 이주해야 했고, 8년이 지난 후 일본 정부로부터 귀향을 권유받고 있다. 방사성 물질을 제거하는 제염 작업을 마쳤으므로 돌아가도 된다는 안내 속에는, 내년 도쿄올림픽을 앞두고 선전하려는 목적이 있음을 잘 알고 있다. 귀향, 실제로는 '재이주'라는 표현이 더 적절할 이 정책에는 강제적인 요소도 들어있다. 2019년 3월부터 피난 주민을 위한 가설 주택에 사는 사람들에 대한 집세 지원을 전면 중단한 것이다. 그런데도 주민들은 귀향을 꺼려 돌아간 사람은 사고 전 6,300여 명 중에 300명 정도이고, 대부분 60세 이상 고령인이다. 그들은 마을 80% 이상이 산림으로 덮여있는 지형 특성상 제염 작업이 쉽지 않고 따라서 안전하지 않을 것임을 알고 있기 때문이다. 실제로 이곳은 방사선 노출에 대한 국제안전 기준치의 100배에 이르는 수준이다.[13]

안자이는 증언한다. "아무 잘못 없이 고향에서 쫓겨났다. 괴로웠다. 고향은 오염됐고 목숨을 잃은 주민도 있었다. 정부가 뒤늦게 피난하라고 해서 고향에서 나왔다. 그런데 이제 돌아가라고 한다. 방사성 오염이 극심한 곳으로. 어찌해야 할지 모르겠다. 분하다. 정부에 여러 차례 탄원했지만, 정부는 듣지 않는다. 우리 청원은 국가에 닿지 않는다. 국가는 우릴 버렸다."[14] 안자이와 같은 후쿠시마 피해 주민은 새로운 형태의 난민이다.

13. 같은 글; 최경숙, 「체르노빌보다 후퇴한 후쿠시마 피난 정책」, 『환경운동연합』(2019. 2. 19), <http://kfem.or.kr/?p=197115> (2019. 11. 1 접속).
14. 이철한, 「후쿠시마 주민 토루 안자이의 비극」.

'인류세 난민'

인간의 활동으로 지구 시스템에 큰 변화가 일어나 지질학적
시대 구분을 새로 해야 할 정도가 되었음을 나타내기 위해
제안된 인류세 개념은 21세기 재난에 대해 어떤 통찰을
제공할 수 있을까? 허리케인, 폭우, 산불은 인간이 배제된
'자연현상'으로 보기 힘들고, 물, 공기, 풀, 나무 등의 물질뿐만
아니라 제방, 댐, 빌딩, 공장, 도로 등의 인공물과 매개하여
나타나는 매우 복합적인 현상이다. 사회에서의 대응 방식과
복구 과정 또한 재난의 연장선상에서 봐야 할 것이다. 인류세
개념은 비인간 현존물의 행위성을 받아들이고 인간과 비인간
행위자 사이의 네트워킹을 이해하는 데 도움이 된다. 다시
말해, 인류세 논의는 단순히 손상된 지구 시스템을 어떻게 고쳐
살 것인가에 대한 고민에서 그치지 않고, 인간 자신과 주변을
새롭게 인식하는 사고 전환을 요구한다.

　기후위기가 인류세의 중요한 요소 중의 하나라면,
이 위기를 이미 겪고 있거나 앞으로 경험할 수도 있는 사람들을
지칭하는 새로운 용어를 제안할 필요가 있다. 고시의 조상을
언급할 때 사용한 '생태적 난민'이나 최근 논의되고 있는 '기후
난민'climate refugee과 같은 표현은 '이동성'mobility을 전제로 하고
있다.[15] 과연 21세기 지역 간, 국가 간 정치경제 관계 속에서
이동성이 담보될 것인가? 북극의 얼음이 녹아 주요 도시가
물에 잠기고 시베리아와 캐나다의 동토가 녹으면, 새롭게 경작
가능한 지역을 찾아 고지대로 또는 국경을 넘어 이주하는 것이
가능할 것인가?

15.　기후 난민과 이동성에 관해선 Andrew Baldwin, Christiane Fröhlich, and Delf
Rothe, "From Climate Migration to Anthropocene Mobilities: Shfiting the
Debate," *Mobilities* 14(3)(2019): 289-297 참고.

아주 불가능한 시나리오는 아니지만, 이렇게 단순하게
진행될 것 같지 않다. 이보다는, 아마존의 화재와 캘리포니아
산불의 경우에서 볼 수 있듯이, 어떤 불은 기후변화의 원인을
제공하고 다른 것은 기후변화에 기인한 것일 수 있을 텐데,
난민이 갈 수 있는 곳은 많지 않다. 물로 인한 재난 상황도
비슷하게, 어떤 지역은 태풍과 홍수로 물에 잠기고 다른 지역은
극심한 물 부족으로 곤란을 겪는 현상이 함께 일어날 수 있는데,
난민의 옵션은 많지 않다. 뉴올리언스 경우가 잘 보여주듯이,
다른 데 잠시 거주하던 난민은 살던 곳으로 돌아와서 불평등,
불공정, 무관심 속에 고통을 견디어 내야 할 것이다. 그들에게
복구 과정은 또 다른 형태의 재난일 것이고, 부실한 복구는
새로운 재난을 예고할 것이다. 후쿠시마 원전 사고 이후,
이주와 재이주를 둘러싸고 난민과 정부 사이의 갈등은 생태적
난민이나 기후 난민 이상의 포괄적 개념을 요구한다.

　나는 인류세 시대에 볼 수 있는 난민을 가리켜 '인류세
난민'Anthropocene refugee라는 용어를 제안한다. 지역적으로
이동성이 상당히 제한된 피난자, 그로 인해 새로운 형태의
재난과 위험을 끌어안고 살아야 하는 사람을 뜻한다. 좀 더
범주를 넓혀 행성적 차원에서 볼 때, 궁극적으로 인류는 모두
지구에 갇힌 '인류세 난민'으로 볼 수 있을 것이다. 기후위기가
추상적으로 느껴지는 사람은 인류세 난민을 상상하면 된다.
이런 난민은 이미 주변에서 어렵지 않게 볼 수 있다.

인류세를 빠져나오기

최유미

인류세

2012년 미국 지구물리협회의 학술대회에서 복잡계의
엔지니어인 브래드 베르너Brad Werner는 주목할 만한 연설을 했다.
그는 자본에 의한 무차별적인 자원 고갈로 '지구-인간'이라는
시스템 자체가 위기에 처했다고 보고하면서, '저항!'Revolt!만이
가장 과학적인 해결책이라고 제시한 것이다.[1] '저항'이라는 말은
더 이상 낯설지 않지만 과학학술발표에서 이런 이야기가 나올
만큼 지구 시스템의 위기는 임박해 있는 형편이다.

'인류세'Anthropocene는 이 위기를 단적으로 표현하는
말이다. 원래 이 용어는 미시간 대학의 생태학자이자 담수
분야의 전문가인 유진 스토머Eugene Stoermer에 의해 1980년대에
만들어진 용어다. 스토머는 인간의 행위가 지구에 끼치는
변형 효과가 급격히 증대하고 있다는 것을 보여주기 위해
이 용어를 제안했지만 당시에는 큰 반향을 얻지 못했다.
하지만 2000년부터 상황은 급변했는데, 노벨상 수상자이자
대기 화학자인 파울 크뤼천Paul Crutzen이 스토머의 제안에
동조하면서부터다. 인류세가 새로운 지질학적 시대로 채택될
것인가는 아직 미지수지만,[2] 비공식적인 용어로 통용되면서
이미 과학 프로젝트뿐 아니라, 예술, 사화과학, 인문학
담론들에서 핵심적인 위치를 차지하고 있다.

인류세는 그 지질학적인 엄밀성은 차치하고, 그 용어의
정치적인 함의 때문에 찬반양론이 팽팽하다. 이 용어에

1.　　Donna Haraway, *Staying with the Trouble* (Durham: Duke University Press, 2016), 47.
2.　　2016년 8월 케이프타운에서 열린 제35차 세계지질학총의의 인류세 워킹 그룹의 투표에서 인류세라는 용어의 사용이 30:3의 비율로 통과되었다. 앞으로 층서소위원회 등 많은 전문위원회와 총회의 투표를 통과해야 하기에 이 용어가 공식화되기까지는 많은 시간이 소요될 것으로 예상되고, 결국 통과되지 않을 수도 있다.

찬성하는 쪽의 절반 정도는 인류세라는 용어가 인간중심주의가
끼친 폐해를 웅변적으로 경고하고 지적하는 말이라 여긴다.[3]
그래서 이 용어를 통해 손상된 지구의 위급성에 주의를
환기시키고, 인간중심주의 이후Post-Humanity를 위한 탈출구를
만들어보려고 한다. 하지만 이 용어에 찬성하는 절반 정도는
호모사피엔스라는 종의 행위로 이 문제를 보고 있다. 이들 중
일부는 인류세를 축복해야 할 사건으로 보고, 위대한 인류세를
환영하기까지 한다. 이들이 보기에 인류세는 인간Anthropos이
드디어 지구라는 행성의 진정한 관리자로 우뚝 선 징표다.
스스로를 에코모더니스트라고 칭하는 일군의 생태주의자와
지식인은 앞으로 인류는 놀라운 기술들을 이용해 지구라는
행성을 더욱 살 만한 곳으로 만들고 번성시킬 수 있을 것이라고
확신하면서 〈에코모더니스트 선언문〉을 발표하기도 했다.[4]

하지만 인류세라는 용어를 찬성하는 쪽이 모두 순진한
기술지상주의자만은 아니다. 『인류세—거대한 전환 앞에 선
인간과 지구 시스템』의 저자 클라이브 해밀턴Clive Hamilton은
에코모더니스트뿐만 아니라 인류세를 반대하는 논거와
포스트휴머니티에 관련된 논의를 싸잡아 비판하면서, 그런
한가한 논의는 걷어치우고 인간의 영향력이 지구 시스템에
영향을 줄 정도가 되었다는 것을 똑바로 직시하고, 능력에
걸맞는 책임감을 갖자고 주장한다. 그런데 그의 논의 역시
누가 어떻게 책임을 질 것인가, 혹은 누구에게 책임을 물을
것인가는 모호하다. 지금은 기후 관리를 위해서 대기에 황산염
에어로졸을 뿌리자는 이야기가 지구공학적으로 검토되고 있고,

3. Donna Haraway, *Manifestly Haraway* (Minneapolis: Minnesota University Press, 2016), 238. 캐리 울프(Cary Wolf)는 해러웨이와의 인터뷰에서 베를린에서 열린 인류세 컨퍼런스에서 인류세라는 용어의 문제에 관해 토론했던 이야기를 해러웨이에게 전했다.

4. http://www.ecomodernism.org/manifesto-english

침몰 직전의 지구에서 탈출하기 위해 노아의 방주를 방불케
하는 우주선 개발이 나사에서 시도되고 있다. 하지만 이러한
테크노사이언스의 기획들에서 누구의 하늘 위에 에어로졸을
뿌릴 것인지, 누가 노아의 방주에 탈 것인가, 혹은 에어로졸이
만들어 낼 바람직하지 않은 귀결은 누가 겪을 것인가가 문제다.

자본세, 플랜테이션세

페미니스트 이론가이자 과학사학자인 도나 해러웨이Donna
Haraway는 인류세라는 용어에 반대하는 쪽이다. 그것은 저항을
불가능하게 하는 용어기 때문이다. 이 위기의 많은 것을 인간이
초래한 것은 맞다. 하지만 지금의 위기를 호모사피엔스이라는
종의 행위로 돌리는 것은 많은 것을 호도하는 것이다. 무엇보다
지구에서 태어나서 사는 많은 생물종 중에 유독 호모사피엔스만
존재 자체가 지구에 해를 입힌다는 것은 이상한 구도이지
않은가? 그것은 기독교인들의 원죄에 대한 뿌리 깊은 믿음과
상당히 동형적이다. 인류세라는 용어는, 인간의 원죄와 종말의
신화를 유포하는 것으로만 그치지 않고, 이 파괴를 야기한
구체적인 행위를 사라지게 하는 효과를 낸다. 가령 화석연료
채굴에서 막대한 이익을 남기는 에너지 기업과 국가자본,
그리고 엄청난 에너지를 소비하는 대도시 사람들에게 전기를
공급하기 위한 엄청난 파괴 행위가 호모사피엔스 일반의 행위
뒤로 숨게 되는 것이다.

　「제3의 탄소 시대」라는 환경 관련 보고서[5]는 왜 이 위기의
사태를 인류세로 명명하면 안 되는지를 분명하게 보여주는 것

5.　Michael Klare, "The Third Carbon Age", *Huffington Post*,
　　August 8, 2013.

같다. 이 보고서는 세계 각국의 정부와 유수의 에너지 기업이
이 지구에 마지막 남은 화석연료 한 방울까지 남김없이 추출하기
위해 얼마나 각축을 벌이는지를 자세히 보고한다. 물론 이들
국가와 기업은 재생 가능 에너지에도 막대한 투자를 한다.
거기에도 나름의 상당한 이익이 있기 때문이다. 하지만 이들은
마지막 남은 화석연료를 서로 차지하기 위해 어떤 극단적인
방법도 서슴지 않는다. 일례로 새로운 화석연료로 각광받는
셰일가스의 추출을 들 수 있다. 수압파쇄hydro-fracking라 불리는
이 공법은 암석 사이사이 스며있는 셰일가스를 추출하기 위해
고압의 액체를 지하 깊숙이 분사해서 심층의 광물들을 깨트린다.
그런데 지하에는 셰일가스만 있는 것이 아니라 지하수도 있고,
그 지표에는 사람과 동물이 산다. 고압으로 분사되는 액체는
지하수를 오염시키고, 심층의 광물층이 붕괴되면서 지반 침식을
일으킨다. 그 지표면에서 물을 마신 가축과 사람들은 병들거나
죽고, 지반 침식으로 거기서 살지도 못한다. 여기서 누가 이익을
얻고 누가 피해를 당하는가? 인류세라는 일반화된 용어는
이런 질문을 숨겨버린다. 좋은 질문이 없으면 좋은 응답도
불가능하다. 그래서 해러웨이는 이 파괴를 지칭할 수 있는 말은
자본세Capitalocene임을 주장한다.

하지만 해러웨이는 자본세라는 단 하나의 용어로는
이 급격한 변화와 파괴의 시대를 지칭할 수 있다고는 여기지
않는다. 사실 자본세라는 말은 인류세라는 말만큼은 아니지만
여전히 너무 큰 말이다. 선진국이든 개발도상국이든 자본주의적
생활방식이 보편화된 지금, 자본주의가 문제라는 말은 자칫
구체적인 응답을 어렵게 만들 수도 있다. 그래서 해러웨이는
시장이 문제가 아니라 이익이 되는 것이라면 그것이 무엇이든
마지막 한 방울까지 짜내려는 자본의 끝없는 이익추구가
문제라는 점을 분명히 한다. 그러한 이익 추구가 무엇을

어떻게 바꾸었는지를 물어야 한다. 지구 환경의 급격한 변화는 화석연료의 남용 때문만도 아니다. 이른바 플랜테이션 농업이라고 부르는 단일 작물의 대규모 재배도 생물 다양성에는 치명적이다. 18세기 카리브해 지역의 사탕수수 플랜테이션을 비롯해서 21세기 인도네시아의 팜 농장까지 돈이 되는 단일 작물을 재배하기 위해 다른 많은 것들이 제거되었다. 해러웨이는 이를 플랜테이션세Plantationocene라고 명명한다.

인류세라는 용어로는 수압파쇄와 단일 작물 재배로 누가 이익을 얻고 누가 피해를 당하는지를 구체적으로 드러내지 못한다. 인류세라는 용어가 문제적인 또 하나의 이유는 지구에 사는 거주자들의 상호의존성을 가려버리는 말이기 때문이다. 인간은 자신의 주변에 영향을 미치는 존재일 뿐만 아니라 영향을 받는 존재다. 그러나 이것은 너무도 쉽게 망각된다. 그래서 위기에 대한 해결책으로 나오는 것은 자연과 문명 사이의 담을 더욱 높이는 일이다. 그래서 한쪽에서는 멸종위기종의 유전자를 유전자은행에 보관하고, 다른 한쪽에서는 표준화된 유전자의 작물만을 심기가 강요되는 모순적인 실천들이 반복된다. 이때 담장 밖의 자연은 언젠가는 인간을 위한 자원이 될 수 있는 저장고일 뿐이다. 그러나 이 높은 경계에도 불구하고 경계의 가장자리에서는 뒤죽박죽의 얽힘이 일어난다. 인류학자이자 버섯 애호가인 안나 칭Anna Tsing은 인간의 본성은 종간의 관계라고까지 주장한다.[6]

인류세라는 용어의 또 다른 문제는, 이 용어가 지금 우리에게 꼭 필요한 복구를 위한 노력보다는 이미 정해진 결말을 위해 보고서를 쓰는 데 힘을 허비하게 한다는 점이다. 인류세의 시작을 언제로 볼 것인가에 관한 논쟁이 대표적이다.

6. Anna Tsing, "Unruly Edges: Mushrooms as Companion Species," *Environmental Humanities* 1 (2012): 144.

인류세의 시작을 호모사피엔스가 나타나서 경작을 시작한 때로
볼 것인가 아니면 200년 전의 산업혁명으로 볼 것인가, 아니면
1945년 원자폭탄 투하일로 볼 것인가는 지질학적인 시간을
결정하는 중요한 논점이다. 하지만 이는 지구의 파괴는 경작이
시작되면서부터 이미 결정되었거나, 증기기관이 발명되면서
이미 결정되었음을 말하는 것이기도 하다. 인류세의 이름으로
진행되는 그 많은 프로젝트의 결론은 이미 정해져 있다;
모든 것은 지구에 인간 종이 생겨난 때문이고(혹은 산업혁명
때문이고), 그로 인한 글로벌 환경 위기 때문이다. 해러웨이는
인류세라는 이름 하에서는 예정된 결론의 뻔한 보고서를 쓰느라
정작 필요한 일은 하지 못한다는 점을 개탄한다.

이런 관료주의 외에도 인류세라는 용어의 가장 나쁜
점은 게임 끝이라는 종말론적이고 냉소적인 태도를 유포하기
쉽다는 점이다. 그것이 지구의 생태를 진심으로 걱정하는
태도일지라도, 그 위기가 아무리 심각한 것일지라도 이런
태도는 좋지 않다. 절박하게 위급성을 느끼고, 결말이 정해져
있지는 않지만 복구의 노력을 다하는 것과, 동일한 절박감을
느끼는 것이지만 냉소적인 태도를 취하는 것 사이에는 커다란
차이가 있다. 이런 냉소적인 태도는 개인적인 절망감으로
그치지 않고, 부활을 위해 고군분투하는 노력, 그 협력적인 실천
능력마저 잠식해버린다. 우리에게 필요한 것은 냉소가 아니다.
미래는 아직 결정되어 있지 않다. 해러웨이는 아직도 가능할지
모르는 부활을 위해 우리는 복수 종들의 협력적인 실천을
육성해야 한다고 호소한다.

쑬루세

지금의 위기를 새로운 지질학적 시대로 보기보다는 K-Pg 경계 같은 경계적 사건으로 봐야 한다는 견해들이 있고, 해러웨이도 이 견해에 동의한다. 이 견해에 따르면, 지금은 오래 지속된 온화한 기후의 홀로세Holocene에서 다른 지질학적 시대로 넘어가는 전환기다. K-Pg 경계는 약 6600만 년 전 일어난 대멸종 사건으로, 이 사건을 전후로 중생대와 신생대가 나뉜다. 공룡이 멸종한 것도 이때다. 그러나 그 엄청난 대멸종 이후에도 지구의 복수종 생물들이 다시 번창했다. 레퓨지아refugia가 남아 있었기 때문이었다. 레퓨지아는 기후변화를 비롯한 극심한 환경 변화가 비켜간 지역을 가리키는 지질학적 용어다. 다른 곳에서는 멸종된 생물들이 거기서는 살아남을 수 있었기에 레퓨지아는 지질학적인 피난처다. 안나 칭은 인류세라 불리는 폭력적인 사태의 심각성은 레퓨지아가 깡그리 붕괴되고 있는 현실에 있다는 점을 지적한다. 칭에 따르면, 마지막 빙하기 이후 지금의 홀로세까지, 지구 곳곳에는 풍성한 레퓨지아들이 있었고, 그 레퓨지아들 덕분에 풍성한 생물 다양성이 유지될 수 있었다. 그런데 인류세, 자본세, 플랜테이션세라 명명되는 이 사건들은 그 풍성했던 레퓨지아들을 파괴하고, 피난할 수 있는 시간을 파괴한다는 것이다. 해러웨이는 이를 "이중의 죽음"[7]이라고 말한다. 위기에 처한 생명이 죽고, 세대로 계속될 그들의 계속성이 중단된다는 의미다.

피난처가 붕괴되는 현실은 인간도 예외가 아니다. 역사상 전쟁과 기아와 역병이 없었던 적은 한 번도 없었다. 정치는 매번 실패했고 그때마다 무고한 사람들이 죽음으로 내몰렸다.

7. Donna Haraway, *Staying with the Trouble* (2016), 177. 이 용어는 Deborah Bird Rose의 것이다.

그럼에도 불구하고 지금까지 인간의 역사가 이어져 올 수 있었던 것은 곳곳에 있었던 피난처 덕분이었다. 전쟁을 피해, 지배자의 수탈을 피해, 사람들은 임시로 몸을 숨겼다. 어떻게든 살아남기만 한다면 다시 번창의 기회는 올 수 있었기 때문이다. 하지만 지금은 사정이 다르다. 강고한 국경이 이 피난처들을 파괴하고 있기 때문이다. 국가에 의해 점유되지 않은 지역은 없고, 출입을 위해서는 해당 국가의 승인을 받아야 한다. 내전을 피해, 정치적이거나 종교적인 핍박을 피해, 경제적인 사정으로, 오늘도 많은 사람들이 목숨 걸고 국경을 넘는다. 하지만 그들을 받아주는 곳은 거의 없다. 그들은 위험한 자들이고, 나의 일자리를 빼앗을 자들이라는 혐오가 만연하기 때문이다. 인류세 혹은 자본세는 지질학적인 문제만이 아니고, 생태학적 문제만도 아니다. "바로 지금, 지구는 인간이든 아니든 피난처 없는 난민들로 가득하다."[8]

　　해러웨이는 인류세와 자본세, 플랜테이션세와 같은 경계적 사건을 빠져나올 이야기를 위해서 '쑬루세'Chthulucene라는 용어를 제안한다. 쑬루chthulu라는 말은 땅 속의 것이라는 의미가 있는 그리스어 어원 쏘닉chthonic에서 왔는데, '피모아 크툴루'Pimoa Cthulhu라는 거미의 학명에서 아이디어를 얻은 것이다.[9]

8.　　같은 책, 100.

9.　　피모아 크툴루가 학명인 거미는 해러웨이가 표현하고 싶은 촉수적 사유에 꼭 맞는 생물이다. 하지만 크툴루세라고 부르기에는 좀 난감한 면이 있었는데, 그것은 미국의 호러 SF 작가 러브 크래프트(H. P. Love Craft)의 소설 속에 나오는 여성혐오주의자이자 인종주의자인 괴물 크툴루(cthulhu)와 같은 철자이기 때문이다. 페미니스트인 해러웨이가 여성혐오주의자이자 인종주의자인 괴물의 이름을 새로운 시대의 이름으로 할 수는 없다. 그렇다고 거미를 포기할 수도 없는 노릇이다. 해러웨이는 거미의 학명을 아예 피모아 쑬루(Pimoa chthulu)로 바꿔버린다. 크툴루의 어원이 싸닉(chthonic)에서 왔기 때문에 그리스 어원에서 chth를 가져와서 다시 작명을 한 것이다. 그런데 자세히 보면, 크툴루(cthulhu)의 철자에는 h가 있지만 쑬루(chthulu)에는 없다. 그리스 문법으로는 chthulhu라고 쓰는 것이 맞지만, 이 문제적 그리스 어원을 그대로 갖다 쓰기에는 아무래도 심사가 편치 않았던 게다. 그래서 해러웨이는 h를 빼버리면서 기어코 그리스어의 오염을 감행한다. 이는 어쩔 수 없을 때는 한번 더럽히기라도 하자는 해러웨이식의 메타플라즘이다.

거미는 촉수가 여덟 개이고, 특정한 지역에 살지만 여기저기
여행을 다니는 생물이다. 이 거미가 해러웨이에게 촉수적인
사유tentacular thinking라는 개념을 주었다. 촉수적인 사유는 연결
관계를 생각하는 사유다. 거미는 단지 여덟 개의 한정적인
다리를 가졌기에 이 연결을 위해서는 저 연결을 끊어야 한다.
가령, 미세먼지를 감축하기 위해서는 화석연료 사용을 줄일
수 있도록 정책이 수반되고, 적정한 사용을 강제할 수 있는
요금체계도 수정되어야 되는 것이지, 싼 에너지의 편리는 계속
누리면서 미세먼지를 감축할 수는 없는 노릇이다.

　　또한 촉수적인 사유에서 중요한 것은 촉수가 곧
다리이기도 하다는 것이다. 거미는 이곳저곳을 여행한다.
촉수적인 사유는 마치 거미가 여행하는 것처럼 멀리 떨어진
것과도 연결을 만든다.『피타고라스의 바지』를 쓴 과학
저술가, 마거릿 버트하임Margaret Wertheim과 그의 쌍둥이
자매이자 시인인 크리스틴 버트하임Christine Wertheim은 바다의
산성화로 죽어가는 산호군락을 위해 미술 전시를 기획했다.[10]
산호들이 죽으면 그 속에 얽혀 사는 생물들이 죽고, 그 생물들의
채취에 얽혀 사는 인간들의 삶이 궁지로 내몰린다. 이들은
코바늘뜨기로 산호를 만들어서 전시하기로 했다. 코바늘뜨기의
코드는 열을 추가할 때마다 일정하게 코를 늘려주면 되는
간단한 것이었다.

　　하지만 전시를 위해 미술관을 가득 채울 많은 양의 산호초
코바늘뜨기가 필요했다. 이들은 인터넷을 통해 프로젝트를
제안했고, 전 세계 27개국의 8,000여 명의 공예가들이 이에
응답했다. 이들의 첫 전시가 2007년 피츠버그 위홀 뮤지엄과
시카고 문화센터에서 열렸고, 전 세계에서 보내온 산호초와

10.　　같은 책, 76-81.

해양 생물 코바늘뜨기 공예품이 전시장을 가득 메웠다.
버트하임 자매는 바다에 직접 뛰어들지 않는 방식으로
산호와 연결되었고, 전 세계의 수많은 공예가와도 연결되었다.
해러웨이는 이들의 코바늘뜨기를 "분노와 사랑의 루핑"이라고
불렀다. 크로셰 산호가 바다 생물들의 피난처가 되어 준 것처럼,
전 세계 수많은 공예가와 협업하여 이루어낸 버트하임 자매의
크로셰 산호 전시는 산성화로 신음하는 산호들의 피난처가
되어 줄 것이다. 쑬루세는 거미의 촉수처럼, 새로운 연결을
만드는 시대, 끊어진 연결을 다시 복원하는 시대, 피난처를
복구하는 시대다.

"자식이 아니라 친척을 만들자"

해러웨이는 쑬루세를 열기 위한 가장 긴급한 과제로 친척을
만들 것을 주장한다. 그것의 슬로건은 "자식이 아니라 친척을
만들자!"[11]다. 2019년 현재 세계 인구는 77억이 넘는 것으로
추산되고 있다. 1960년에서 지금까지 거의 10년에 10억 명의
인구가 증가했다. 1804년에 10억 명이던 세계 인구는 200여
년 사이에 일곱 배 이상의 증가세를 보인 것이다. 너무 많은
인간의 수가 인간과 결부된 많은 생물 종들을 위기에 몰아넣고
있는 것이 사실이고, 너무 많은 아이들이 잘 양육되기 힘든
형편에 놓여 있다. 이처럼 폭발적으로 증가하는 인간의 수를
생각하면 지금의 위기에 '인류세'라는 이름이 붙을 만도 하다.
이 위기의 시기를 빠져나오기 위해서 해러웨이는 우리 시대의
페미니스트들에게 자식을 낳지 말고 친척을 만들라고 외친다.

11. 같은 책, 102.

여기서 친척은 혈육이나 생물학적인 가족을 지칭하지 않는다. 다윈이 가르쳐준 것처럼, 지구상의 모든 것들은 공동의 조상을 가진다는 의미에서 이미 친척이고, 페미니즘 제2물결의 페미니스트들은 혈연이나 피부색, 종교, 계급을 횡단하는 여성들 사이의 자매애를 가르쳐주었다. 다윈과 여성운동의 세례를 받은 해러웨이는 혈연 중심의 유연관계인 친척의 의미를 이종 혼효적인 결합 관계로 확장시킨다.

해러웨이에게 친척은 "최선을 다해 길들이려는 대략적인 범주"[12]다. 이것은 멸종 위기종처럼 어떤 포괄적인 종을 신경 쓴다는 것과는 다른 의미다. 뭔가를 키워보고 길들여본 사람들은 알겠지만, 길들인다는 것은 힘든 일이고 거대 담론과는 무관한 일이며, 일대일의 관계로 신경을 쓰고 정성을 쏟는 일이다. 개를 훈련시킬 때를 생각해보라. 길들인다는 것은 상대의 요청에 대한 즉각적인 응답이 요구되는 것이자, 빠른 응답이 가능해지는 조건이기도 하다. 그래서 친척 만들기는 부드러움과 친절함을 의미하는 '여성적인'feminine 미덕이 아니라 최선을 다해 서로를 만드는 것이다. "자식이 아니라 친척을 만들자!"는 또 하나의 관계가 추가되는 것이라기보다 기존의 익숙하고 편한 관계를 끊고 누군가의 삶에 뛰어드는 일이다. 그래서 친척 만들기는 평화는커녕, 살기와 죽기, 살리기와 죽이기가 복잡하게 얽힌 길들이기 실천이다.

이 친척 관계가 아니라 저 친척 관계라면 누가 살고 누가 죽는가? 그리고 어떻게? 이 친척 관계는 어떤 모양인가? 인간과, 인간과 친척 관계에 있는 비인간을 포함해서 이 지구상에 번창하고 있는

12.　같은 책, 2.

모든 복수종들이 어떤 가능성을 갖기 위해서라면,
무엇이 끊어지고 무엇이 연결되어야 하는가?[13]

우리는 인류세, 자본세 혹은 플랜테이션세라고 불리는
끔찍한 파괴의 시대를 살고 있고, 이 파괴의 위급성에 긴급하게
응답해야만 한다. 우리는 어떤 연결을 끊고, 어떤 연결을 다시
이을 것인가를 물어야 하는 것이지, 모든 생명을 축복하자는
이상적인 말을 할 수 없다. 그러나 그 응답은 모두 같지 않고,
무구하지도 않다. 이 연결을 위해 저 연결을 끊어야 하기
때문이다.

길들이기

『종의 기원』을 펴내기 전에 다윈은 런던의 맥주홀을
들락거리면서 비둘기 사육 기술을 배웠다. 비둘기 사육사들은
그들이 원하는 좋은 품종을 얻기 위해 그렇지 않은 것들은
죽이는 방식으로 선별 육종해서 품종을 개량한다. 비둘기
사육사들로부터 사육 기술을 전수받은 다윈은 비둘기
사육사들의 인위적인 선택으로부터 자연선택의 메커니즘을
유추할 수 있었을 것이다. 비둘기가 인간에게 사육되면서
함께 산 시간은 이미 수천 년이다. 비둘기의 종류는 크게 사육
비둘기와 야생 비둘기로 나뉘지만, 사육의 역사를 감안하면
야생 비둘기라고 해도 사육 비둘기에서 분화된 것이라 봐야
하고, 함께한 그 긴 역사 덕분에 비둘기의 종류는 엄청나게
많다. 이들 비둘기들은 때론 제국의 식민자들과 함께 그 지역의

13. 같은 책, 2.

생태를 초토화하기도 했고, 스파이 노릇을 하기도 했고, 일과 놀이의 반려가 되기도 했고, 음식 재료, 병원균의 매개체, 사육과 증식의 표적이 되기도 했다. 비둘기는 인간의 삶 곳곳에서 인간과의 심포이에시스sym-poiesis의 결과를 보여준다. 거기에는 선택을 통한 죽이기가 있고, 훈련의 고된 노동이 있고, 놀이의 기쁨과 성취의 기쁨이 있고, 배움이 있었다.

유럽으로 이주한 무슬림들은 지금도 비둘기 레이싱에 열광한다. 이 비둘기 레이싱은 특정한 곳에 비둘기를 놓아두고 가장 정확하게, 그리고 빨리 집으로 찾아오게 하는 게임이다. 비둘기들은 지형지물을 이용해서 길을 찾는 데 능숙하다. 비둘기 레이싱에 빠진 무슬림 소년들과 남자들은 비둘기를 선별적으로 사육하고 아주 정교하게 키워서 비둘기의 레이싱 능력을 향상시키고, 비둘기는 이 무슬림 남자들이 훌륭한 사육 기술을 얻도록 이끈다. 동물들을 훈련시키는 것은 일방적인 것이 아니다. 인간은 비둘기를 사육하고 훈련시키지만, 인간을 그런 활동으로 이끄는 것은 귀소본능을 가진 비둘기다. 무슬림 남자들이 비둘기를 사육하고 훈련시키며 레이싱 게임을 하는 이야기에서 비둘기의 능동적인 활동을 지워버린다면 전혀 다른 이야기가 되어버릴 것이다.

2003년에 디자이너 마탈리 크라세Matali Crasse는 프랑스의 비둘기 애호가들과 코드리 공원의 의뢰를 받고 공원에 비둘기 집을 만들었다. 동물 사육에 대한 민속지학을 연구하는 벨기에의 철학자 뱅시안 데스프레Vinciane Despret는 이 비둘기 집에 대해 이렇게 썼다.

> 그러나 비둘기 애호가가 없으면, 사람들과 새들에
> 관한 지식과 노하우가 없으면, 선택, 도제살이,
> 견습 기간이 없으면, 실천들의 전달이 없으면, 그러면

남아 있는 것은 비둘기이지, 귀소본능이 있는
비둘기는 아닐 것이고, 숙련된 뱃사공은 아닐 것이다.
그렇다면 기념되는 것은 동물만도 아니고, 실천만도
아니고, 프로젝트의 기원 속으로 명백하게 기록되는
둘 모두의 '함께-되기'의 활성화다. 달리 말하면,
나타나는 것은, 그것으로 비둘기들이 사람들을
재능 있는 비둘기 애호가들로 변화시키고, 그것으로
애호가들이 이 비둘기들을 믿음직한 경주 비둘기로
변화시키는 관계들이다. 이것이 이 작업이 어떻게
기념하는지를 보여준다. 그것은 성취를 현재 속으로
연장시킨다는 의미에서 기억을 만들면서 스스로에게
일을 부과한다. 이것은 일종의 반복이다.[14]

크라세의 비둘기 집은 비둘기와 인간이 서로를 유능하게
만들었던 협동적인 활동을 기억하는 기념비다. 이 기억하기는
박제된 과거를 기억하는 것이 아니라, 비둘기와 인간의 오랜
성취들을 기억하면서 그것을 현재로 데려오는 것이고,
곧 사라져버릴지도 모를 협동을 다시 활성화하도록 의무를
부여하는 것이다. 그런 의미에서 크라세의 비둘기 집은 '차이
나는 반복'을 위한 기념비다. 해러웨이는 데스프레의 이 글에서
'기억하다're-member를 '다시-멤버가 되는' 것으로, '기념하다'com-
memorate는 '함께-기억하다'로 읽었다. 기억한다는 것은
"파트너들의 적극적인 상호관계가 없었으면 사라졌을 무엇을
육체적인 현재 속으로 유인하고 연장"해서 두꺼운 현재를
사는 것이다.

14. 같은 책, 25.

애도하기

그런데 서로의 삶에 결정적으로 뛰어들었던 파트너가
이 세상에서 영원히 사라져버린다면 어떻게 될까? 다시 멤버가
되려고 해도 파트너가 남아 있지 않다면. 이미 여섯 번째
대멸종이 진행되고 있는 이 지구에서 이것은 우리가 당면한
물음이고, 빠른 응답이 요구되는 물음이다. 인류세라 불리는
이 멸종의 시대는 상대의 삶에 뛰어든 파트너가 급속히 사라지는
시대다. 그들의 상호의존적인 협동의 실천이 끊어지고, 남겨진
파트너의 삶이 위기에 처해 있다. 그래서 남은 자의 과제는
그 상실을 슬퍼하고, 애도를 통해 그들 파트너들과 함께한
협동의 실천들을 다시 현재화하고 육성하는 것이다. 종간의
상호의존싱과 그들의 협동의 실천을 기억하고 다른 형태로
다시 반복시킬 수만 있다면, '다시-멤버're-member가 될 수 있을지도
모른다. 위기에 처한 남은 자의 삶도 언젠가는 사라져버릴 수
있지만, 어떻게든 그들의 실천을 다른 자들과 함께 기념할 수
있다면, 그 기념은 단지 형식적인 것이 아니라 그들이 자신들의
파트너와 함께했던 일과 놀이의 실천을 다시 현재화해서
그 기억을 이어가는 것이다. 그것은 '차이 나는 반복'이다. 그래서
해러웨이는 이 상실의 시대에 우리에게 꼭 필요한 것은 상실에
대한 애도라고 강조한다. 애도는 사라진 것들의 영혼과 공생하고,
그들과 함께한 협력들을 다시 이어나가는 것이다. 애도가 없다면,
이미 사라져버린 자들의 도움이 없다면, 우리는 "다시-멤버"가
될 수도, '함께-기억'com-memorate할 수도 없을 것이다.
　　생태철학자 쏨 반 듀렌Thom van Dooren은 멸종 언저리에 있는
하와이 까마귀의 애도에 대해 썼다. 하와이 까마귀들은 주요한
생활 터전을 잃었고 짝을 잃었고 친구를 잃었고, 자신들의
짝과 친구의 상실을 슬퍼한다는 것이다. 듀렌에 따르면, 이것은

관찰자의 감정이입이 아니라, 생물행동학 연구 결과다.

애도는 인간의 전유물이 아니다. 어쩌면 인간은 손상된 지구를 복구하기 위해, 종간의 상호의존성을 다시 배우기 위해, 까마귀로부터 애도를 배워야 할지 모른다. 애도는 죽은 자들을 이미 사라져버린 자들로 취급하지 않고, 그 상실을 현재로 불러들이면서 죽은 자들과 함께했던 일과 놀이를 기억하고, 그것으로부터 다른 현재를 만드는 것이다. 반 두렌은 까마귀의 애도에서 배운 바를 이렇게 쓴다.

> 애도란 상실과 함께 사는 것이고, 상실이 의미하는
> 것과 세계가 어떻게 변했는지, 그리고 우리가
> 이 지점으로부터 앞을 향해 움직여야 한다면,
> 어떻게 우리 자신이 변해야 하고, 우리의 관계들을
> 새롭게 해야 하는지를 잘 인식하게 되는 것에 관한
> 것이다. 이 맥락에서 볼 때, 진실한 애도는 멸종의
> 가장자리로 내몰린 저 무수히 많은 존재자들에 대한
> 우리의 의존과 그들과의 관계에 대한 자각으로
> 우리를 향하게 해야 한다.[15]

우리가 인류세를 무사히 빠져나올 수 있다면, 그것은 위대한 인간으로서가 아니라 비인간들과 함께 얽힌 친척의 매듭으로서일 것이다. 우리가 서로에게 얼마나 기대고 있는 존재인지를 느끼지 못한다면, 서로 기대고 있는 자들의 상호적인 번성을 위해서 무엇과 단절하고 무엇을 새로 연결해야 할지를 모색하지 않는다면, 우리 인간은 이 지구에서 영원히 축출되어버릴지도 모른다.

15. 같은 책, 38-39.

뱅상 노르망
Vincent Normand

미술사학자이자 저술가, 큐레이터. ECAL/
University of Art and Design Lausanne에
재직 중이며 예술, 과학, 철학을 가로지르는
지식의 전달에 주안점을 둔 리서치 플랫폼
Glass Bead의 공동 디렉터다. 파리를 기반으로
활동하면서 퐁피두센터와 Kadist 재단에서
전시를 기획했으며 이외에도 유럽과 미주 여러
도시에서 전시와 강연, 저술 활동을 펼치고 있다.

T. J. 데모스
T. J. Demos

영국 출신의 미술사학자·문화비평가로 UC 산타
크루즈UC Santa Cruz의 미술사·시각문화 학부
교수이자 '창조적인 생태학을 위한 센터Center
for Creative Ecologies'의 창립 디렉터다.
동시대 미술, 국제정치, 생태학을 아우르는
글을 써왔으며 지배적인 사회·정치·경제적
관습에 도전하는 혁신적이고 실험적인
예술적 실천에 관심을 두고 있다. 『인류세에
반대하며: 오늘날의 시각문화와 환경』(Against
the Anthropocene: Visual Culture and
Environment Today, 2017), 『자연의 탈식민화:
동시대 미술과 생태학의 정치학』(Decolonizing
Nature: Contemporary Art and the Politics
of Ecology, 2016) 등의 책을 썼다.

박범순

KAIST 과학기술정책대학원 교수이자 KAIST
인류세 연구센터장. 주 연구 분야는 1945년
이후의 과학사, 인류세, 과학 제도, 과학과
민주주의다. 2018년 6월 인류세 연구센터장으로
취임한 이후 "인류세 시대의 인간과 지구"를
키워드로 삼아, 학술연구, 사회정책, 문화예술의
패러다임 전환을 촉발하는 것을 목표로 연구를
진행하고 있다.

마비 베토니쿠
Mabe Bethônico

브라질과 스위스를 오가며 리서치 기반 예술
프로젝트를 진행한다. 프린트, 출판, 포스터,
웹사이트 등 다양한 매체를 사용한 방대한
아카이브, 설치, 강연 퍼포먼스를 구성하여
문서화와 구축화 사이의 한계, 정보의 구성과
지속을 질문한다. 2017년 브라질 현대 미술
비엔날레 Prêmio Videobrasil에서 Finalist로
선정되었으며 《디어 아마존》(2019)에서 브라질
광물 개발 역사에 관한 리서치를 기반으로 한
거대한 아카이브를 구축했다.

팀 슈츠
Tim Schütz

캘리포니아 주립대학교UCI에서 문화인류학을
전공하고 있으며 '인류세'와 관련된 도시 데이터
구조, 아카이빙, 환경 보호를 연구한다. '일상의
인류세'Quotidian Anthropocenes 프로젝트를
공동 발의하고 UCI 민족지학 센터의 독성물질
시각화 프로젝트에 참여했다. 인류세를 위한
아카이빙을 주제로 박사 논문을 준비하고 있다.

조나타스 지 안드라지
Jonathas de Andrade

포스트식민주의, 포스트노예제도, 저임금 노동에
주목하면서 식민지 개척자, 노예, 원주민의
정체성과 역사가 뒤섞인 브라질 문화의 숨겨진
이면을 설치, 사진, 비디오 작업을 통해 보여준다.
특히 브라질 북동 지역 헤시피Recife의 도시화
과정을 탐구하는 작업을 통해 이 지역의 특수한
사회문화적 이슈를 포착한다. 집, 기록사진,
문서 등을 분석하여 도시화에 담긴 당시의 이상과
정치사회적 입장, 인간의 욕망을 드러내는
작업으로 구겐하임 미술관의 《Under the Same
Sun: Art from Latin America Today》(2014),
《디어 아마존》(2019) 등의 전시에 참여했다.

이름가르트 엠멜하인츠
Irmgard Emmelhainz

멕시코시티를 기반으로 활동하는 독립연구자.
영화, 팔레스타인 문제, 예술, 문화, 신자유주의
등 다양한 분야를 가로지르며 연구하고 국제
무대에서 강연가로 활동한다. 팔레스타인
문제와 장뤼크 고다르의 영화에 관한 저술을
발표했으며 행동주의 예술에서의 관객 참여에

관해 다룬 『행동주의는 어떠한가?』(What about Activism?, 2019)의 공저자로 참여했다.

이영준

계원예술대학교 융합예술과 교수이자 기계비평가. 일상 곳곳을 채우는 다양한 기계의 구조와 물성, 스펙터클에 비평적으로 접근하며 기계의 가치를 고민한다. 『기계비평: 한 인문학자의 기계문명 산책』을 출판하며 기계비평 분야를 개척했으며 『조춘만의 중공업』(공저, 2014), 『한국 테크노컬처 연대기』(공저, 2017) 등을 쓰고 전시 《우주생활》(2015), 《비평 마라톤》(2020) 등을 기획했다.

주앙 제제
João GG

브라질 미술계에서 활발하게 활동하고 있는 작가로, 플라스틱과 LED 조명을 혼합한 조각과 설치를 통해 색과 빛의 상호작용을 탐구한다. 세계의 종말에 대응하는 문화적 관점에 관심을 가지고 현대 소비사회에서 쉽게 버려지고 유통되는 인위적인 색과 소재의 물품들로 '미래의 유물'을 만든다. 라틴아메리카 기념관, 토미 오타케 연구소, 오스카 니마이어 미술관 등의 단체전에 참여했다.

조주현

일민미술관 학예실장. 새로운 미디어와 예술의 관계를 통해 사회적 이슈를 다루는 공동체, 오픈 아카이브 등의 분야에 관심을 갖고 전시 기획을 해왔다. 서울시립미술관 큐레이터를 역임했으며 현재 KAIST 인류세 연구센터 참여연구원으로, 그리고 브라질 상파울루 비데오브라질 초청큐레이터(2020)로 한국 시각예술 분야의 인류세 담론을 탐구하고 있다.

최유미

KAIST에서 이론물리화학으로 박사학위를 했고, 10여 년간 IT회사를 운영했다. 지금은 수유너머 104에서 서로 너무나 다른 인간, 비인간들이 어떻게 함께 살 수 있을까에 관해 실험하고 공부하는 중이다. 『진보평론』, 『우리시대 인문학 최전선』에 글을 실었고, 도나 해러웨이, 시몽동, 공자에 관한 강의를 했다

포레스트 커리큘럼
The Forest Curriculum

독립큐레이터로 활동하는 아비잔 토토 Abhijan Toto와 문화 및 생태학을 전공한 푸지타 구하 Pujita Guha가 공동으로 창립하고 지휘하는 학제간 연구 및 상호학습 플랫폼. 남아시아와 동남아시아를 잇는 삼림지대 조미아 Zomia의 자연문화를 통한 인류세 비평을 시도한다. 예술가, 독립연구자, 기관, 음악가들과 함께 하며 아시아권 기관들과 협업하며 네트워크를 구성하고 있다.

솔란지 파르카스
Solange Farkas

1983년 상파울루에서 처음 컨템포러리 아트 페스티벌 Contemporary Art Festival Sesc_Videobrasil을 발족하였고, 1991년에는 비데오브라질 Associação Cultural Videobrasil을 설립하였다. 2015년부터는 헤드쿼터 Galpão VB를 운영하고 있다. 바히아 현대미술관의 디렉터이자 수석큐레이터를 역임했고, 여러 나라의 비엔날레, 페스티벌, 미술상 심사위원 등으로 참가한 바 있다.

이 책은 일민미술관에서 열린
《Dear Amazon: 인류세
2019》(2019. 5. 31 – 8. 25)와
연계하여 발간되었습니다.

디어 아마존
—인류세에 관하여

1판 1쇄 2021년 1월 15일

관장
김태령

전시 기획
조주현

비디오프로그램 기획
솔란지 파르카스

전시 디자인
이수성

전시 그래픽
MHTL

사진
조영하

진행 및 보조
김경현, 박성환, 이상미,
이혜민, 정해선, 허미석

주최
일민미술관

협력
비데오브라질

후원
현대성우홀딩스,
한국문화예술위원회

글쓴이
뱅상 노르망, T. J. 데모스,
박범순, 마비 베토니쿠,
팀 슈츠, 조나타스 지 안드라지,
이름가르트 엠멜하이츠,
이영준, 주앙 제제, 조주현,
최유미, 포레스트 커리큘럼,
솔란지 파르카스

펴낸이
김태령, 김수기

펴낸곳
일민미술관
서울시 종로구 세종대로 152

전화 02-2020-2050
팩스 02-2020-2069

www.ilmin.org

현실문화연구
등록 1999년 4월 23일
제2015-000091호

서울시 은평구 불광로 128
배진하우스 302호

전화 02-393-1125
팩스 02-393-1128
전자우편
hyunsilbook@daum.net

ⓗ hyunsilbook.blog.me
ⓕ hyunsilbook
ⓣ hyunsilbook

옮긴이
박성환, 심효원, 이상미,
이선화, 허미석

편집
김수기

편집보조
신영은

디자인
MHTL

ISBN
978-89-6564-259-6 (03600)